Cucchi

TEL AVIV MUSEUM OF ART מוזיאון תל אביב לאמנות

Cucchi Desert Scrolls

CHARTA

Design
Gabriele Nason

Editorial Coordination
Emanuela Belloni

Editing
Elena Carotti
Charles Gute
Stephen Piccolo

Translations
Doriana Comerlati

Press Office
Silvia Palombi Arte &Mostre,
Milano

Printer
Leva spa, Sesto San Giovanni

Photo Credits
Roland Reiter
Werner Schnüriger

Other Photographs
Photo Capone e Gianvenuti,
Roma, pp. 27, 53
Photo G. Apicella, p. 37
Photo G. Schiavinotto, Roma,
pp. 121-135
Photo Enrico Cattaneo,
Milano, pp. 46, 47, 59

We apologize if, due to reasons
wholly beyond our control,
some of the photo sources have
not been listed.

Cover
Desert Scrolls, *2001 (details)*

Edizioni Charta
via della Moscova, 27
20121 Milano
Tel. +39-026598098/026598200
Fax +39-026598577
e-mail: edcharta@tin.it
www.chartaartbooks.it

Printed in Italy

Enzo Cucchi: Desert Scrolls

Markus B. Mizne Gallery,
Gabrielle Rich Wing
30 October 2001 -
2 February 2002

Tel Aviv Museum of Art

Director and Chief Curator
Mordechai Omer

Exhibition Curator
Mordechai Omer

Arrangement and Hanging
Tibi Hirsch

Lighting
Naor Agauah, Eyal Vinblum,
Lior Gabai

Catalogue Editor
Mordechai Omer

Design of Hebrew Part
Shlomit Dov

*Hebrew Editing and
Translation*
Esther Dotan

*Hebrew Translation of
Schwarz's Text*
Ruth Donner

*English Editing and
Translation of Omer's Texts*
Richard Flantz

Organization and Paging
El Ot Ltd., Tel Aviv

*The exhibition and the
catalogue are sponsored by*

BANCA DI ROMA

חגיגות יום הולדת ה-70
1931-2 – 2001-2
70th Birthday Celebrations
TEL AVIV MUSEUM OF ART מוזיאון תל אביב לאמנות

Contents

Foreword

First and foremost I want to thank the artist Enzo Cucchi for his love for the Tel Aviv Museum of Art. The impressive mosaic that he created for the Sculpture Garden is a contemporary masterpiece that attracts a large public to the Museum. His distinctive current exhibition, too, is devoted to Israel – to the Judean Desert and to his experiences during and after his visit to Israel in 1999. We strongly believe that this connection with Israel and its art will become deeper and broader over the years.

We are grateful to the Banca di Roma and its President, Cesare Geronzi, for the close and faithful ties with the Tel Aviv Museum of Art. The catalogue and the exhibition have been made possible through a donation by the Banca da Roma, and this is in addition to the donation previously made by the bank for Enzo Cucchi's mosaic in the Sculpture Garden – a permanent testimony to the generosity of the donors.

The text for this catalogue is the fruit of a research study by Arturo Schwarz, an Honorary Fellow of the Museum. We thank Arturo Schwarz for his fascinating study and add special thanks for his efforts, in collaboration with Anna Talso-Sikos, to advance the Friends of the Museum association in Milan. Arturo Schwarz's study extends beyond the paintings on display at the exhibition, and in many senses is a retrospective view of Enzo Cucchi's œuvre.

Our thanks to the Galerie Bischofberger for their generous cooperation during all the stages of preparation of the catalogue and the exhibition. Special thanks to Enzo Cucchi and to Mr. Bischofberger for their gift to the Tel Aviv Museum of Art of the large painting *Dio distratto*, 2001, which was painted following upon the artist's visit to the Judean Desert.

I wish to thank Giuseppe Liverani and everyone at Edizioni Charta in Milan for their cooperation and involvement in the preparation of this rich and complex catalogue. My thanks to Esther Dotan, for the Hebrew text-editing; to Ruth Donner, for the translation of Arturo Schwarz's essay from English to Hebrew; to Richard Flantz, for the translation of my text from Hebrew to English; and to Shlomit Dov, for designing the Hebrew part of the catalogue.

Last but not least, I wish to thank the members of the Association of Friends of the Museum in Rome, and especially the notary Tomasso Addario and Prof. Gian Carlo Valori, for their devotion and loyalty to the Museum. Our thanks, too, to Sabine Israelovici and Gloria di Giocchino for their support and encouragement. To Marty Pazner, our representative in Europe and the founder of the Association of Friends of the Museum in Italy, we give our appreciation and blessings.

Mordechai Omer
Director and Chief Curator
Tel Aviv Museum of Art

Presentazione

Desidero innanzitutto ringraziare l'artista Enzo Cucchi per il suo amore per il Tel Aviv Museum of Art. Lo straordinario mosaico da lui creato per lo Sculpture Garden è un capolavoro dell'arte contemporanea che richiama numerosissimi visitatori. Anche la sua presente mostra è dedicata a Israele, e in particolare al deserto del Negev e alle esperienze connesse alla visita compiuta dall'artista nel nostro paese nel 1999. Siamo fermamente convinti che questo legame con Israele e la sua arte si farà più profondo e più vasto con lo scorrere degli anni.

Siamo grati alla Banca di Roma e al suo presidente Cesare Geronzi per gli stretti e fedeli legami intrattenuti con il Tel Aviv Museum of Art. Questo catalogo e la mostra che esso accompagna sono stati resi possibili da una donazione della Banca di Roma, che si aggiunge a una precedente donazione da parte della stessa banca per il mosaico creato da Enzo Cucchi per lo Sculpture Garden: una testimonianza permanente della generosità dei donatori.

Il testo pubblicato in questo catalogo è il risultato di una ricerca compiuta da Arturo Schwarz, membro onorario del museo. Nel ringraziare Arturo Schwarz per il suo avvincente studio, aggiungiamo uno speciale ringraziamento per l'attività da lui svolta, in collaborazione con Anna Talso-Sikos, nel promuovere a Milano l'Associazione degli Amici del Museo. Il saggio dedicato da Arturo Schwarz a Enzo Cucchi si spinge ben oltre l'analisi dei dipinti presentati in questa mostra e, per molti versi, si configura come una visione retrospettiva dell'intera opera dell'artista.

Ringraziamo la Galerie Bischofberger per la sua generosa cooperazione durante tutte le fasi di preparazione del catalogo e della mostra. Un particolare ringraziamento va a Enzo Cucchi e al signor Bischofberger per aver donato al Tel Aviv Museum of Art il grande dipinto *Dio distratto*, 2001, realizzato dall'artista dopo la sua visita del deserto del Negev.

Desidero ringraziare Giuseppe Liverani e tutti i suoi collaboratori delle Edizioni Charta di Milano per il lavoro svolto e l'impegno nella preparazione di questo ricco e complesso catalogo. La mia gratitudine va a Esther Dotan, per l'editing del testo in ebraico; a Ruth Donner, per la traduzione dall'inglese in ebraico del saggio di Arturo Schwarz; a Richard Flantz, per la traduzione del mio testo dall'ebraico in inglese; e a Shlomit Dov, per la grafica della sezione ebraica del catalogo.

Per finire, desidero ringraziare i membri dell'Associazione degli Amici del Museo di Roma, e in particolare il notaio Tommaso Addario e il professor Gian Carlo Valori per la loro devozione e lealtà verso il museo. Sono inoltre riconoscente a Sabine Israelovici e a Gloria di Giocchino per il loro sostegno e incoraggiamento. A Marty Pazner, nostra rappresentante in Europa e fondatrice dell'Associazione degli Amici del Museo in Italia, vanno il nostro apprezzamento e la nostra gratitudine.

Mordechai Omer
Direttore e conservatore
Tel Aviv Museum of Art

Enzo Cucchi: Desert Scrolls

In the autumn of 1999, on his way from Jerusalem to the Dead Sea, Enzo Cucchi experienced the sights of the Judean Desert (p. 171) for the first time.[1] The four *Desert Scrolls* which were painted in 2001 are connected with that visit and with the powerful impression those desolate expanses made upon him. More than anything, Cucchi was surprised by the desert's ability to sustain and contain nomadic people, thus giving them a sense of orientation and belonging. "The desert," said Cucchi, "is a stomach – the most special receptacle for man and the closest to him; the landscape sustains man in the most perfect way."[2]

This was not the first time that Cucchi had experienced a desert. Following his visits to Tunis in 1985 (p. 12), and to Egypt in 1988 (p. 169), he created such impressive series as *Rimbaud a Harar* (Rimbaud at Harar), 1985 (p. 167),[3] and tens of landscape drawings for a project that he painted for the March 1988 issue of *Artforum*. Relating to the drawings that were done after his visit to Egypt and were shown at the "Europe Now" exhibition in 1988, Cucchi wrote: "The frontier of shadows, art can be saved with shadows – 'the shadow sees' streets, pride dwells and feeds on shadows – all the bread in Cairo stretches out on shadows, the people's gaze is the veil of the pyramids. The whole of Mediterranean art is without veils."[4] (p. 168)

Cucchi is attracted to sites that have dissolving boundaries and reveal a dialectical twilight world that unites the existent and the desired into a single entity: "There's really a form of defense, of ideal boundary, that occasionally is full of misunderstandings, but it doesn't matter; what's important is that in any case it fits in with an idea of marveling at reality. It's not important to know where you are, it's important to know where you can be from one moment to the next – at this moment – to decide where to be in order to be as civilized as possible. Since you decide where you are it means that you want to preserve something, you are already inside the values of culture, and this is wrong. What does it matter where you are? 'Being' means something static, something still, and reality is not like that."[5]

The rejection of conscious knowing for another, more liberated kind of knowing – one that is open to worlds that have imaginary boundaries – was embodied, for Cucchi, in the poetic and nomadic figure of the poet Arthur Rimbaud, in whose footsteps he wants to follow: "Rimbaud is a circumstance for the world and for me. My texts are ideal boundaries! That is, I can say Rimbaud, but circumstance, like what happened to Rimbaud at Harar or like what happened to Malevich in Vitebsk... I like to think of

Enzo Cucchi: Rotoli del deserto

Nell'autunno del 1999, durante il viaggio da Gerusalemme al mar Morto, Enzo Cucchi è venuto a contatto per la prima volta con il paesaggio del deserto del Negev (p. 171).[1] I quattro *Desert Scrolls* (Rotoli del deserto) dipinti nel 2001 sono connessi a quella visita e alla profonda impressione lasciata su di lui da quelle desolate distese. Più di ogni altra cosa, Cucchi è rimasto sorpreso dalla capacità del deserto di dare sussistenza e rifugio alle popolazioni nomadi, garantendo loro un senso di orientamento e di appartenenza. "Il deserto", ha detto Cucchi, "è uno stomaco – il ricettacolo più speciale per l'uomo e il più vicino a lui: il paesaggio sostiene l'uomo nel modo più perfetto".[2]

Non era la prima volta che Cucchi faceva l'esperienza del deserto. Dopo le sue visite a Tunisi nel 1985 (p. 12) e in Egitto nel 1988 (p. 169), Cucchi ha creato delle serie di grande impatto, come *Rimbaud a Harar* (1985; p. 167),[3] e decine di disegni di paesaggi per un progetto da lui realizzato per la rivista "Artforum" (marzo 1988). Circa i disegni eseguiti dopo la sua visita in Egitto, che nel 1988 sono stati presentati alla mostra *Europe Now*, Cucchi ha scritto: "La frontiera delle ombre, l'arte può essere salvata con le ombre – 'l'ombra vede' strade, l'orgoglio vive e si nutre di ombre – tutto il pane al Cairo si stende sulle ombre, lo sguardo della gente è il velo delle piramidi. L'intera arte mediterranea è senza veli".[4] (p. 168)

Cucchi è attratto da luoghi dai confini indefiniti, luoghi che rivelano un mondo crepuscolare dialettico che unisce in una singola entità ciò che esiste e ciò a cui si aspira: "C'è proprio una forma di difesa, di confine ideale, che a volte è piena di malintesi, ma non importa: quello che conta è che in ogni caso essa combacia con l'idea di provare stupore di fronte alla realtà. Non è importante sapere dove sei, è importante sapere dove puoi essere da un momento a quello successivo – in questo istante – decidere dove essere per poter essere il più civilizzato. Se decidi dove essere, vuol dire che vuoi conservare qualcosa, sei già dentro ai valori della cultura, e questo è sbagliato. Che importanza ha dove sei? 'Essere' significa qualcosa di statico, qualcosa d'immobile, e la realtà non è così".[5]

L'astenersi dalla conoscenza consapevole in favore di un altro tipo di conoscenza, più libera, aperta a mondi racchiusi da confini immaginari, s'incarna per Cucchi nella figura poetica e nomade di Arthur Rimbaud, del quale vuole seguire le tracce: "Rimbaud è una circostanza per il mondo e per me. I miei testi sono confini ideali! Ossia, posso dire Rimbaud, ma la circostanza, come ciò che è successo a Rimbaud a Harar o ciò che è successo a

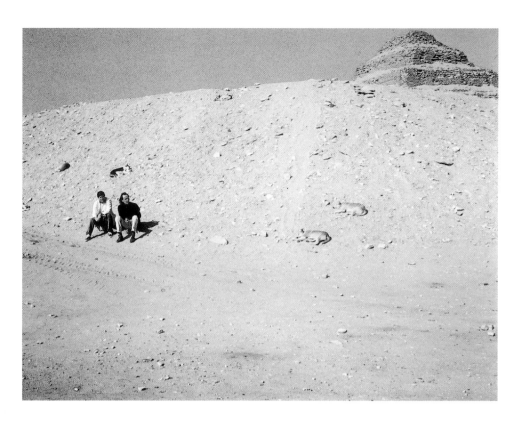

Malevich when he was painting those white trains going to White Russia, to Siberia. It was something simple. I like to think of this as an ideal boundary, as a sign that is liberating itself, that continues to move, to travel, but it's a practical sign: those were trains carrying the essentials for subsistence, you see the sign that was moving."[6]

The traces that man leaves in the desert are, on the one hand, concrete and practical. On the other hand, they are images that frequently tend to liberate themselves from their initial purpose, and to take on new meanings, the concealed contents of which are not always clear. In an endeavor to elucidate the secret of the appearance of the human image in a work that is presently in the collection of the Tel Aviv Museum of Art (p. 13), Cucchi wrote: "I've just done something I like. It's just a little document, something consisting of a single open word. It's called UOMO (MAN). Uomini (men) is a wonderful word. Once, not long ago, a human being pronounced the word at an incredible time, at a time of great social tragedy, when no one dared open their mouth. Who was he talking to? Then, after this human being pronounced that word, everyone rebelled, and no one knows exactly why. Because this person had left a sign, a mark: that's a word that leaves a mark, a sign that marks. It's an image and a word."[7]

The poet W.H. Auden, in an attempt to characterize the desert, describes it as "the nucleus of a cluster of traditional associations":

1. It is the place where the water of life is lacking, the valley of dry bones in Ezekiel's vision.

Malevič a Vitebsk, è qualcosa che accade. Mi piace pensare a Malevič quando dipingeva quei treni bianchi in viaggio verso la Russia Bianca, verso la Siberia. Era qualcosa di semplice. Mi piace pensare a questo come a un confine ideale, come a un segno che si libera, che continua a muoversi, a viaggiare, ma è un segno pratico: quelli erano treni che trasportavano l'indispensabile per la sussistenza, vedi il segno che si sta muovendo".[6]

Le tracce che l'uomo lascia nel deserto sono da un lato concrete e pratiche, ma dall'altro sono immagini che spesso tendono a liberarsi dalla dipendenza dalla loro prima causa e ad assumere nuovi significati, i cui contenuti nascosti non sempre sono chiari. Nel tentativo di spiegare il segreto della comparsa della figura umana in un'opera che attualmente fa parte della collezione del Tel Aviv Museum of Art (p. 13), Cucchi ha scritto: "Ho appena fatto qualcosa che mi piace. Si tratta solo di un piccolo documento, consistente in una singola parola aperta. Si chiama UOMO. Uomini è una parola meravigliosa. Una volta, non molto tempo fa, un essere umano l'ha pronunciata in un'epoca incredibile, un'epoca di grande tragedia sociale, quando nessuno osava aprire bocca. A chi parlava? Poi, dopo che questo essere umano ebbe pronunciato questa parola, tutti si ribellarono, e nessuno sa esattamente perché. Perché questa persona aveva lasciato un segno, un marchio: è una parola che lascia un marchio, un segno. È un'immagine e una parola".[7]

Nel tentativo di caratterizzare il deserto, il poeta W.H. Auden lo descrive come "il nucleo di un *cluster* di associazioni tradizionali:

"1. È il luogo in cui manca l'acqua vitale, la valle delle ossa disseccate della visione di Ezechiele.
"2. Può essere così per natura, ossia è la terra desolata che si trova *al di fuori* dei luoghi fertili o della città. In tal caso, è il luogo dove nessuno desidera spontaneamente trovarsi. Uno ci va perché vi è costretto da

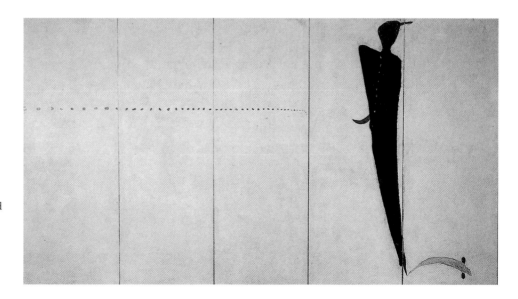

Senza titolo (Muro con figura nera) (Untitled [Wall with Black Figure], 1987, reinforced concrete panels, pigment and resin, 250x450 cm. Collection of Tel Aviv Museum of Art, acquisition by means of a donation by Genia Ohana, London, 1993

2. It may be so by nature, i.e., the wilderness which lies *outside* the fertile place or city. As such, it is the place where nobody desires by nature to be. Either one is compelled by others to go there because one is a criminal outlaw or a scapegoat (e.g. Cain, Ishmael), or one chooses to withdraw from the city in order to be alone. This withdrawal may be temporary, a period of self-examination and purification in order to return to the city with a true knowledge of one's mission and the strength to carry it out (e.g. Jesus' forty days in the wilderness), or it may be permanent, a final rejection of the wicked city of this world, a dying to the life of the flesh and the assumption of a life devoted wholly to spiritual contemplation and prayer (e.g. the Thebaid).

3. The natural desert is therefore at once the place of punishment for those rejected by the good city because they are evil, and the place of purgation for those who reject the evil city because they desire to become good. In the first case the desert image is primarily related to the idea of justice, i.e., the desert is the place outside the law. As such it may be the home of the dragon or any lawless power which is hostile to the city and so be the place out into which the hero must venture in order to deliver the city from danger. An elaboration of this is the myth of the treasure in the desert guarded by the dragon. This treasure belongs by right to the city and has either been stolen by force or lost through the city's own sin. The hero then performs a double task. He delivers the city from danger and restores the precious life-giving object to its rightful owner.

In the second case, when the desert is the purgative place, the image is primarily associated with the idea of chastity and humility. It is the place where there are no beautiful bodies or comfortable beds or stimulating food and drink or admiration. The temptations of the desert are therefore either sexual mirages raised by the devil to make the hermit nostalgic for his old life or the more subtle temptations of pride when the devil appears in his own form.

4. The natural wilderness may lie not only outside the city but also *between* one city and another, i.e., be the place to be crossed, in which case the image is associated with the idea of vocation. Only the individual or community with the faith and courage which can dare, endure, and survive its trials is worthy to enter the promised land of the new life.

5. Lastly, the desert may not be barren by nature but is the consequence of a historical catastrophe. The once-fertile city has become, through the malevolence of others or its own sin, the waste land. In this case it is the opportunity for the stranger hero who comes from elsewhere to discover the cause of the disaster, destroy or heal it and become the rebuilder of the city and, in most cases, its new ruler."[8]

Following his experience of the Judean Desert, Cucchi created a series

The mosaic of Tel Aviv - Yafo, 1999 (detail)
Collection Tel Aviv Museum of Art

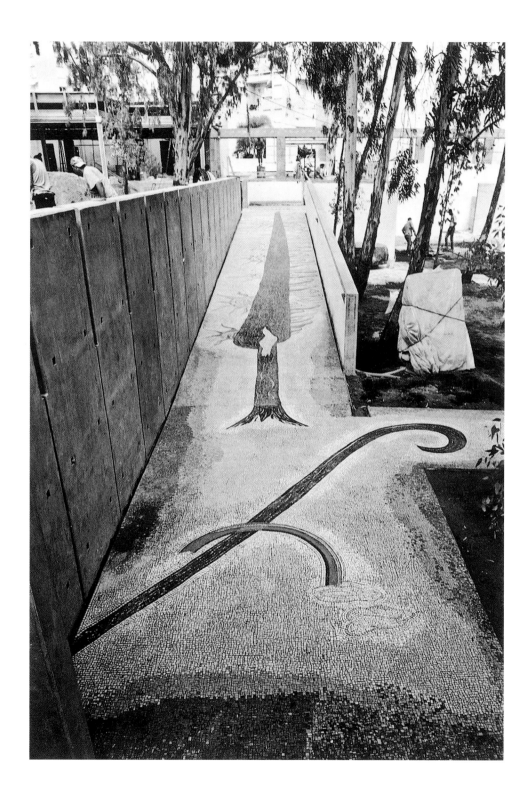

The mosaic of Tel Aviv - Yafo, 1999 (detail)
Collection Tel Aviv Museum of Art

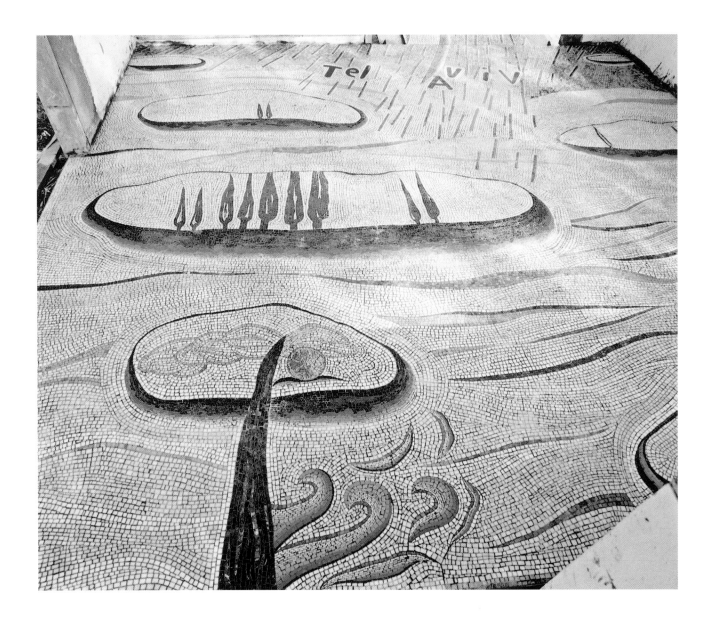

altri, quando per esempio è un fuorilegge in fuga o un capro espiatorio (vedi Caino, Ismaele), o perché sceglie di lasciare la città per ritirarsi in solitudine. Questo ritiro in solitudine può essere temporaneo, un periodo di analisi interiore e di purificazione per poter tornare nella città con una vera consapevolezza della propria missione e con la forza per portarla a termine (per esempio, i quaranta giorni trascorsi da Gesù nel deserto), oppure può essere permanente, un rifiuto definitivo della città malvagia di questo mondo, una rinuncia alla vita della carne in favore di una vita totalmente dedicata alla contemplazione spirituale e alla preghiera (per esempio, la Tebaide).

"3. Il deserto naturale è quindi sia un luogo di castigo per i cattivi messi al bando dalla città buona, sia un luogo di purificazione per quelli che rifuggono dalla città cattiva perché desiderano diventare buoni. Nel primo caso l'immagine del deserto è innanzitutto collegata all'idea di giustizia, ossia il deserto è il luogo fuori della legge. Come tale, può essere la dimora del drago o di qualsiasi potere senza legge che sia ostile alla città, e quindi il luogo in cui deve avventurarsi l'eroe per poter liberare la città dal pericolo. Un'elaborazione di questo aspetto è il mito del tesoro nel deserto sorvegliato dal drago. Questo tesoro appartiene di diritto alla città e le è stato sottratto con la forza, oppure la città l'ha perso perché si è macchiata di un peccato. Dunque l'eroe compie una duplice missione: libera la città dal pericolo e restituisce il prezioso oggetto portatore di vita al legittimo proprietario.

"Nel secondo caso, quando il deserto è un luogo di purificazione, l'immagine è innanzitutto associata all'idea di castità e di umiltà. È il luogo in cui non ci sono bei corpi né letti comodi né cibi e bevande allettanti né ammirazione. Le tentazioni del deserto sono quindi i miraggi sessuali evocati dal demonio per risvegliare nell'eremita la nostalgia per la vita d'un tempo, oppure le più sottili tentazioni dell'orgoglio allorché il demonio appare nelle proprie sembianze.

"4. Il deserto naturale può trovarsi non solo fuori della città ma anche *fra* una città e l'altra, essere cioè uno spazio da dover attraversare. In tal caso l'immagine è associata all'idea di vocazione. Solo l'individuo o la comunità muniti della fede e del coraggio di affrontarne e sopportarne le prove, e di sopravvivere, sono degni di entrare nella terra promessa della nuova vita.

"5. Infine, il deserto può non essere arido per natura bensì in conseguenza di una catastrofe storica. Per la malevolenza di altri o per un proprio peccato, la città un tempo fertile è diventata una terra desolata. Ed ecco che all'eroe straniero proveniente da altri luoghi si offre l'opportunità di scoprire la causa del disastro, di eliminarla o sanarla, e di diventare il ricostruttore della città e, nella maggioranza dei casi, il suo nuovo signore".[8]

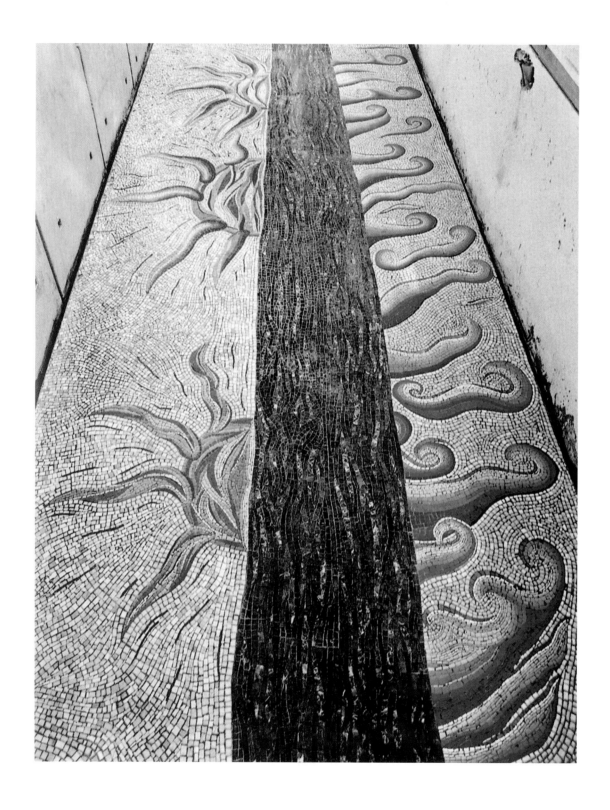

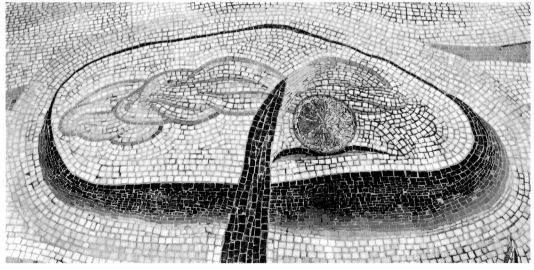

of works that are anchored both in the lexicon of form and content which the artist has engaged in for many years, and also in a new perception that has enabled him to go more deeply and broadly into cardinal motifs concerned principally with the very question of existence. What is most central in this series is the question of death and resurrection. People and skulls, skulls and people, these emerge as a recurrent motif through the entire series. The figures are concentrated upon themselves or their surroundings, and their presence evokes the chance for renewal and even for rebirth. At the core of the longing for resurrection there appears the skull – a cluster of dry bones that evokes the life that is already past, and at the same time the potential for new life. "Every woman in Naples," Cucchi emphasizes, "has a skull in her home, and writes her desires and wishes for the future in the dust that accumulates on top of it. The skull is not an alchemical object, nor even a fetish – it exists as an integral part of our everyday life and its presence is a promise of the future."[9]

An interesting group of animals appear in this series: deer that cross the infinite spaces of the desert, as well as fly-like insects and cockroaches that stir and swirl beside man and upon his body. All these are an expression of the vitality of nature, with all the life it contains: man and the unresolved connection between himself and the animal and vegetable life that surround him. The paintings reveal human states of dependence – an infant in a cradle or an old man, asleep and helpless – and, in contrast, aggressive states of rebelliousness that recall "eternal youth," as well as the daring of giants who, like the builders of the Tower of Babel, seek "to reach to the skies." The alert anticipation of what is to come, that is indicated in an inscription such as "VIENE" (Come), entails a dualism when compared to

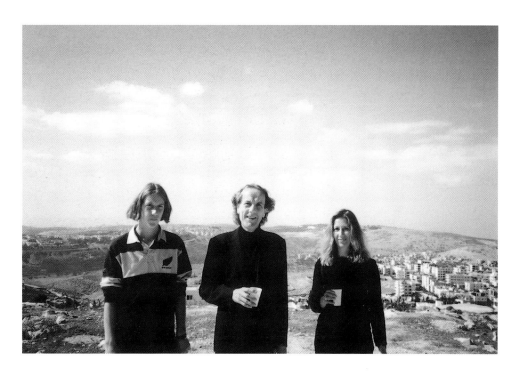

Dopo l'esperienza del deserto del Negev, Cucchi ha creato una serie di opere che se da un lato ripropongono il lessico di forme e contenuti con cui questo artista si è cimentato per molti anni, dall'altro rispecchiano una nuova percezione che gli ha permesso di esplorare più in profondità e in modo più ampio i motivi cardinali relativi alla questione stessa dell'esistenza. Il tema centrale di questa serie è quello della morte e della resurrezione. Figure umane e teschi, teschi e figure umane sono un motivo ricorrente che percorre l'intera serie. Le figure sono concentrate su se stesse o sull'ambiente circostante, e la loro presenza evoca la possibilità del rinnovamento e persino di una rinascita. L'anelito alla resurrezione vede come immagine centrale quella del teschio: un gruppo di ossa disseccate che contiene la vita ormai trascorsa e al tempo stesso il potenziale di una nuova vita. "A Napoli, ogni donna", sottolinea Cucchi, "ha in casa un teschio, e sulla polvere che gli si accumula sopra scrive i suoi desideri, le sue aspirazioni per il futuro. Il teschio non è un oggetto alchemico, non è nemmeno un feticcio. È parte integrante della nostra vita quotidiana e la sua presenza è una promessa del futuro."[9]

In questa serie appare un interessante gruppo di animali: cervi che attraversano gli infiniti spazi del deserto, ma anche insetti simili a mosche e scarafaggi che si agitano e turbinano vicino all'uomo e sul suo corpo. Tutto questo è un'espressione della vitalità della natura, con tutta la vita che essa contiene: l'uomo e l'irrisolta connessione fra lui e le forme di vita animale e vegetale che lo circondano. I dipinti mostrano stati di dipendenza dell'essere umano – un neonato nella culla, o un vecchio addormentato e inerme – e, all'opposto, stati aggressivi di rivolta che evocano l'"eterna giovinezza" o l'audacia dei giganti che, come i costruttori della torre di Babele, tentano di

the self-enclosure suggested by an inscription such as "DENTRO" (Inside). The words appear in alternation beside the visual images throughout the entire series, at times as a complement, and at times as a clash and even a contradiction.

Enzo Cucchi's work expresses a need to preserve the desert's past, but at the same time to open it up to life, including the unknown regions. Apart from the Judean Desert, Enzo Cucchi was profoundly impressed by the Shrine of the Book in Jerusalem, built by the architect Friedrich Kiesler to house the scrolls that were discovered in the Qumran caves. "The building of a contemporary 'home' for scrolls that were discovered in the desert and were written thousands of years ago is a challenge that only a great architect like Kiesler, who is aware of all the important problems of modern art and is close to Marcel Duchamp's way of thinking, could have both grappled with and managed to realize."[10]

Each of the works in Enzo Cucchi's *Desert Scrolls* is 30 meters in length, and within them more is concealed than revealed. The numerous paintings in each scroll defy continuity; the fragmentary and enigmatic dominate, preventing the possibility of a narrative connection that coheres together to form a new desert myth. Instead, each painting speaks directly to the heart of the viewer, who remains alone in the open-closed territory of the human desert.

1. In early November of 1999, Enzo Cucchi inaugurated the huge mosaic he had created for the Tel Aviv Museum of Art Sculpture Garden. On the occasion of that visit to Israel, he also traveled to the Judean Desert.

2. In a conversation with the author, in Rome, July 29, 2001. My thanks to Ms. Marty Pazner, whose interpreting into Hebrew and Italian made the conversation possible.

3. The works were shown in 1985 at the Bernard Kluser Gallery, Monaco, and later at the Daniel Templon Gallery, Paris.

4. *Enzo Cucchi*, exh. cat. (curator: Amnon Barzel), The Luigi Pecci Museum of Contemporary Art, Prato, Italy, 1989, p. 122.

5. *Ibid.*, p. 118.

6. *Ibid.*, p. 160.

7. *Ibid.*, p. 60.

8. W.H. Auden, *The Enchafed Flood, or: The Romantic Iconography of the Sea*, Faber and Faber, London, 1985, pp. 22-23.

9. See note 2 above.

10. See note 2 above.

"arrivare fino al cielo". Un dualismo è presente anche nell'attenta anticipazione di ciò che sarà, indicata da un'iscrizione come "VIENE", da una parte, e nella chiusura in se stessi indicata da un'iscrizione come "DENTRO", dall'altra. Queste parole appaiono alternativamente accanto alle immagini nell'intera serie di dipinti, a volte come un loro completamento, altre in contrasto o persino in contraddizione con esse.

Nell'opera di Enzo Cucchi il deserto esprime il bisogno di conservare il passato, ma in ugual misura quello di aprirsi alla vita, anche all'ignoto. Oltre che dal deserto del Negev, Enzo Cucchi è rimasto profondamente colpito dal Tempio del Libro di Gerusalemme, costruito dall'architetto Friedrich Kiesler per custodire i rotoli di pergamena rinvenuti nelle grotte di Qumran. "L'edificazione di una 'casa' contemporanea per dei rotoli scoperti nel deserto, scritti migliaia di anni fa, è un'impresa che solo un grande architetto come Kiesler, consapevole di tutti gli importanti problemi dell'arte moderna e vicino al modo di pensiero di Marcel Duchamp, poteva affrontare e portare a termine con successo."[10]

Le opere che compongono la serie dei *Desert Scrolls* di Enzo Cucchi misurano ciascuna trenta metri di lunghezza, e quello che esse celano è più di quanto rivelino. Ogni rotolo contiene diversi dipinti che ne interrompono la continuità. Il frammentario e l'enigmatico predominano e rendono impossibile una coerenza narrativa che possa dare forma a un nuovo mito del deserto. Ogni dipinto parla direttamente al cuore dell'osservatore, che rimane solo nel territorio aperto-chiuso del deserto umano.

1. All'inizio di novembre del 1999, Enzo Cucchi ha inaugurato l'immenso mosaico da lui realizzato per lo Sculpture Garden del Tel Aviv Museum of Art. In occasione di quel suo viaggio in Israele, l'artista ha visitato anche il deserto del Negev.

2. Conversazione con l'autore avvenuta a Roma il 29 luglio 2001. Ringrazio la signora Marty Pazner, che l'ha resa possibile facendo da interprete tra la lingua ebraica e quella italiana.

3. Le opere sono state esposte nel 1985 alla galleria Bernard Kluser di Monaco e successivamente alla galleria Daniel Templon di Parigi.

4. *Enzo Cucchi*, catalogo della mostra a cura di Amnon Barzel, Museo d'arte contemporanea Luigi Pecci, Prato, 1989, p. 122.

5. *Ibid.*, p. 118.

6. *Ibid.*, p. 160.

7. *Ibid.*, p. 60.

8. W.H. Auden, *The Enchafed Flood, or: The Romantic Iconography of the Sea*, Faber and Faber, Londra, 1985, pp. 22-23.

9. Cfr. nota 2.

10. Cfr. nota 2.

Enzo Cucchi: An Endless Work in Progress

Enzo Cucchi is quite a unique personality on today's art scene. He stands out like a lonely star and performs like some astral black hole animated by a tremendous charge of concentrated energy that attracts, incorporates and assimilates anything and everything within its reach. A Buddhist sage once said that the universe is like an ocean in which we are but a drop, adding that the goal should not be to lose ourselves in the ocean, but rather for the ocean to enter the drop. With Cucchi the process is no longer linear but circular: in order to express the ocean, one must first lose oneself in its waters. In a similar mood, expressing his admiration for Lucretius, the poet of nature, Cucchi avowed his urge to be "inside things," saying, "I have the feeling that Lucretius is inside things: when he talks about a stone, he is inside that stone" (Cucchi, 1989, 138). And to Zdenek Felix he confirmed that he found it necessary to identify with his subject matter in order to make it visible to others: "I am the country of the Marches" (Zdenek, 1999, 14). The Marches is Cucchi's native land, and so strong are his roots to his birthplace that in almost every one of his works an aspect of its physical or spiritual nature crops up: the gentle hills, the cypress trees and birds, the long low rural houses or, more than anything else, its light and legends.

Time and again Cucchi has gone back to the problem every artist faces when he wants to materialize the transcendental quality of his model, which mere mimetic description could never reveal. "My work never contains description, nor should it... knowledge [of what you paint] is something else, it's not so simple that you can illustrate it" (Cucchi, 1989, 142).

Returning to this issue, he emphasizes: "You can't describe a mountain, you've got to mark it. To mark it means to think about the weight of the mountain, the form of the mountain. Otherwise it's a description. Otherwise you are just describing the mountain, painting a pretty landscape" (Cucchi, 1989, 87).

Like a modern shaman, Cucchi is endowed with the responsiveness that permits him to absorb and express the invisible aura emanated by a nature that for him is a living reality. His works, fueled by visual and emotional recollections, in addition to being artworks are first of all oracular and oneiric statements. This explains why Cucchi's esoteric opus displays both an extremely stubborn coherence – as far as his message is concerned – and an equally stolid discontinuity characteristic of dream situations.

Perhaps the best way to discuss Cucchi's work is to utilize his own

Enzo Cucchi: un'opera senza fine in divenire

Nella scena artistica contemporanea, Enzo Cucchi è una personalità assolutamente unica. Spicca come una stella solitaria e agisce come una sorta di buco nero astrale, animato da un concentrato di energia potentissima che attrae, incorpora e assimila ogni singola cosa presente nel suo raggio d'azione. Afferma un saggio buddhista che l'universo è come un oceano di cui noi siam una goccia e, aggiunge, non siamo noi a doverci perdere nell'oceano ma spetta all'oceano entrare nella goccia. Nel caso di Cucchi il processo è circolare invece che lineare: per potere esprimere l'oceano occorre prima perdersi nelle sue acque. In una vena analoga, esprimendo la sua ammirazione per Lucrezio, il poeta della natura, Cucchi ha ammesso la sua prepotente esigenza di essere: "dentro le cose. Lucrezio... io ho la sensazione che lui stia dentro le cose: quando parla di una pietra, sta all'interno della pietra" (Cucchi, 1989, p. 138). E a Zdenek Felix ha confermato quanto per lui sia necessario identificarsi con il soggetto del suo lavoro per poterlo rendere visibile agli altri: "Sono la terra delle Marche" (Zdenek, 1999, p. 14). Le Marche sono la regione d'origine di Cucchi e i legami che intrattiene con la terra natia sono talmente forti che quasi in ogni sua opera ne emerge un aspetto, di natura fisica o spirituale che sia: le dolci colline, i cipressi e gli uccelli, le basse e allungate case rurali o, più di qualsiasi altra cosa, la luce e le leggende delle Marche.

Cucchi è tornato a più riprese a porsi il problema che ogni artista si trova ad affrontare quando vuole materializzare la qualità trascendentale del modello, qualità che una pura descrizione mimetica non potrebbe mai rivelare. "Nel mio lavoro non c'è mai la descrizione. La conoscenza è qualcos'altro, non è una cosa così semplice, che si può illustrare" (Cucchi, 1989, p. 143).

Tornando sull'argomento, sottolinea: "La montagna non puoi descriverla, la devi segnare. Segnare vuol dire, pensare al peso della montagna, alla forma della montagna. Altrimenti è descrizione. Altrimenti tu descrivi la montagna, fai il paesaggino" (idem, 1989, p. 87).

Come un moderno sciamano, Cucchi è dotato di quella sensibilità che gli permette di assorbire ed esprimere l'aura invisibile emanata da una natura che per lui è una realtà viva. Le sue opere, alimentate da memorie visive ed emozionali, oltre a essere opere d'arte sono innanzitutto dichiarazioni oracolari e oniriche. Questo spiega perché l'*opus* esoterica di Cucchi manifesti al tempo stesso una coerenza estremamente ostinata – per quanto riguarda

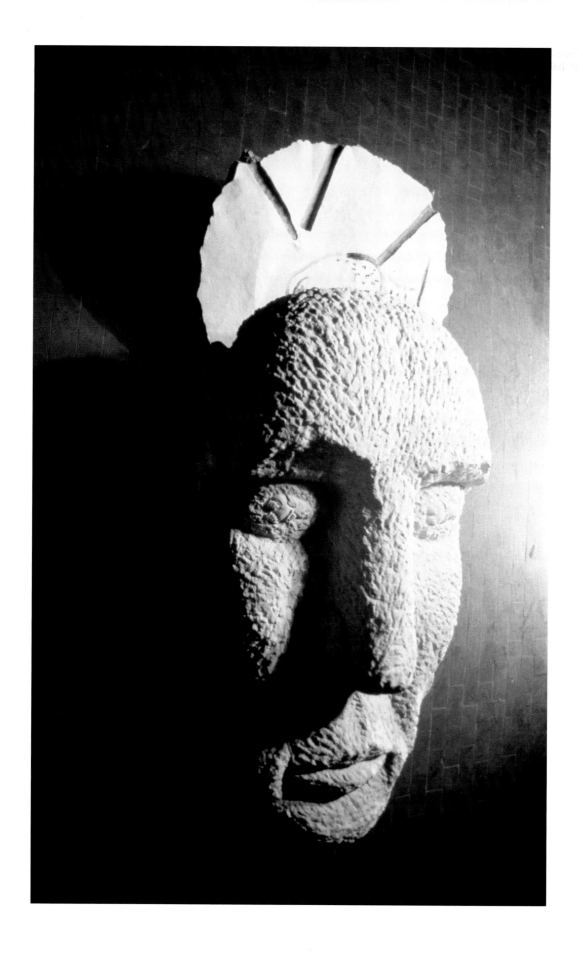

1. *Testadicazzo Evviva* (Long Live
Cockhead), 1996

2. *Sguardo di un quadro ferito* (Glance
of a Wounded Painting), 1983

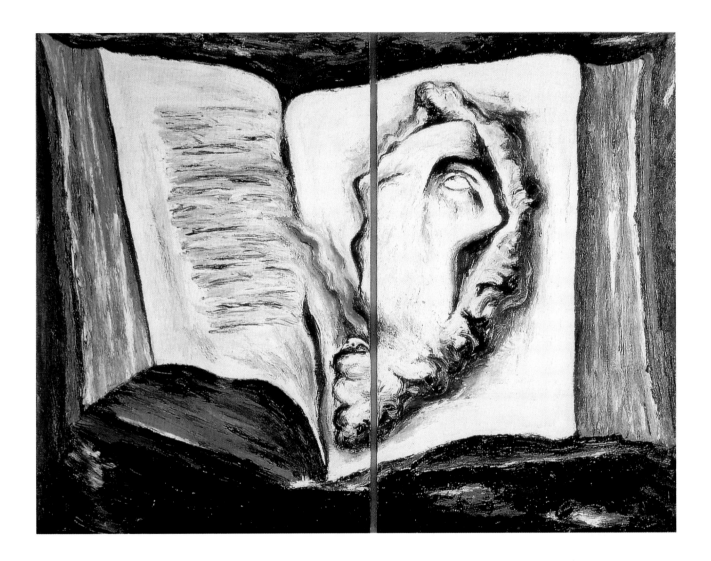

approach to art. One should somehow attempt to abide by the precept of Plotinus, according to which one should identify with the object of one's study in order to better express it: "Never did eye see the sun unless it had first become sunlike, and never can the Soul have vision of the First Beauty unless itself is beautiful" (*Enneads*, I, 6:9). Or, to quote a more modern source, "one can study only what one has first dreamed about" (Bachelard, 1938, 22). In our case, to describe Cucchi's apparently discontinuous and fragmented pictorial and conceptual itinerary, I shall follow his own method by suggesting a series of points which will be found to be equally unrelated, but which finally might compose a paradigmatically holistic system of thought.

Concerning the necessity to identify with Cucchi's gnoseological horizon, André Breton's observation that "the critique shall be love or will not be" (Breton, 1943, 146) comes to mind. And I tend to believe that because love means identification with the object of one's interest, what Breton meant was precisely what I will attempt to achieve: to identify with Cucchi's world. In doing so I shall have to trace his images back to their spiritual motivations. The trouble is that the number of these image-generating motivations is both countless – as are the artist's states of mind – and limited. I would say limited to just a few basic concepts, as confirmed by Cucchi who thinks that "an artist must be interested in few things: two or three can suffice to give a total idea" (Cucchi, 1989, 138). At the same time, each of these concepts is pregnant with numberless visions, which become as many enigmatic constellations of images.

1. *A Few Distinguishing Traits of Cucchi's Works*

But before reviewing Cucchi's iconographical vocabulary, let me point out a few characteristics of his pictorial praxis. The first thing that strikes the viewer is the economy of means, determined by his sharing of Mayakovski's advice to young poets: "Economy in art is the main and everlasting rule that governs the production of aesthetic values" (Mayakovsky, 1927, 59). Indeed, a statement – albeit verbal or pictorial – is more liable to be convincing or moving when it is whispered rather than shouted, and concise rather than prolix. Thus Cucchi's palette indulges in only elementary colors – mainly ochre, black, red and blue – while his subject matter is sketched in most essential terms, displaying a primitive quality that might even be mistaken for naïveté.

Indeed, Cucchi renounces slick realism as mere histrionics and aims at a stylized severity. The deliberately flat surface of the picture becomes spiritually transparent: no elaborate trompe l'oeil technique distracts the viewer from the raw image. Cucchi has always stated that he never was interested in producing what he calls "a beautiful painting." Notwithstanding this intent, the fact remains that his works emanate an elegance and harmony which is the direct outcome of his self-restraint and of his unwillingness to consciously pursue the illusory goal of producing a merely aesthetic work. His ambition is

il messaggio trasmesso – e una discontinuità altrettanto tenace, caratteristica delle situazioni dei sogni.

Forse il modo migliore per parlare dell'opera di Cucchi è servirsi del suo stesso approccio all'arte. Si dovrebbe in qualche modo tentare di attenersi al precetto di Plotino secondo cui occorre identificarsi con l'oggetto del proprio studio per poterlo esprimere meglio: "L'occhio non vedrebbe mai il sole, se non avesse in sé in qualche modo il sole, né l'anima vedrebbe mai il bello, se non fosse bella" (*Enneadi*, I, 6:9). O, citando una fonte più moderna, "si può studiare solo ciò di cui si è prima sognato" (Bachelard, 1938, p. 22). Nel nostro caso, per descrivere l'itinerario pittorico e concettuale di Cucchi, in apparenza discontinuo e frammentario, seguirò il suo stesso metodo, suggerendo una serie di punti che risulteranno anch'essi scollegati, ma che alla fine potrebbero comporre un sistema paradigmaticamente olistico di pensiero.

Viene alla mente, riguardo la necessità di identificarsi con l'orizzonte gnoseologico di Cucchi, l'osservazione di André Breton secondo cui "la critica d'arte sarà una critica d'amore, oppure non sarà" (Breton, 1943, p. 146). E, poiché amore significa identificazione con l'oggetto d'interesse, sono incline a ritenere che ciò che intendeva dire Breton è esattamente ciò che cercherò di attuare: identificarmi con il mondo di Cucchi. Nel farlo, dovrò risalire alle motivazioni spirituali delle sue immagini. Il guaio è che il numero di queste motivazioni generatrici d'immagini è insieme infinito – come sono infiniti gli stati d'animo dell'artista – e limitato. Limitato, direi, a pochi concetti di base, come confermato dallo stesso Cucchi quando sostiene che "l'artista debba interessarsi a poche cose. Due o tre piccole cose possono bastare a dare un'idea totale" (Cucchi, 1989, p. 138). Allo stesso tempo, ciascuno di questi concetti racchiude innumerevoli visioni, che diventano altrettante enigmatiche costellazioni d'immagini.

1. *Alcuni tratti distintivi delle opere di Cucchi*

Prima di passare in rassegna il repertorio iconografico di Cucchi, mi soffermerò a indicare alcune caratteristiche della sua prassi pittorica. La prima cosa che colpisce l'osservatore è l'economia dei mezzi, dovuta al fatto che l'artista concorda con il consiglio dato da Majakovskij ai giovani poeti: "Si rammenti sempre che il regime di economia in arte è la norma principale e perenne di ogni produzione di valori estetici" (Majakovskij, 1927, 59). In effetti, è più facile che una dichiarazione, sia essa verbale o pittorica, risulti più convincente o toccante quando è sussurrata invece che gridata, concisa invece che prolissa. Così la tavolozza di Cucchi è circoscritta ai colori elementari – soprattutto ocra, nero, rosso e azzurro – mentre i suoi soggetti sono resi con la massima essenzialità e mostrano una qualità primitiva che potrebbe anche essere scambiata per ingenuità.

3. *La coltivazione della luce* (The Cultivation of Light), 1996

4. *Luce vista* (Light Sight), 1996

5. *Pensiero guardato* (An Observed Thought), 1996

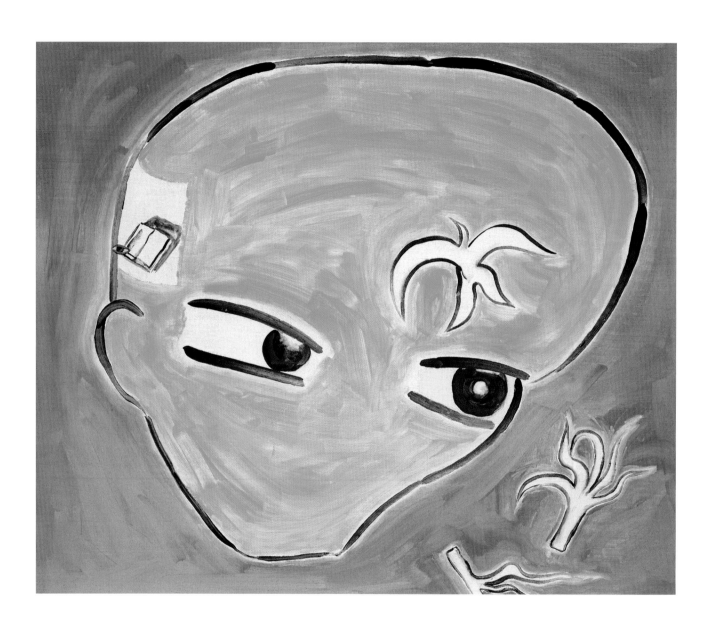

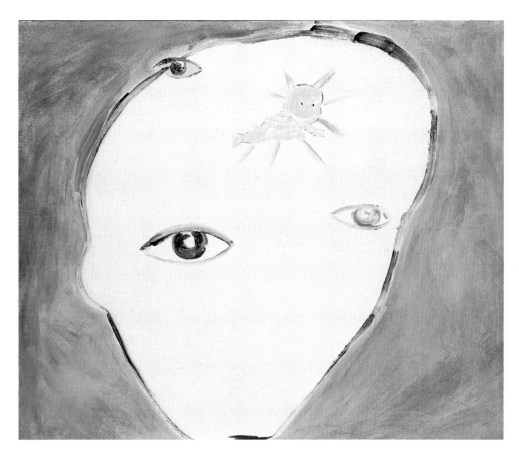

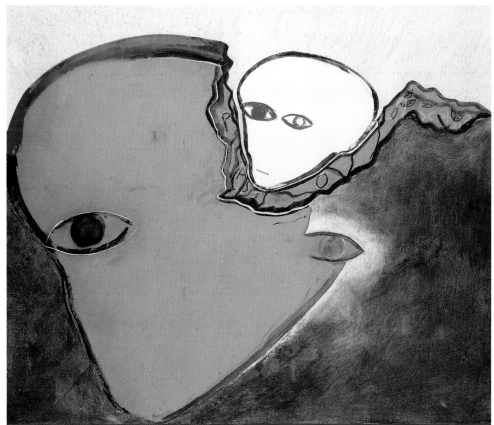

much greater: he wants to share with us his discovery of the distinctive aura that emanates from what surrounds us. An aura that the glittering lights of our technological society has obliterated and which the laziness of our eyes – induced by habit-forming daily routine – has made us forget.

The style of his paintings, therefore, is essential, primary and hence minimal, lest a superficial, pleasantly rewarding image distract the viewer from a work whose purpose is to trigger a strong emotional response and to induce him to look at the world with awe, wonder and amazement. And more, still more, because Cucchi's holistic-Spinozian outlook makes him see the individual as one with nature; nature's mysteries, emotions and moods are also the individual's. An erupting volcano is then also an image of the artist's emotional turmoil, just as a desert landscape will evoke the solitude to which the artist is condemned, together with the prophet, the poet and the creator.

When Cucchi tells Amnon Barzel that his work is "made of nothing" (Barzel, 1989, 12), he is describing his procedure, but at the same time he might have been thinking of Lao Tzu's verses which emphasize the importance of the "nothing":

"We turn clay to make a vessel;
But it is on the space where there is nothing
that the utility of the vessel depends.
We pierce doors and windows to make a house;
And it is on these spaces where there is nothing
that the utility of the house depends."
(*Tao Te Ching*, Chapter XI)

And Jung is well-advised when he remarks: "'Nothing' is evidently 'meaning' or 'purpose,' it is only called Nothing because it does not appear in the world of the senses but is only its organizer" (Jung, 1952, 487).

Carter Ratcliff has noted that "sometimes the artist himself seems to be at the mercy of his art" (Ratcliff, 1997, 6). Which somehow echoes Picasso's statement "the painting is stronger than I am. It makes me do what it wishes" (quoted from memory). Cucchi does not think differently; he even claims that the artist should try "to learn, to be taught by art" (Cucchi, 1989 B, u.p.). Elsewhere he has said "we must have the capacity to marvel, to be surprised when we do something" (Cucchi, 1985, 10). And, on another occasion, he pondered the capacity of an image buried in the depth of one's self to provoke an entire train of thought that then materializes in a painting: "The image for an artist is incredible, it is always behind his shoulders, and it continues to drive him, to drive him" (Cucchi, 1993 a, 11). In other words, Cucchi, whether he admits it or not, likes it or not, has indulged in the basic Surrealist technique known as "psychic automatism," namely the procedure by which one proposes to express one's inner self by obeying the dictates of one's unconscious "exempt

6. *Il libro delle stagioni* (The Book
of Seasons), 1996

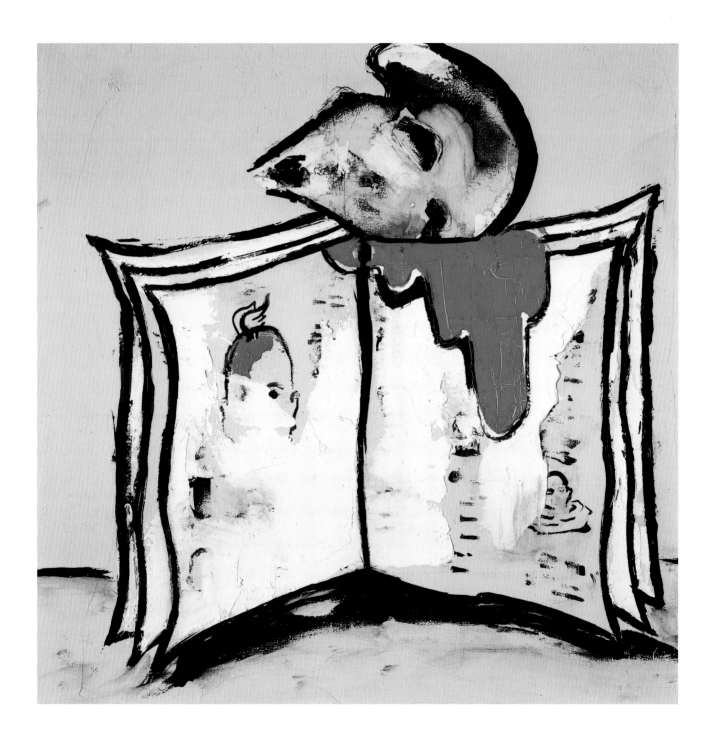

from any aesthetic or moral concern" (Breton, 1924, 26). Thus, if the style is reduced to its minimal terms, it is also because one obeys the cryptic orders of one's unconscious.

In turn, if minimalism – as described above and with no relationship to the reductive school of painting that goes by this name – is the first characteristic of his art, and automatism its daily practice, it follows that the third characteristic – speed of execution – will be the natural outcome of the first two traits. Indeed, if one is ruled by one's inner drives one should immediately materialize them lest their inspirational impetus be lost. It is therefore quite natural if, among Cucchi's favorite tools of expression, we find charcoal drawing and the fresco technique. In both cases speed and immediacy are unavoidable and corrections impossible. The first impulse becomes the final one. As in the case of watercolors, what is done is done and there is no way to amend or revise one's work.

Another peculiarity of Cucchi's paintings is the extraordinary quality of the light they emanate. To cite just one paradigmatic instance, one has only to look at the cycle of works appropriately entitled *Più vicino alla luce* (Closer to the Light). Cucchi is well aware of this element's basic significance. He has observed: "I personally say that light (in the sense of a flame) is the most important thing in a painting" (Cucchi, 1989, 142). By defining light in terms of a flame, Cucchi, is underscoring – perhaps unconsciously – the transcendental quality of light, which justifies its symbolic value. For him light is not only a physical phenomenon; it is also the inner light, endowed with a spiritual connotation, that of a visionary insight. Indeed, Bachelard has already noted that the flame, in terms of a "dialectical sublimation," is an archetypal symbol of transcendence and an "illuminated vision" (Bachelard, 1938, 102, 107).

For Cucchi, light is thus an immaterial connecting agent flowing through his compositions, endowing them with the spiritual glow that gives them a unique, arcane dimension. When I look at Cucchi's paintings what strikes me most is that light seems rooted in the work, penetrating its inner layers; it does not stop at the surface and this enables it to be reflected back, carrying with it all the mystery it has illuminated in the painting's depth and in the painter's psyche.

The last characteristic of Cucchi's works is the extraordinary metamorphic quality of the iconographic elements that compose the painting. Each image bears a multiple semantic identity, be it that of a head or skull, an eye, a foot, a wolf, a book or an envelope: the representation is merely external. One feels that each of these icons – and they have not been cited in a haphazardly way, as each of them will now be discussed – wants to say much more than what it represents. The opening words of the fourth canto of Lautréamont's *Chants de Maldoror* come spontaneously to mind when one looks at

Cucchi, in effetti, rinuncia al facile realismo in quanto istrionismo puro e semplice, puntando invece a una severità stilizzata. La superficie volutamente piatta dell'immagine diventa spiritualmente trasparente: nessuna elaborata tecnica trompe-l'œil distoglie l'osservatore dalla nuda immagine. Cucchi ha sempre affermato il suo non interesse a produrre quello che lui chiama "un bel dipinto". Eppure, malgrado tale intento, i suoi dipinti emanano un'eleganza e un'armonia che sono il diretto risultato del suo riserbo e del suo inconsapevole perseguire l'obiettivo illusorio di dare forma a un'opera puramente estetica. La sua ambizione è molto più grande. Vuole condividere con noi la sua scoperta di quell'aura particolare che emana da ciò che ci circonda. Un'aura che è stata cancellata dalle luci scintillanti della società tecnologica, un'aura che la pigrizia causata ai nostri occhi dalla condizionante routine quotidiana ha fatto dimenticare.

Perciò, lo stile dei dipinti di Cucchi è essenziale, basilare e di conseguenza minimale, per impedire che un'immagine superficiale e piacevolmente gratificante distragga l'osservatore da un'opera che mira a scatenare in lui una forte reazione emotiva, che vuole indurlo a guardare il mondo con timore reverenziale, stupore e meraviglia. E non solo. Perché la concezione olistico-spinoziana di Cucchi gli fa vedere l'individuo come un tutt'uno con la natura: i misteri, le emozioni e gli umori della natura sono anche quelli dell'individuo. Un vulcano in eruzione è allora anche un'immagine del tumulto emozionale dell'artista, così come un paesaggio desertico evocherà la solitudine cui l'artista è condannato, alla pari del profeta, del poeta e del creatore.

Quando Cucchi diceva ad Amnon Barzel che il suo lavoro è "fatto di niente" (Barzel, 1989, p. 12) stava descrivendo il suo modo di procedere, ma forse al tempo stesso potrebbe aver avuto in mente i versi di Lao Tzu che sottolineano l'importanza del "nulla":

"I vasi sono fatti di argilla
Ma è il vuoto interno che fa l'essenza del vaso
Mura con finestre e porte formano una casa
Ma è il vuoto di esse che ne fa l'essenza"
(*Tao Te Ching*, capitolo XI).

E Jung sa il fatto suo quando afferma: "Il 'Nulla' è evidentemente il 'senso' o 'scopo' ed è chiamato Nulla perché non compare in sé e per sé nel mondo sensoriale, ma ne è soltanto l'ordinatore" (Jung, 1952, p. 508).

Carter Ratcliff ha osservato che "talvolta l'artista sembra essere in balia della sua arte" (Ratcliff, 1997, 6), una riflessione che fa in qualche modo eco a un'affermazione di Picasso: "la pittura è più forte di me. Mi fa fare quello che vuole" (citato a memoria). Cucchi non la pensa diversamente, dichiara persino che l'artista dovrebbe tentare "d'imparare, di farsi insegnare" dall'arte (Cucchi, 1989b, s.p.). Altrove si è espresso anche così: "Dobbiamo ave-

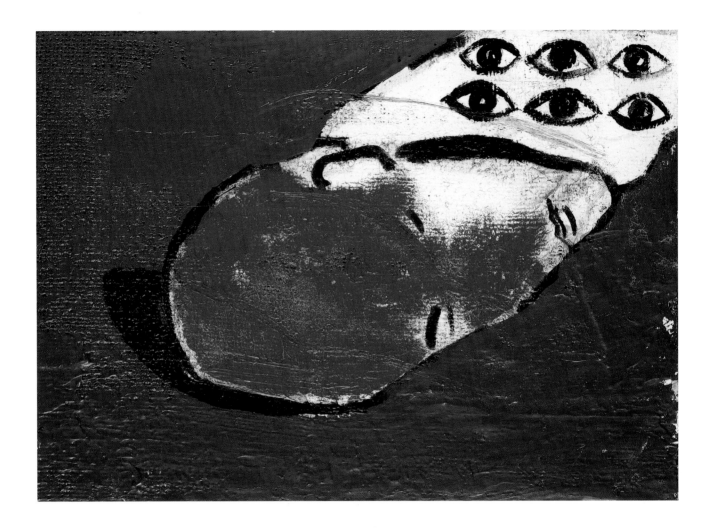

8. *Poeta* (Poet), 1995

the painting's details: "It is a man or a stone or a tree about to begin the fourth canto" (Lautréamont, 1869, 163).

But before discussing the above-mentioned seven recurring images, and since their symbolic value will have to be considered, let me immediately clarify the fact that there is never an unvarying relationship between an image and its meaning. The latter may vary from person to person; it may even assume a different connotation for the same person, in keeping with the moment and the context in which it is conceived. To verify the validity of the archetypal significance of any given image, it is therefore necessary to situate it in its temporal, spatial and psychological background. In other words, it is necessary to elaborate the different elements of the painting in a coherent whole. Furthermore, it should also be stressed that when Cucchi uses an image he is never aware of its full symbolic implications. Indeed, were this not the case the works would be merely illustrative and didactic instead of poetic and inspired. I do not think it is necessary to recall that if an image is to retain its emotional impact it has to spring from the artist's own deeper self and cannot be borrowed from an outer example. Artists are necessarily unconscious of the archetypal patterns that one may find in their works. In a lecture he delivered in 1957 on "The Creative Act" Duchamp declared: "We must then deny him [the artist] the state of consciousness on the aesthetic plane about what he is doing or why he is doing it" (Duchamp, 1957, 28). And Jung confirmed that "one can paint very complicated pictures without having the least idea of their real meaning" (Jung, 1950, 352). Elsewhere he also observed that certain archetypal motifs frequent in alchemy appear in the dreams of modern individuals who haven't the slightest notion of alchemical literature (Jung, 1955-56, 518). This is not surprising if we remember that the alchemist's and the artist's aspirations have a truly universal character. Each man unconsciously aspires to be eternally young, to be creator, to be free from any limitations. These desires are part of our collective and personal unconscious. It is therefore quite logical to find such archetypal symbols also in Cucchi's works.

These remarks are not of an academic nature. To think that Cucchi expresses consciously in his works these unconscious archetypes is to reduce his role from that of a seer, or of a medium, to that of an illustrator. The poetic quality of his work lies precisely in the fact that he is led by forces and drives of which he is unaware. Indeed, as Marie Bonaparte has remarked: "The less an author knows of the themes hidden in his oeuvre the more does he have a chance to be really creative" (Bonaparte, 1933, 797). And Selma Fraiberg has pointed out: "If, for instance, the profound significance of the White Horse had been known by Kafka while the vision was being born, this knowledge would have inhibited its elaboration and the pleasure of disguise would be lost" (Fraiberg, 1963, 41).

re la capacità di meravigliarci, di essere sorpresi perché l'unico modo di riuscire è attraverso la volontà e di sorprenderci di noi stessi quando facciamo qualcosa" (Cucchi, 1985, p. 10). In un'altra occasione, ha riflettuto sulla capacità che ha un'immagine sepolta nel profondo del proprio essere di suscitare un'intera concatenazione di pensieri che poi si materializzano in un dipinto: "L'immagine per un artista è incredibile, gli sta sempre dietro alle spalle, continua a spingerlo, a spingerlo" (Cucchi, 1993a, p. 11). Vale a dire che Cucchi, lo ammetta o no, gli piaccia o no, ha fatto propria la tecnica surrealista fondamentale nota come "automatismo psichico", cioè la procedura con la quale ci si propone di esprimere il proprio io interiore obbedendo ai dettami dell'inconscio, "in assenza di qualsiasi controllo esercitato dalla ragione, al di fuori di ogni preoccupazione estetica o morale" (Breton, 1924, p. 30). Così, se lo stile è ridotto ai minimi termini è anche perché Cucchi obbedisce agli ordini criptici del proprio inconscio.

Ora, se il minimalismo – quale è stato descritto sopra e senza relazione alcuna con la riduttiva scuola di pittura che porta lo stesso nome – è la caratteristica primaria della sua arte e se l'automatismo è la sua pratica quotidiana, ergo, la terza caratteristica – la rapidità d'esecuzione – sarà il naturale risultato di quelle due premesse. È evidente: se sei governato dalle tue pulsioni interiori devi materializzarle all'istante, per non disperderne l'impeto ispiratore. È quindi del tutto naturale se fra i mezzi espressivi preferiti da Cucchi troviamo il disegno al carboncino e la tecnica dell'affresco. In entrambi i casi, la rapidità e l'immediatezza sono inevitabili e i pentimenti impossibili. Il primo impulso diventa quello finale. Come nel caso degli acquarelli, quello che è fatto è fatto e non ci sono possibilità di correggere o rivedere il proprio lavoro.

Un'altra particolarità dei dipinti di Cucchi è la qualità straordinaria della luce che essi emanano. Per citare un solo esempio paradigmatico, basta guardare il ciclo di opere dal titolo appropriato *Più vicino alla luce*. Cucchi, perfettamente consapevole del significato basilare di questo elemento, ha osservato: "Io dico che la luce (nel senso della fiamma) è la cosa più importante della pittura" (Cucchi, 1989, p. 142). Definendo la luce nei termini di una fiamma, Cucchi pone l'accento – forse inconsciamente – sulla qualità trascendentale della luce, che ne giustifica il valore simbolico. Per lui la luce non è soltanto un fenomeno fisico; è anche quella interiore, dotata di una connotazione spirituale, quella di una percezione visionaria. Già Bachelard aveva notato che la fiamma, come "sublimazione dialettica", è un simbolo archetipo della trascendenza e una "visione illuminata" (Bachelard, 1938, pp. 102, 107).

La luce è dunque per Cucchi un agente connettivo immateriale che fluisce nelle sue composizioni, instillandovi quel bagliore spirituale che assegna loro una dimensione arcana senza uguali. Quando guardo i suoi dipinti sono soprattutto colpito dal fatto che la luce vi sembra radicata, ne penetra gli

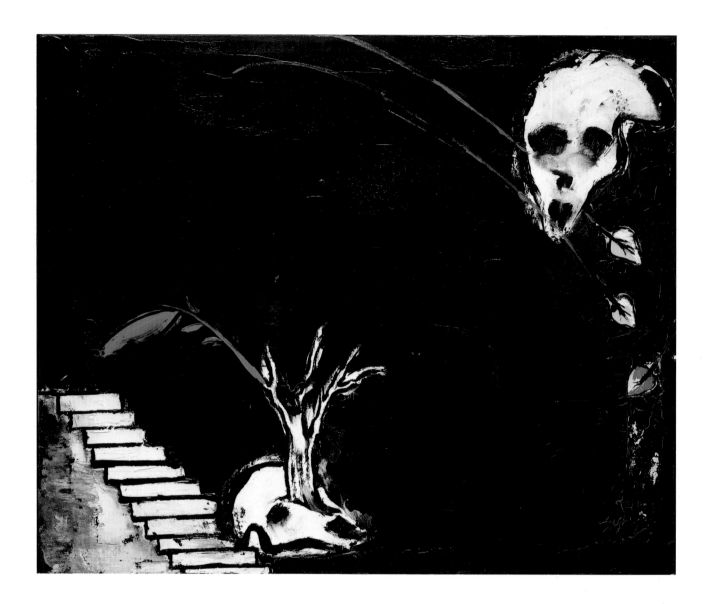

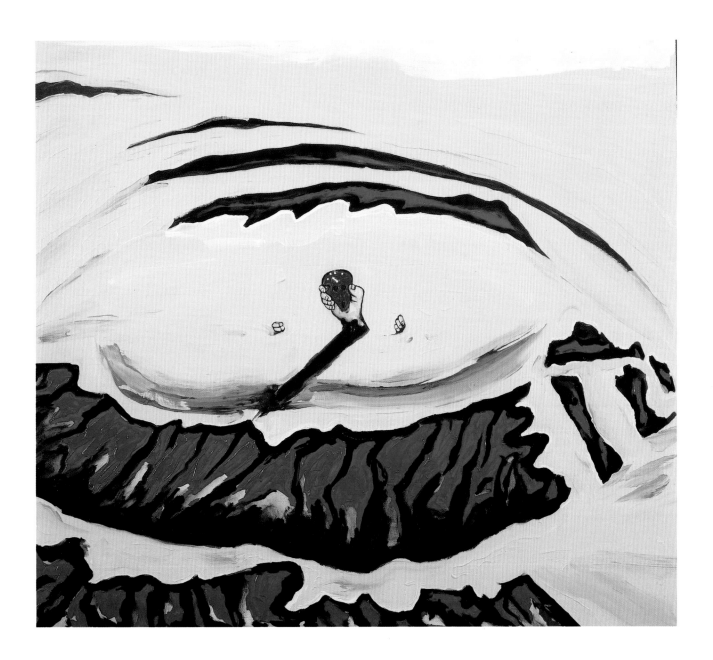

2. *The Head and the Skull*

Going back to the metamorphic and polysemantic values of the seven images mentioned above, the head or the skull – which are probably the most ubiquitous details in Cucchi's compositions – may stand for the painter himself, or for the hills of his homeland, with which he identifies, or – still more significantly – for the "golden understanding" (the *aura apprehensio*) embodied in the Philosopher's Stone. Let us see why and how.

In Cucchi's paintings the head is always severed. In the esoteric and alchemical traditions the excised head stands for the concept of order in the creative process, as opposed to chaos. Erich Neumann observes: "Mutilation – a theme that occurs in alchemy – is the condition of all creation" (Neumann, 1949, 121). And Herbert Kühn points out that "the decapitation of corpses in prehistoric times marked man's discovery of the independence of the spiritual principle, residing in the head, as opposed to the vital principle, represented by the body as a whole" (Kühn, 1958, 141). In addition, the head, being a sphere, is a symbol of Oneness (in Jungian terms of individuation, i.e. of becoming one, undivided, as revealed by the etymological root: *in-dividuus*). This archetypal symbolism appears almost universally and constantly in both Egyptian hieroglyphics and in alchemy, where the Philosopher's Stone (that grants its discoverer the "golden awareness," precondition of Oneness), and the head with which it is identified, are both called *Corpus rotundum* (spherical body).

The correspondence between the head and the golden understanding finds a paradigmatic confirmation in one of Enzo Cucchi's sculptures, the monumental (74 x 185 x 95 cm; illus. 1) *Testadicazzo Evviva* (Long Live Cockhead, 1996). Cockhead is a slang expression for a stupid man, but the negative connotation of *testa di cazzo* is reversed and takes on an illuminating positive value. Psychoanalytic, anthropological and etymological studies have, in fact, all demonstrated the archetypal equivalence between the head and the penis, based on the realization that they are both generative organs: the first of thinking, the second of human beings.

Thus Ferenczi underlined the "genitalization of the head and the cerebralization of the genital" (Ferenczi, 1932, 255). And earlier he even equated the penis with the whole being: "We may venture to regard the phallus as a miniature of the total ego... this miniature ego, which in dreams and other products of fantasy so often symbolically represents the total personality" (Ferenczi, 1924, 16). In turn, Géza Roheim cited numerous examples of the head-genital identity, as in the case of the King and Queen (heads of state), who in Irish folklore are identified, respectively, with the phallus and the vagina (Róheim, 1930, 297).

On the other hand, countless examples of the head-penis assimilation in mythology can be mentioned. A typical case is that of the Hindu god Shiva,

strati interni, non si ferma alla superficie, e questo fa sì che possa essere riflessa, portando con sé tutto il mistero che ha illuminato nella profondità del dipinto e nella psiche dell'artista.

L'ultima caratteristica delle opere di Cucchi è la straordinaria qualità metamorfica degli elementi iconografici che compongono il dipinto. Ogni immagine possiede un'identità semantica multipla, si tratti di una testa o di un teschio, di un occhio, un piede, un lupo, un libro o una busta: la rappresentazione è meramente esterna. Si ha la percezione che ognuna di queste icone – e non sono citate a caso, perché ora saranno analizzate una per una – voglia dire molto più di ciò che di fatto essa rappresenta. Quando si osservano i particolari di un dipinto di Cucchi viene spontaneo andare con la mente alle parole iniziali del quarto dei *Canti di Maldoror* di Lautréamont: "È un uomo o una pietra o un albero che s'accinge a iniziare il quarto canto" (Lautréamont, 1869, p. 267).

Prima però di passare a illustrare le sette immagini ricorrenti appena citate, e dato che si dovrà menzionarne il loro valore simbolico, desidero chiarire subito che tra un'immagine e il suo significato non esiste mai una relazione immutabile. Il significato può variare da una persona all'altra, può anche assumere una connotazione diversa per la stessa persona, a seconda del momento e del contesto in cui viene percepito. Per verificare la validità del significato archetipo di una data immagine, è quindi necessario situarla nel suo ambito temporale, spaziale e psicologico. In altre parole, è necessario elaborare i vari elementi del dipinto in modo da pervenire a un tutt'uno coerente. Inoltre, è importante ricordare che quando Cucchi usa un'immagine non è mai consapevole delle sue piene implicazioni simboliche. Ovvio, se così non fosse, le sue opere sarebbero puramente illustrative e didattiche invece che poetiche e ispirate. Non credo sia necessario ricordare che, per conservare il suo impatto emozionale, un'immagine deve sgorgare dall'io più profondo dell'artista e non essere attinta dall'esterno. Gli artisti sono necessariamente inconsapevoli dei motivi archetipi che l'osservatore può individuare nelle loro opere. In una conferenza tenuta nel 1957 sull'"Atto creativo" Duchamp dichiarava: "Se concediamo all'artista gli attributi di un medium, sul piano estetico dobbiamo negargli la coscienza di quello che fa o del perché lo fa" (Duchamp, 1957, p. 28; tradotto da Schwarz, 1974, p. 276). E Jung conferma che "si possono dipingere immagini molto complicate senza avere la più pallida idea del loro reale significato" (Jung, 1950, p. 352). Altrove ha anche osservato che certi motivi archetipi frequenti nell'alchimia compaiono nei sogni di individui che dell'alchimia non hanno la minima nozione (Jung, 1955-56, p. 518). La cosa non sorprende se pensiamo che sia le aspirazioni dell'alchimista che quelle dell'artista hanno un carattere veramente universale. Nel suo inconscio, ogni uomo aspira a essere eternamente giovane, a essere un creatore, a essere liberato da ogni limite. Questi desi-

11. *Grande disegno della terra* (Grand Design of the Earth),1983

12. *Il sospiro di un onda* (The Sight of a Wave), 1983

13. *Succede ai pianoforti di fiamme nere* (It Happens to the Black-flamed Pianos), 1983

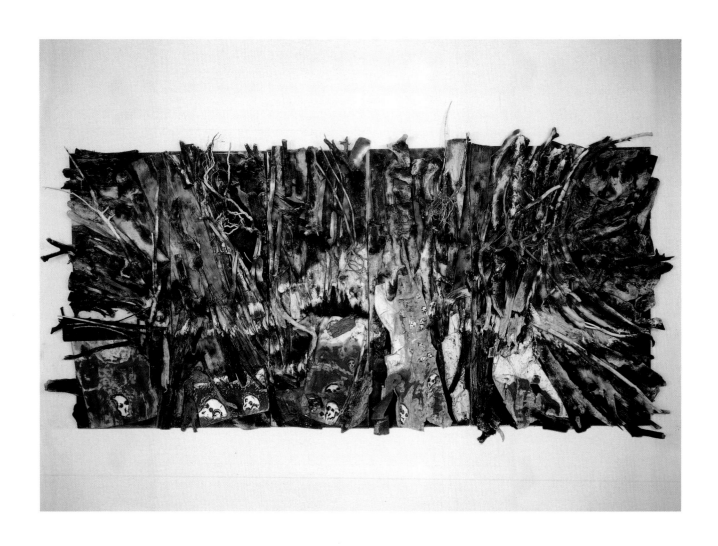

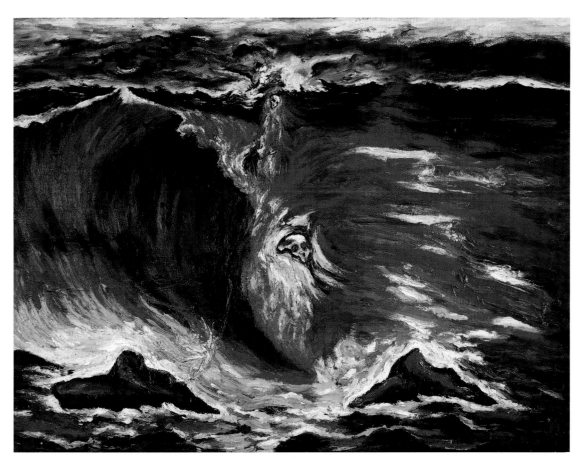

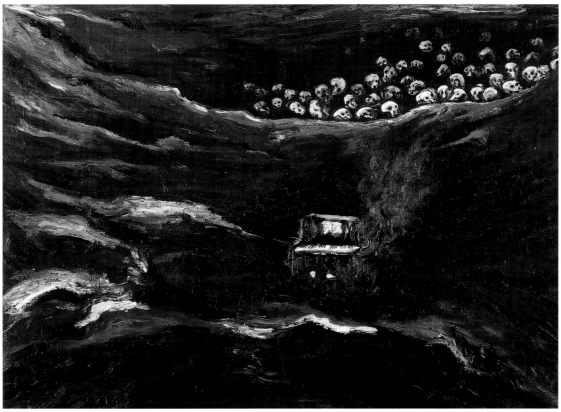

often represented in the guise of the Shivalingam (Shiva-phallus), in which head and phallus are fused into a single image (Schwarz, 1980, 86-90). If from India we move on to China, we meet Fuku-Roku-Ju (illus. A), one of the seven immortal Chinese gods, who is always represented with an elongated, phallus-shaped head. In Egypt this is also the case of the great god Min (illus. B), the local divinity of Koptos, who is again represented under the guise of a phallic head, or seated with a huge phallus passing through his head.

Finally, for the collective unconscious that expresses itself in language and myth, the head is the generative seat of both the intellectual and reproductive faculties, a pairing that is well expressed by the Orphic philosophy in the expression *logos spermatikos* (word-semen), which led the Greek alchemists to sustain the equivalence of the brain with the Philosopher's Stone by naming the latter *lithos enkephalos* (the stone-brain) or *lithos ou lithos* (the stone that is not a stone: the brain). The concept implied in the expression *logos spermatikos* is also echoed in the following verse of the Tantric literature: "the lower lip is the phallus and the upper one the vulva, and their copulation gives birth to the word" (quoted from memory).

The initiatic dimension of the cognitive process implied in the phallus-head identification is also revealed by the shared etymological root of "cerebral" and "Ceres." Ceres, like her Greek counterpart Demeter, was an Earth mother; she is thus associated not only with the female creative chthonic principle but also with the earth. And since the latter is a spherical body (*Corpus rotundum*) we are, albeit indirectly, drawn again to the equation head-phallus/Philosopher's Stone/Golden understanding.

The skull, in addition to being considered almost universally as having an apotropaic value, is also, like the head, assimilated to the Philosopher's Stone. For Cucchi, the apotropaic connotation of the skull is further enhanced, as for him it is something alive, it is identified with his native land and hence with his own being, since he identifies with the Marches. Cucchi sees the skull not as a dramatic reminder of our common fate, but as a familiar object loaded with positive and fond reminiscences of everyday communal life. Thus he observes: "The cemetery is a part of my landscape; it's one of the things that I know best. I have always lived in small no-man's lands where the cemetery was the most important thing. You very often find skulls here in the countryside. It's an image, not a subject. It's a very strong moral and spiritual bond with what surrounds me. In the village it's something like the heart which beats and which symbolically unites the community. My cemetery is alive. Everything is linked up to it. It's the abode of demons, but it's never a descriptive hell. It's a natural thing. In Naples between two shopping errands, women go off and talk with skulls. It's the same thing. There's nothing dramatic about it. Cézanne used to paint apples. My skulls are my apples." (Cucchi, 1989, 140)

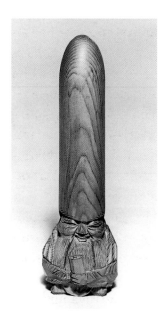

A. Fuku-Roku-Ju,
one of the seven lucky gods
Sculpted wood
15x4 cm

deri fanno parte del nostro inconscio personale e collettivo. È perciò del tutto logico che anche nelle opere di Cucchi siano rinvenibili questi simboli archetipi.

Queste osservazioni non sono di natura accademica. Pensare che Cucchi esprima consciamente nelle sue opere questi archetipi inconsci equivale a ridurre il suo ruolo di veggente, o di medium, a quello di illustratore. La qualità poetica del suo lavoro risiede proprio nel fatto che Cucchi è guidato da forze e pulsioni di cui è ignaro. Infatti, come osserva Marie Bonaparte: "Meno sa dei temi celati nella sua opera, tanto più un autore ha la possibilità di essere veramente creativo" (Bonaparte, 1933, p. 797). E Selma Fraiberg ha rilevato: "Se, per esempio, il significato profondo del Cavallo Bianco fosse stato noto a Kafka al momento del sorgere della visione, questa consapevolezza ne avrebbe inibito l'elaborazione e sarebbe venuto meno il piacere del mascheramento" (Fraiberg, 1963, p. 41).

2. *La testa e il teschio*

Tornando ai valori metamorfici e polisemantici delle sette immagini sopra menzionate, la testa o il teschio – che sono probabilmente gli elementi più ricorrenti nelle composizioni di Cucchi – possono stare a indicare lo stesso artista, o le colline della sua terra natia con cui egli s'identifica, oppure – ancora più significativo – l'*aurea apprehensio* (consapevolezza aurea) incarnata nella pietra filosofale. Vediamo perché e come.

Nei dipinti di Cucchi la testa appare sempre senza il corpo. Nella tradizione esoterica e in quella alchemica la testa staccata sta a rappresentare il concetto di ordine nel processo creativo, in opposizione al caos. Erich Neumann osserva: "Questo smembramento – un tema che ritorna anche nell'alchimia – è la premessa di ogni creazione" (Neumann, 1949, p. 121). E Herbert Kühn rileva che "la decapitazione dei cadaveri in tempi preistorici ha segnato la scoperta da parte dell'uomo dell'indipendenza del principio spirituale, localizzato nella testa, nei confronti del principio vitale, rappresentato dal corpo nella sua interezza" (Kühn, 1958, p. 141). Essendo una sfera, inoltre, la testa è simbolo di Unità (nei termini junghiani dell'individuazione, cioè del diventare uno, indiviso, come rivela la radice etimologica: *individuus*). Questo simbolismo archetipo ricorre quasi universalmente, e in modo costante sia nei geroglifici egizi che nell'alchimia, dove la pietra filosofale (che garantisce a chi l'ha scoperta l'*aurea apprehensio*, requisito essenziale per approdare all'Unità) e la testa con cui essa è identificata sono entrambe chiamate *corpus rotundum* (corpo sferico).

La corrispondenza fra la testa e la consapevolezza aurea trova una conferma paradigmatica in una scultura di Cucchi, la monumentale (74 x 185 x 95 cm; ill. 1) *Testadicazzo Evviva* (1996). Qui la connotazione negativa dell'espressione "testa di cazzo" viene rovesciata e assume un valore positivo

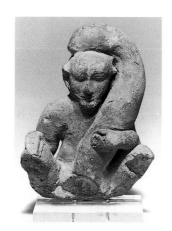

B. God Min

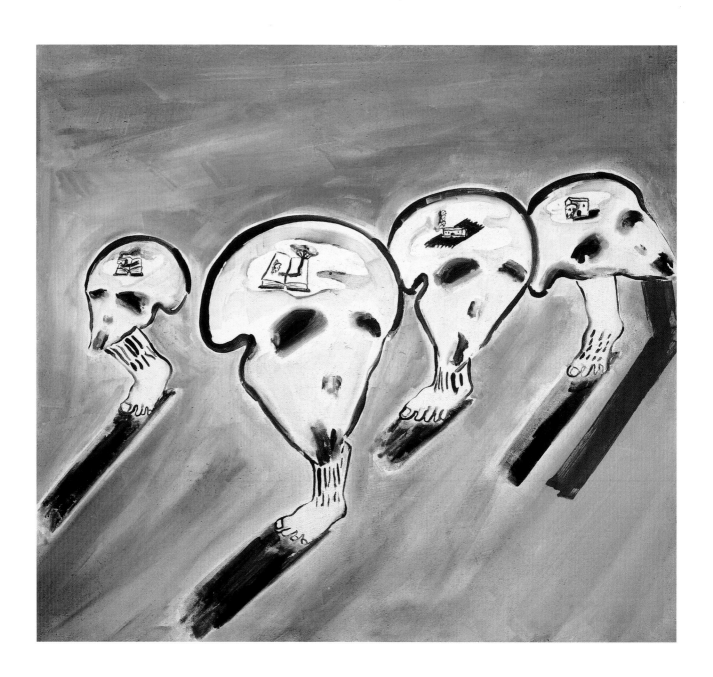

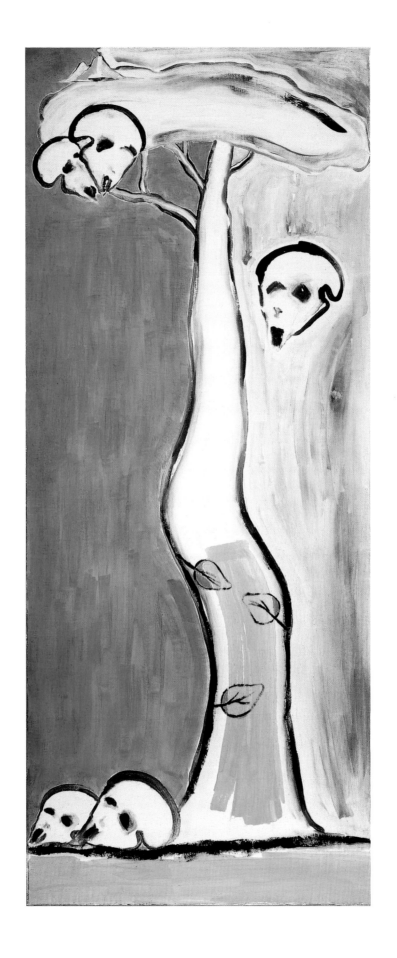

An etymological analysis of the word "skull" (*teschio/testa*) confirms not only the archetypal apotropaic value of this element but also – and this is of special importance in Cucchi's case – its cognitive and initiatic dimensions. Thus Thass-Thienemann has demonstrated the relationship between the Latin *testa* (skull) and *cupa* (a tub, cask or tin for holding liquids). So "*cupa…* developed into the Late Latin *cuppa*, the English cup, and the German Kopf (head)" (Thass-Thienemann X, 1967, 253). In turn the Latin *testa* (head, but also earthen pot, jug, urn) became, with the same meanings, "the French *tête*, 'head.' The Old Norse *hverna*, 'cooking vessel,' and the according Gothic *hwairnei* and the Old High German *hwer* mean 'head.' The same connection is found in the Slavic languages and in Sanskrit (*kapala*, 'cup,' 'bowl' and 'skull')." (idem, 254)

Thass-Thienemann then provides further examples of how the concepts of "skull" and "cup" are connected: in German *Schale* (cup) and *Schädel* (skull), in Swedish *skall* (bowl, cup) and *skalle* (skull) (idem, 254). In Tibet, as well as in many other cultures, the skullcap is still used as a ritual cup.

From this semantic association – head-skull-vessel – it is a short step from Head/Vessel to Head/Alchemical vessel/golden understanding (*aurea apprehensio*, i.e. the Philosopher's Stone), and it is Jung who helps us to take that step when he observes that "the head or skull (*testa capitis*) in Sabaean alchemy served as the vessel of transformation" (Jung, 1955-56, 513). In the alchemical tradition, the "vessel of transformation" (*vas hermeticum*) was, in turn, identified with its contents, the Philosopher's Stone that grants the golden understanding.

The context in which the head and the skull are found in Cucchi's paintings confirms what has just been said concerning their symbolic values.

One of the most moving confirmations of the head/golden awareness identification is found in the huge (250 x 350 cm) oil on canvas entitled *Sguardo di un quadro ferito* (Glance of a Wounded Painting, 1983, now at the Musée National d'Art Moderne, Centre Georges Pompidou, Paris; illus. 2). On the right page of an open book with a red binding we see, occupying the entire surface, a face from whose mouth a red flash of light escapes. The image could not be more explicit. The dominant color, in all its hues, is red, which is also the color of the last stage (*iosis*/red) of the alchemical process leading to the conquest of the golden awareness.

The book is an obvious symbol of wisdom and science, but the fact that it is red and open means that its contents have been understood, in this case by the head drawn on the right-hand page. The fact that the head did heed the message is manifested by the archetypal image issuing from its mouth: the red flash of light. In *La coltivazione della luce* (The Cultivation of Light, 1996, oil, tempera and paper collage, 100 x 120 cm; illus. 3), also most appropriately named, the head, standing against a red background, is once more associated

illuminante. Studi psicoanalitici, antropologici ed etimologici hanno infatti tutti dimostrato l'equivalenza archetipa fra la testa e il pene, basata sulla cognizione che entrambi sono organi generativi: di pensiero la prima, di esseri umani il secondo.

Ora, Ferenczi ha sottolineato la "genitalizzazione della testa e la cerebralizzazione dei genitali" (Ferenczi, 1932, p. 255). E in precedenza aveva persino equiparato il pene all'intero essere: "Possiamo azzardarci a considerare il fallo come una miniatura dell'ego totale... quest'ego in miniatura, che nei sogni e in altri prodotti dell'immaginazione rappresenta così spesso simbolicamente l'intera personalità" (Ferenczi, 1924, p. 16). A sua volta, Géza Roheim ha citato numerosi esempi dell'identità testa/genitali, come nel caso del re e della regina (capi di stato) identificati nel folclore irlandese rispettivamente con il fallo e la vagina (Róheim, 1930, p. 297).

Anche la mitologia offre innumerevoli esempi dell'assimilazione testa/pene. Uno tipico è quello del dio Shiva della religione induista, spesso rappresentato nelle sembianze dello Shivalingam (Shiva-fallo), in cui la testa e il fallo sono fusi in una singola immagine (Schwarz, 1980, pp. 86-90). Se dall'India ci spostiamo in Cina, ci imbattiamo in Fuku-Roku-Ju (ill. A), una delle sette divinità immortali cinesi, sempre rappresentato con una testa allungata e a forma di fallo. Idem, in Egitto, per il grande dio Min (ill. B), la divinità locale di Koptos, anch'egli raffigurato come una testa fallica o, in posizione seduta, con un enorme fallo che gli passa attraverso la testa.

Infine, per l'inconscio collettivo che si esprime nel linguaggio e nel mito, la testa è la sede generatrice sia delle facoltà intellettuali che di quelle riproduttive. Questo abbinamento è reso ben esplicito dalla filosofia orfica nell'espressione *logos spermatikos* (parola-sperma), che ha indotto gli alchimisti greci a stabilire l'equivalenza fra il cervello e la pietra filosofale chiamando quest'ultima *lithos enkephalos* (la pietra-cervello) o *lithos ou lithos* (la pietra che non è una pietra: il cervello). Il concetto insito nell'espressione *logos spermatikos* trova risonanza anche nel seguente verso dei *Tantra*: "Il labbro inferiore è il fallo e quello superiore la vagina, e la loro copulazione dà origine alla parola" (citato a memoria).

Rivelatrice della dimensione iniziatica del processo cognitivo insito nell'identità fallo/testa è anche la radice etimologica condivisa da "cerebrale" e "Cerere". Cerere, come la sua controparte greca Demetra, era una Terra Madre; è dunque associata non solo con il principio ctonico creativo femminile ma anche con la terra. Essendo quest'ultima un corpo sferico (*corpus rotundum*), siamo anche qui ricondotti, per quanto indirettamente, all'equazione testa-fallo/pietra filosofale-consapevolezza aurea.

Anche il teschio, oltre a essere quasi universalmente investito di un valore apotropaico, è, come la testa, assimilato alla pietra filosofale. Nel caso di Cucchi, la connotazione apotropaica è ulteriormente accentuata in quanto

16. *Senza titolo* (Untitled), 1989

17. *Guarda il riposo* (Watch the Repose), 1996

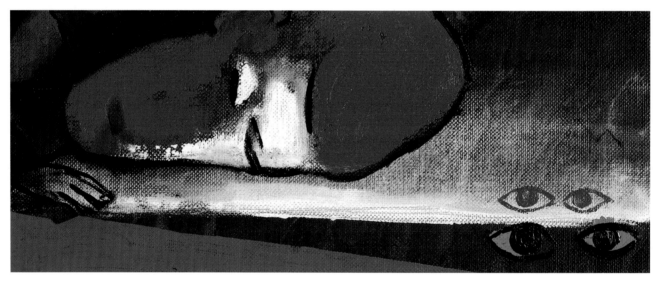

18. *Un quadro che sfiora il mare* (A Painting That Skims the Sea), 1983

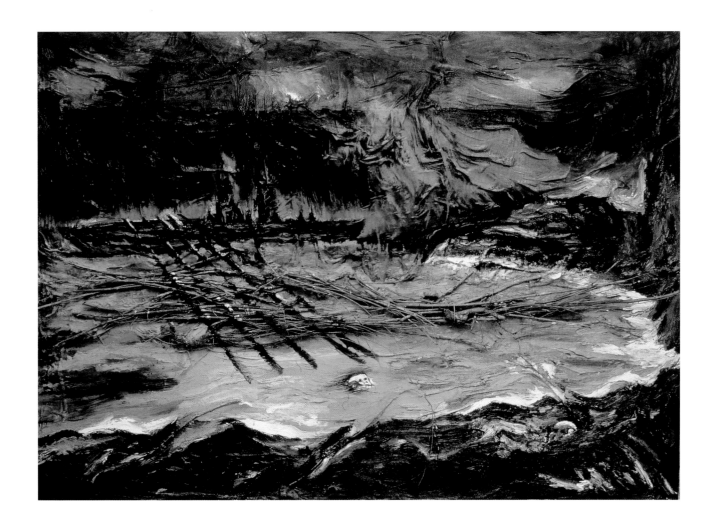

with the book, leading to the same implications. This is also the case for *Il libro delle stagioni* (The Book of Seasons, 1996, oil on canvas, 40 x 40 cm; illus. 6).

Among the many other paintings featuring an excised head I would like to recall some of the more explicit ones. For instance, the frescoes of the well-named series *Più vicino alla luce* (Closer to the Light). In *Luce vista* (Light-sight, 1996, 100 x 170 cm; illus. 4) a yellow cherub illuminates the brow of a head standing against a black background. The combination of these three details could not be more revealing: cherubs, according to the pseudo-Dionysius, receive God's primordial illuminations and are the bringers of wisdom. This is underscored in the fresco by its golden color – a hint at the golden awareness. Finally, the head's background is black, the color of the first stage (*nigredo*) of the alchemical operations that lead to the conquest of the Philosopher's Stone.

In *Un pensiero guardato* (An Observed Thought, 1996, 100 x 120 cm; illus. 5) the two twin faces bear the colors of the first (black/*nigredo*) and last (red/*iosis*) stages of the alchemical process. The same association of colors is found in the small red *Testa* (Head, 1996, oil on canvas, 25 x 35 cm; illus. 7) seen against a black background and surmounted by two rows, each of six eyes. The meaning of this color association is reinforced by the eye motif, which almost universally symbolizes intelligence, a meaning that even surfaces in the Egyptian hieroglyphic system, where the eye-shaped determinative sign *Wazda* denotes "he who feeds the intelligence of men." Furthermore, the eye symbolizes the living being and the creative power of the word (Enel 1931: 83-84, 298).

Cucchi, who is also a poet, has understood well that poetry is an instrument of knowledge, and has expressed this conviction in the beautiful, powerful *Poeta* (Poet, 1995, oil on canvas with wood letters on wooden background, 154 x 234 cm; illus. 8), with which I will conclude this short survey of the head motif in Cucchi's opus. *Poeta* features tall capital letters composing the word *poeta*. Most significantly, in its second letter – which is also an archetypal symbol of Oneness (being also an essential version of the uroboric serpent that bites its tail) and of the light of revelation – we find two yellow faces, one female and one male. This is one of the few instances in Cucchi's oeuvre where such a pairing occurs. On the other hand, given the work's title and significance, it is obvious that Cucchi would stress the fact that the traveler on the journey to golden awareness is not a solitary one – unless he/she is accompanied and comforted by his/her mate, the goal can never be attained.

The paintings in which the skull plays an equally revealing role are even more numerous than the ones discussed here. Let us dwell on some of the most eloquent, and first of all on those which associate the skull with life. *L'alba dell'albero* (The Dawn of the Tree, 1996, oil on canvas, 45 x 55 cm; illus. 9) is among the most explicit in this respect. Against a uniform dark green

per lui il teschio è qualcosa di vivo, incarna la sua terra d'origine, le Marche, con cui egli s'identifica, e di conseguenza il suo stesso essere. Cucchi vede il teschio non come un qualcosa che ci rammenta drammaticamente il nostro comune destino, ma come un oggetto familiare ricco di memorie positive e care al cuore, della nostra vita quotidiana collettiva. Perciò osserva: "Il cimitero fa parte del mio paesaggio; è una delle cose che conosco meglio. Ho sempre vissuto in luoghi remoti dove il cimitero era la cosa più importante di tutte. Qui nelle campagne si trovano molto spesso dei teschi. Si tratta di una immagine, non di un soggetto. È un legame spirituale e morale molto forte con quel che mi sta intorno. Nel villaggio è un po' come il cuore che batte e che tiene unita simbolicamente la comunità. Il mio cimitero vive. Tutto vi è collegato. È il rifugio dei demoni, ma non è mai un inferno descrittivo. È una cosa naturale. A Napoli, fra una compera e l'altra, le donne vanno a parlare con un teschio. È la stessa cosa. E non c'è nulla di drammatico. Cézanne dipingeva mele. I miei teschi sono le mie mele" (Cucchi, 1989, p. 140).

Un'analisi etimologica della parola "teschio" (teschio/testa) conferma non soltanto il valore apotropaico archetipo di questo elemento ma anche – e questo assume una speciale importanza nel caso di Cucchi – le sue dimensioni cognitive e iniziatiche. Thass-Thienemann, per esempio, ha dimostrato la relazione fra i termini latini *testa* (teschio/testa) e *cupa* (una tinozza, botte o contenitore in cui conservare i liquidi). Così "*cupa*... è diventato nel tardo latino *cuppa*, nell'inglese *cup* (tazza), e nel tedesco *Kopf* (testa)" (Thass-Thienemann X, 1967, p. 253). A sua volta, il latino *testa* ("testa", appunto, ma anche vaso di terracotta, boccale, urna) è diventato, con gli stessi significati, "in francese *tête* (testa), nell'antico norvegese *hverna* (recipiente per cucinare), mentre il gotico *hwairnei* e l'antico alto tedesco *hwer* significano 'head'. La stessa relazione è presente nelle lingue slave e nel sanscrito (*kapala*, 'tazza, 'coppa' e 'teschio')" (idem, p. 254).

Thass-Thienemann offre poi ulteriori esempi delle connessioni esistenti fra i concetti di *testa* e *cupa*: nella lingua tedesca *Schale* (tazza) e *Schädel* (teschio), nello svedese *skall* (ciotola, tazza) e *skalle* (teschio) (idem, p. 254). In Tibet, come in molte altre culture, la calotta superiore del teschio è tutt'oggi usata come coppa rituale.

Alla luce di questa associazione semantica testa-teschio-vaso, il passo è breve per passare da Testa/Vaso a Testa/Vaso alchemico/Consapevolezza aurea (*aurea apprehensio*, cioè la pietra filosofale), ed è Jung che ci aiuta a compierlo quando osserva che "nell'alchimia Sabaeana la testa/teschio (*testa capitis*) serviva da vaso di trasformazione" (Jung, 1955-56, p. 513). Nella tradizione alchemica, il "vaso di trasformazione" (*vas hermeticum*) è a sua volta identificato con il suo contenuto, la pietra filosofale che assicura la consapevolezza aurea.

Il contesto in cui, nei dipinti di Cucchi, sono collocati la testa e il teschio

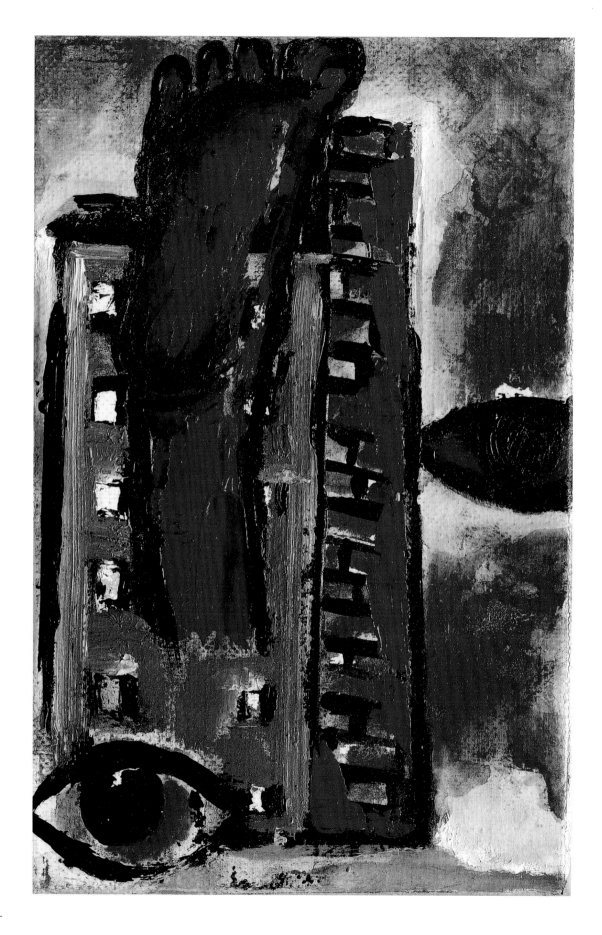

19. *Piede visionario* (Visionary Foot), 1996 20. *Solo piede* (Only Foot), 1996

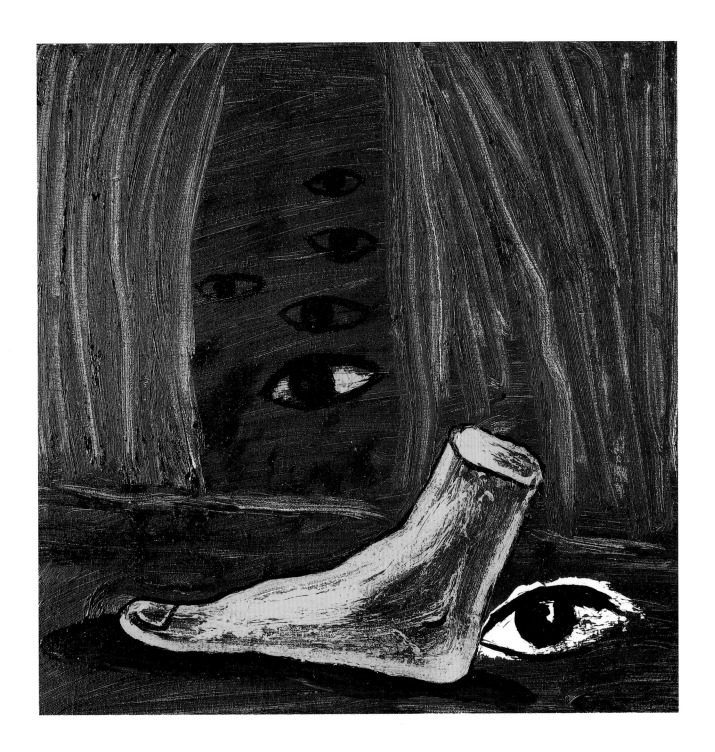

(*nigredo*) background we see a skull in the upper right-hand corner, with two twig-bearing leaves issuing from the cavities of the nostrils and mouth. The leaf stands for life and is one of the eight "common emblems" of Chinese symbolism, where it is an allegory of happiness (Beaumont, 1949).

The skull at the lower left corner is even more telling. From the skull – which is next to a set of steps, an allegory for the act of ascending to a higher spiritual plane – grows the tree (of life) mentioned in the painting's title. The image is remarkably similar to an illustration (illus. C) in an anonymous fourteenth-century manuscript (Ms. Ashburnham, 1166, f. 17, Biblioteca Medicea Laurenziana, Florence), where the tree grows out of Eve's head. Her right hand covers her genitals while her left points to a skull placed on a casket next to her. Jung's comment is that Eve, as Sapientia or Sophia, "produces out of her head the intellectual content of the work" (Jung, 1946, 303). The caption for this illustration reads "There is no generation without corruption, nor life without death, since darkness [*nigredo!*] precedes the light."

The vital connotation of the skull is paradigmatically expressed in several other paintings, for instance in the aptly titled *Vita* (Life, 1998, oil on canvas, 214 x 240 cm; illus. 10), which features a red skull brandished by a mighty fist. Equally explicit is the powerful *Grande disegno della terra* (1983, Grand Design of the Earth, mixed media and wood, 300 x 600 cm; illus. 11), where the skull is associated with the life-giving Mother Earth (*tellus mater*). Similarly impressive are two other superb and highly moving paintings, also made in 1983: *Il sospiro di un'onda* (Sigh of a Wave, oil on canvas, 300 x 400 cm; illus. 12), and *Succede ai pianoforti di fiamme nere* (It Happens to the Black-flamed Pianos, 207 x 291 cm; illus. 13). In both cases the skull is associated with the life-generating sea. Further details in these two paintings also hint at the skull's illuminating dimension. Thus in *Il sospiro di un'onda*, the huge wave, born from a black (*nigredo*) background, is in a vibrant red (*iosis*), while in the second painting, a burst of red flames issues from the pianoforte, also set against a black background.

The book-head association recurs with the same illuminating significance, or even more enhanced, in a great many works, like *S/Due* (S/Two, 1996, fresco, 90 x 100 cm, from the series *Simm' nervusi* –We Are Nervous – illus. 14). In this work, four one-legged skulls stand against an orange (*iosis*) background. On three of their foreheads (the part which, according to a popular credence, reflects intelligence) an open book is sketched which, in turn, is associated in one case with the typical long low houses of the Marches, in another with a cluster pine – again representing Cucchi's native region – growing from the book's right page, while yet another small skull illustrates its left page. The last two skulls are once again associated with a house, and the chimney of one of them emits smoke composed of four tiny skulls.

Let us remember, however, what was previously clarified, namely that

ribadisce quanto è stato appena detto riguardo ai loro valori simbolici.

Una delle conferme più significative dell'identità testa/consapevolezza aurea è riscontrabile nell'immenso olio su tela (250 x 350 cm) intitolato *Sguardo di un quadro ferito* (1983, oggi al Musée National d'Art Moderne, Centre Georges Pompidou, Parigi; ill. 2). Sull'intera superficie della pagina destra di un libro aperto, rilegato in rosso, è dipinta una faccia dalla cui bocca fuoriesce un rosso fascio di luce. L'immagine non potrebbe essere più esplicita. Il colore dominante, in tutte le sue gradazioni, è il rosso, che è anche il colore dell'ultima fase (*iosis*/rosso) del procedimento alchemico che porta alla conquista della consapevolezza aurea.

Il libro è un ovvio simbolo della saggezza e della scienza, ma il fatto che sia rosso e aperto significa che il suo contenuto deve essere stato compreso, in questo caso dalla testa disegnata sulla pagina di destra. Che la testa abbia colto il messaggio è dimostrato dall'immagine archetipa che le sgorga dalla bocca: il rosso fascio di luce. In *La coltivazione della luce* (1996, olio, tempera e collage di carta, 100 x 120 cm; ill. 3), anche questo un titolo molto appropriato, la testa, contro uno sfondo rosso, è di nuovo associata al libro, con conseguenti implicazioni analoghe. Lo stesso vale per *Il libro delle stagioni* (1996, olio su tela, 40 x 40 cm; ill. 6).

Vorrei ora segnalare qualcuna delle più esplicite fra le molte altre opere di Cucchi raffiguranti una testa staccata. Per esempio, gli affreschi della serie dall'eloquente titolo *Più vicino alla luce*. In *Luce vista* (1996, 100 x 170 cm; ill. 4) vediamo un cherubino giallo che illumina la fronte di una testa posta contro uno sfondo nero. La combinazione di questi tre dettagli non potrebbe essere più rivelatrice: secondo lo pseudo-Dionigi, i cherubini ricevono le illuminazioni primordiali di Dio e sono portatori di saggezza, una caratteristica che in questo affresco viene sottolineat dal colore dorato – un rinvio alla consapevolezza aurea. Infine, lo sfondo della testa è nero, il colore della prima fase (*nigredo*) delle operazioni alchemiche che conducono alla conquista della pietra filosofale.

In *Un pensiero guardato* (1996, 100 x 120 cm; ill. 5) i due volti gemelli recano i colori della prima (nero/*nigredo*) e dell'ultima (rosso/*iosis*) fase del procedimento alchemico. La stessa associazione di colori è presente nella piccola *Testa* rossa (1996, olio su tela, 25 x 35 cm; ill. 7) dipinta contro uno sfondo nero e sormontata da due file di sei occhi ciascuna. Il significato di questo abbinamento di colori è ribadito dal motivo dell'occhio, che in quasi ogni cultura simboleggia l'intelligenza, com'è riscontrabile per esempio nella scrittura geroglifica egizia, dove il segno determinativo a forma di occhio *Wazda* denota "colui che alimenta l'intelligenza degli uomini". Inoltre, l'occhio simboleggia l'essere umano e il potere creativo della parola (Enel, 1931, pp. 83-84, 298).

Cucchi, che è anche poeta, ha capito che la poesia è uno strumento di cono-

C. Anonymous, XIV century
Illustration from the
manuscript Ashburnham,
1166, f.17
Biblioteca Medicea
Laurenziana, Firenze

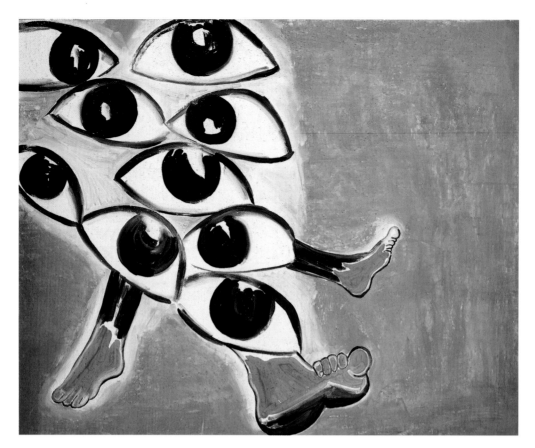

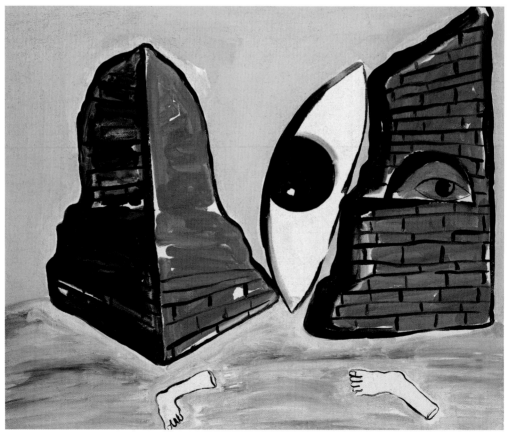

21. *Danza di luce* (Dance of the Light), 1996

22. *Luce tra cielo e terra* (Light Between Sky and Earth), 1996

23. *Ai piedi della luce* (At the Feet of the Light), 1996

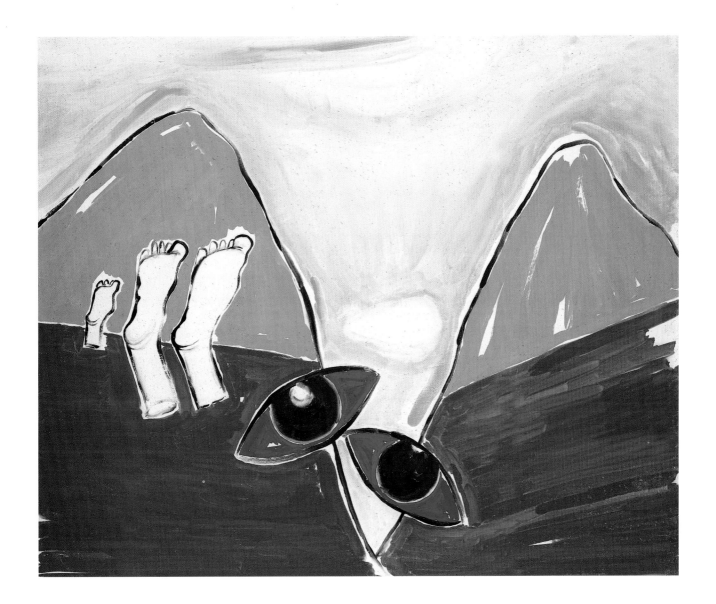

Cucchi was obviously not aware of the unconscious implications of the images he uses in his paintings. The artist has drawn from what Jung has termed the "veritable treasure-house of symbols" (Jung, 1955-56, XVIII) which millennia of emotional and physical experiences have deposited in our psyche. Furthermore, before dwelling on the deeper significance of this painting's different elements, let us remember that the multiplication of the same image is a typically unconscious psychic process that aims at underscoring and reinforcing the image's symbolic value.

This explains why Cucchi has obeyed the urge to repeat the skull four times, all the more since he felt the necessity to associate this icon to a different element each time, the better to define the various ideal constellations. Thus the association of the skull with the book, as already noted, points to the skull's assimilation to the golden awareness, while the connection with the typical components of his native landscape (the cluster pine or the low houses) hints at Cucchi's identification with his birthplace and hence with the skull.

The skull's positive connotation is confirmed and amplified by the fact that it rests on a leg. In fact, the archetypal symbolism of the leg – which derives from the fact that it is responsible for our erect position, differentiating our species from all other mammals – has surfaced in many systems of thought. Two of them are of special relevance here: Egyptian hieroglyphics and the symbolism of Kabbalah. Concerning the former, the hieroglyph drawn in the shape of a leg denotes the action of elevation and of evolution to a higher spiritual status (Enel 1931, 59, 69, 190). In the biblical literature, the leg – like the penis – is symbolic of life, power and virility, as can be deduced from the story of Ruth and Boaz, where the act of uncovering Boaz's leg hints at an implicit sexual intercourse (Ruth, 3: 3-5, 7-8). The Kabbalistic system of thought endows the leg with still other qualities. Thus the sefirah *Nezah* which is symbolically associated with the right leg denotes victory and lasting endurance, while the sefirah *Hod*, associated with the left leg, denotes majesty.

The skull is also often associated with a tree as, for instance, in the fresco painting *Vesuvio non ci piove* (It Doesn't Rain on Vesuvius, 1996, 240 x 100; illus. 15). Again, Cucchi once said that for him the skulls are his apples (Cucchi, 1989, 140). This thought helps us to understand why, in this fresco, two skulls are born from the branch of a cluster pine which is thus raised to the status of Eden's Tree of Knowledge. That this is indeed the case is proven by the fact that the tree's lower trunk is brushstroked with a wide spread of yellow – the color, as we have seen, of the golden awareness.

The tree as a symbol conveys a great variety of meanings. In the context of Cucchi's oeuvre in general and, in particular, its association with the skull, it should be recalled that the tree stands, in the first place, for the Primordial

scenza e ha espresso questa convinzione nel bellissimo ed efficace *Poeta* (1995, olio su tela e lettere di legno su supporto ligneo, 154 x 234 cm; ill. 8), con il quale concluderò questa breve rassegna delle opere di Cucchi in cui appare il motivo della testa. In *Poeta*, grandi lettere maiuscole compongono la parola "poeta". La cosa significativa è che nella seconda lettera – che è anche un simbolo archetipo dell'Unità (essendo fra l'altro una versione essenziale dell'Uroboro, il serpente che si morde la coda) e della luce della rivelazione – troviamo due volti gialli, uno femminile e l'altro maschile. È uno dei pochi casi in cui, nell'*opus* di Cucchi, si ha un tale abbinamento. D'altro canto, alla luce del titolo di quest'opera e del suo significato, era ovvio che Cucchi mettesse in evidenza il fatto che il viaggiatore o la viaggiatrice non compie in solitudine il percorso verso la consapevolezza aurea: se non è accompagnato/a e confortato/a da un/una compagno/a, l'obiettivo non può mai essere raggiunto.

I dipinti in cui il teschio svolge un ruolo altrettanto rivelatore sono ancora più numerosi. Mi soffermerò su alcuni dei più eloquenti, partendo da quelli che associano il teschio alla vita. *L'alba dell'albero* (1996, olio su tela, 45 x 55 cm; ill. 9) è uno degli esempi più espliciti. Contro un uniforme sfondo verde scuro (*nigredo*), nell'angolo superiore destro della tela è dipinto un teschio con due foglie attaccate a un ramoscello che escono dalle cavità del naso e della bocca. La foglia rappresenta la vita ed è uno degli otto "emblemi comuni" del simbolismo cinese, nell'ambito del quale è un'allegoria della felicità (Beaumont, 1949).

Il teschio nell'angolo inferiore sinistro è ancora più significativo. Dal teschio – posto vicino a una serie di gradini, un'allegoria dell'atto di ascendere a un piano spirituale più elevato – cresce l'albero (della vita) menzionato nel titolo del dipinto. L'immagine ha una straordinaria somiglianza con l'illustrazione di un manoscritto trecentesco anonimo (Ms. Ashburnham, 1166, f. 17, Biblioteca Medicea Laurenziana, Firenze), dove l'albero cresce dalla testa di Eva, che si copre i genitali con la mano destra mentre con la sinistra indica un teschio posto su uno scrigno accanto a lei (ill. C). Il commento di Jung è che Eva, come Sapientia o Sophia, "fa scaturire dalla sua testa i contenuti intellettuali dell'opera" (Jung, 1946, p. 302). La didascalia dell'illustrazione recita: "Non c'è generazione senza corruzione, né vita senza morte, dato che il buio [*nigredo*!] precede la luce".

La connotazione vitale del teschio è espressa paradigmaticamente in vari altri dipinti, per esempio in quello giustamente intitolato *Vita* (1998, olio su tela, 214 x 240 cm; ill. 10), che mostra un teschio rosso brandito da una mano vigorosa chiusa a pugno. Altrettanto esplicito è il potente *Grande disegno della terra* (1983, tecnica mista e legno, 300 x 600 cm; ill. 11), dove il teschio è associato alla Terra Madre (*tellus mater*) generatrice di vita. Di grande impatto sono altri due dipinti stupendi, anch'essi realizzati nel 1983: *Sospi-*

24. *L'albero di Mondrian* (Mondrian's Tree), 1996

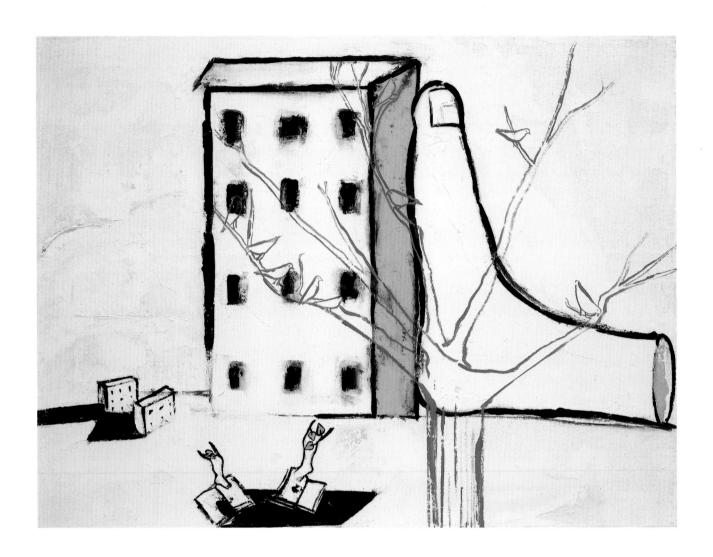

ro di un'onda (olio su tela, 300 x 400 cm; ill. 12) e *Succede ai pianoforti di fiamme nere* (207 x 291 cm; ill. 13). In entrambi i casi il teschio è associato al mare generatore di vita. Inoltre, altri dettagli di questi due dipinti alludono al potere illuminante del teschio. Così, in *Sospiro di un'onda* l'enorme onda nata da uno sfondo nero (*nigredo*) è dipinta di rosso acceso (*iosis*), mentre nel secondo dipinto dal pianoforte prorompe una vampata di fiamme rosse, anche queste contro uno sfondo nero.

L'associazione libro-testa ricorre, con lo stesso significato illuminante o persino più accentuato, in moltissime opere, quali *S/due* (1996, affresco, 90 x 100 cm, dalla serie *Simm' nervusi*; ill. 14): quattro teschi dotati di una gamba si stagliano su uno sfondo arancione (*iosis*). Tre di essi recano disegnato sulla fronte (la parte che, secondo la credenza popolare, rispecchia l'intelligenza) un libro aperto, a sua volta associato in un caso alle caratteristiche case basse e allungate delle Marche, in un altro a un pino marittimo – anch'esso un simbolo della regione d'origine di Cucchi – che cresce dalla pagina destra del libro, mentre su quella di sinistra è illustrato un altro piccolo teschio. Gli ultimi due teschi sono di nuovo associati a una casa, e dal camino di una di queste si sprigiona del fumo costituito da quattro minuscoli teschi.

Ricordiamo a questo punto quanto avevamo in precedenza già segnalato, e cioè che Cucchi nel dipingere le sue opere è ovviamente ignaro delle implicazioni inconsce delle immagini da lui usate. L'artista ha attinto a ciò che è stato definito da Jung come un "vero e proprio inesauribile scrigno di simboli" (Jung, 1955-56, p. 10) che millenni di esperienze emozionali e fisiche hanno depositato nella nostra psiche. Inoltre, prima di diffonderci sul significato più profondo dei vari elementi di questo dipinto, troviamo opportuno segnalare che la reiterazione di un'immagine è un tipico processo psichico inconscio che mira a sottolinearne e a rafforzarne il valore simbolico.

Questo spiega perché Cucchi abbia obbedito all'impulso di ripetere per quattro volte il teschio, tanto più che ha avvertito la necessità di associare questa icona ogni volta a un elemento diverso, per meglio definire le molteplici costellazioni ideali. Quindi, l'abbinamento teschio-libro, come già notato, rinvia all'identità teschio/consapevolezza aurea, mentre la connessione con le componenti tipiche del paesaggio natio (il pino marittimo o le case basse) rimanda all'identificazione di Cucchi con il suo luogo d'origine e quindi con il teschio.

La valenza positiva del teschio è confermata e ampliata dal particolare che esso poggia su una gamba. Il simbolismo archetipo della gamba – legato al fatto che essa è ciò che ci consente la posizione eretta, la quale differenzia la specie umana da tutti gli altri mammiferi – è presente in molti sistemi di pensiero. Due di essi hanno qui una particolare attinenza: i geroglifici egizi e il simbolismo della qabbalah. Per quanto riguarda il primo, il geroglifico

25. *Luce* (Light), 1997

26. *A Cavallo* (In Safety), 1996

27. *Canto cane* (Song Dog), 1996

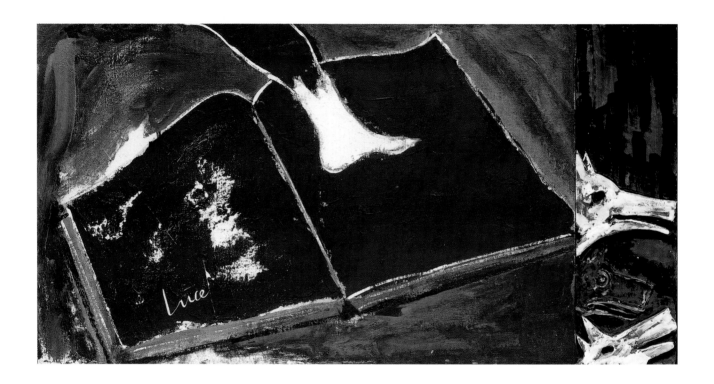

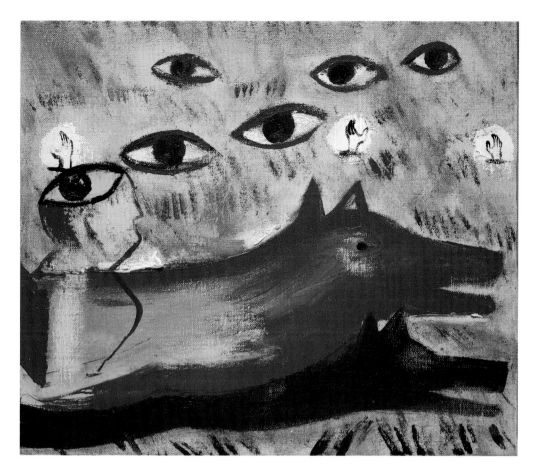

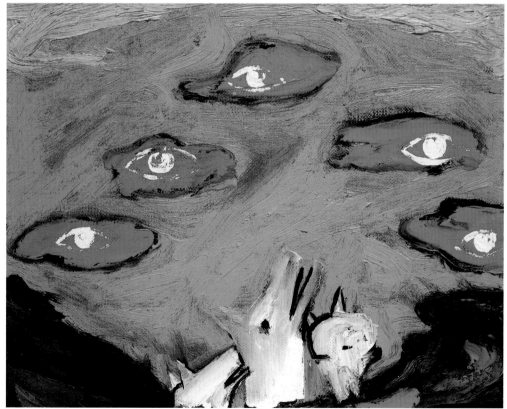

Androgyne, in view of its role as an *axis mundi*, connecting earth and sky, i.e. the female chthonic principle (earth) with the male uranic principle (sky). The tree is thus the archetype of the alchemical androgyne, the Rebis (*res-bis*: the thing that is double) which, in turn, is the anthropomorphic expression of the Philosopher's Stone that embodies the golden awareness. The association of the tree with wisdom and the androgyne (the first quality being the consequence of the second) is very widespread and surfaces both in the Bible, with the notion of the Adamic Tree of Knowledge, and in Buddhism, where the tree is a symbol of psychological maturity – in Jungian terms, of individuation.

Concerning the skull-earth and skull-sea associations, two other works are equally indicative, respectively the subtle *Senza titolo* (Untitled, 1989, drawing on mirror and iron, 35.5 x 131 x 110 cm; illus. 16), and the monumental, stormy *Un quadro che sfiora il mare* (A Painting that Skims the Sea, 1983, oil and wood on canvas, 155 x 290 x 38 cm; illus. 18). This painting irresistibly evokes the significance the ocean holds for Indian mythology: "It contains the germs of all the conflicting contraries, of all the energies of the natures of all the cooperative antagonisms… The ocean plays the role of the universal consciousness" (Zimmer, 1946, 192).

3. *The Themes of the Eye, the Leg and the Foot*
Art constitutes a higher order of awareness, while artistic activity – in all its manifestations, whether verbal, musical, visual or conceptual – is an instrument of knowledge and a generator of emotions for both the creator and his audience. The fact that Cucchi, in addition to being a visual artist, is also a poet has already been stressed, and it is therefore quite natural that he should wish to emulate Rimbaud's aspiration to become a *voyant* (seer), in order to be able to "reach the unknown" (Rimbaud, 1871, 303). In 1996 Cucchi painted a number of canvases featuring the eye, which was also the theme of the series of that same year, aptly titled *Più vicino alla luce* (Closer to the Light), comprising 33 fresco paintings transported on panels, duplicated by 33 collages of exactly the same size.

The context in which the eye is found in these works, and its association with other, equally meaningful elements, confirm that Cucchi's constant preoccupation is that which was inscribed in gold letters on the wall of the entrance hall to the temple of Apollo at Delphi: "Know thyself."

Cucchi's thirst for knowledge and hence for understanding himself is not determined by a mere narcissistic trend. As a painter his chief ambition is also that of knowing the world that surrounds him in order to better express it. And we might say that the theme of the eye has been latent since the very beginning of his activity – in both poetry and painting – insofar as it perfectly epitomizes Rimbaud's wish and Apollo's dictum. Let us also not forget that Apollo appears originally as a god of light, while his epithets of Phoebus and

che riproduce la forma di una gamba designa l'azione di elevazione ed evoluzione verso uno stato spirituale superiore (Enel, 1931, pp. 59, 69, 190). Nelle scritture bibliche la gamba – come il pene – simboleggia la vita, il potere e la virilità, come si può dedurre dalla storia di Rut e Booz, dove l'atto di scoprire la gamba di Booz allude a un implicito rapporto sessuale (Ruth, 3: 3-5, 7-8). Il sistema di pensiero qabbalistico attribuisce alla gamba ulteriori qualità. Così la sefirah *Nezah*, simbolicamente associata alla gamba destra, designa la vittoria e una grande capacità di resistenza; mentre la sefirah *Hod*, associata alla gamba sinistra, designa maestà.

Nelle opere di Cucchi, il teschio è anche spesso associato a un albero, come per esempio nell'affresco *Vesuvio non ci piove* (1996, 240 x 100 cm; ill. 15). Una volta Cucchi ha detto che i teschi sono le sue mele (Cucchi, 1989, p. 140). Questa affermazione ci aiuta a capire perché, in questo affresco, due teschi penzolino come frutti dal ramo di un pino marittimo, che assurge così allo status dell'Albero della Conoscenza edenico. Che questo sia davvero il caso è provato dal fatto che la porzione inferiore del tronco dell'albero è dipinta con una larga pennellata gialla: il colore, come abbiamo visto, della consapevolezza aurea.

L'albero come simbolo abbraccia una vasta gamma di significati. Nell'ambito dell'opera di Cucchi in generale, e per quanto concerne la sua associazione con il teschio in particolare, è opportuno ricordare che l'albero sta in primo luogo a indicare l'Androgino Primordiale, in ragione del suo ruolo di *axis mundi* che connette la terra e il cielo, ossia il principio ctonico femminile (terra) e il principio uranico maschile (cielo). L'albero è dunque l'archetipo dell'androgino alchemico, il Rebis (*res-bis*: la cosa che è doppia), che a sua volta è l'espressione antropomorfica della pietra filosofale che incarna la consapevolezza aurea. L'associazione dell'albero con la saggezza e l'androgino (dove la prima qualità è la conseguenza della seconda) è molto diffusa e compare sia nella Bibbia, con la nozione dell'Albero della Conoscenza di Adamo, che nel buddhismo, dove l'albero è simbolo di maturità psicologica – in termini junghiani, di individuazione.

Riguardo le associazioni teschio-terra e teschio-mare, due altre opere sono significative: rispettivamente il sottile *Senza titolo* (1989, disegno su specchio e ferro, 35,5 x 131 x 110 cm; ill. 16) e il monumentale e tempestoso *Un quadro che sfiora il mare* (1983, olio e legno su tela, 155 x 290 x 38 cm; ill. 18). Questo secondo lavoro evoca irresistibilmente il significato rivestito dall'oceano nella mitologia indiana: "Contiene i germi di tutti gli opposti in contrasto, di tutte le energie delle nature di tutti gli antagonismi cooperativi... L'oceano svolge il ruolo della coscienza universale" (Zimmer, 1946, p. 192).

3. *L'occhio, la gamba e il piede*
L'arte costituisce un ordine superiore di consapevolezza, mentre l'attività

28. *Sguardo cane* (Surly Look), 1996

29. *Il lupo di Gubbio e Cortona* (The Wolf
of Gubbio and Cortona), 1997

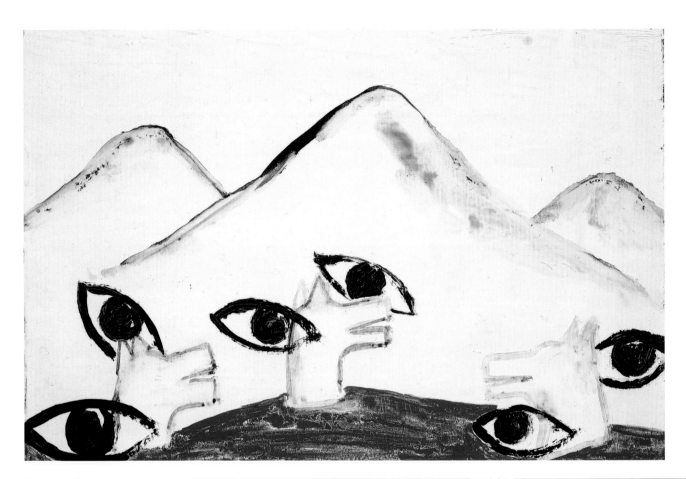

30. *Sfida* (Challenge), 1997

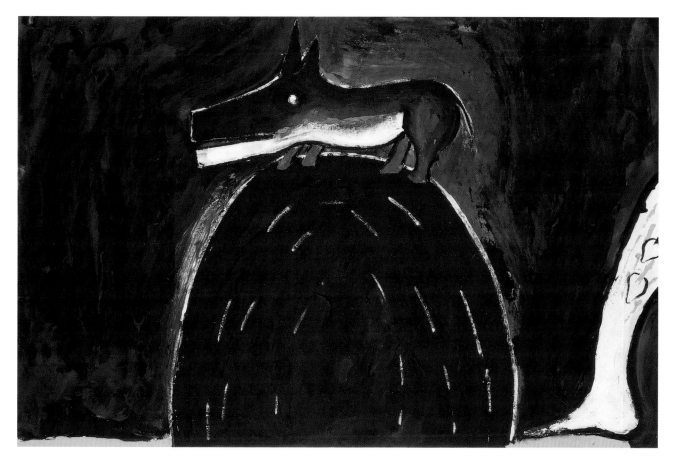

Lycius distinguish him as the bright, the life-giving.

In short, we are taken back to the equation Light = Awareness = Philosopher's Stone = Immortality. In fact, the Philosopher's Stone embodies the concept that the golden understanding leads to the discovery of one's androgynous psychic structure. In turn, as androgyny is the attribute of the immortal deity, one shares with it both its qualities – androgyny and immortality – to the extent of realizing a sense of unity with a reality that transcends one's being. For an artist this conclusion is easier to reach, since he will continue to live through his works. That the eye – the artist's supreme instrument – is also, as mentioned earlier, identified with intelligence, is of special relevance here, as well as the fact that God, in the Bible, is often described as having multiple eyes: "Seven are the eyes of the Lord" (Zechariah 4:10).

A most meaningful association in the paintings of 1996 is the coupling of the eye with a *red* head, as in *Head* (25 x 35 cm) and *Guarda il riposo* (Watch the Repose, 20.3 x 50 cm; illus. 17). In *Head*, the two classic colors denoting the first (*nigredo*) and last (*iosis*) stages of the alchemical process have been used: red for the head and dark green or black for the background, while two rows, each of three eyes, occupy the upper corner. In *Guarda il riposo*, the same color combination is used, and two rows, each of two eyes, occupy the lower right-hand corner.

Another equally significant relationship which occurs both in the canvases and the frescoes of this period is that of the eye with the leg and/or the foot. Luca Marenzi has pointed out that Cucchi's fascination for the latter element stems from his having been emotionally struck by Caravaggio's *Crucifixion of St. Peter*, in Santa Maria del Popolo in Rome. Cucchi calls Caravaggio "the painter of the dirty feet," and he "was deeply impressed when he first saw this painting, not only because it broke new ground in the history of art, and defined the clergy that had commissioned it, but because it was an act of daring by a young artist" (Marenzi, 1997, 4). The foot stands for life, majesty and progress toward a higher spiritual plane. In addition, the footprint (*vestigia pedis*) is almost universally a symbol of a spiritual pursuit (thus sublimating its role in the hunting of animals). This accounts for the equally widespread related concepts, in which the foot stands for the sun's rays (as, for instance, in the age-old Indian swastika), or even more directly for the soul. Thus, according to Paul Diel, the foot symbolizes not only the soul but also its strength (Diel, 1952: 150, 153). All these qualities are combined with the symbolism of the eye to enrich its emblematic value.

The title of a small canvas of this period, *Piede visionario* (Visionary Foot, 12 x 8 cm; illus. 19) echoes Rimbaud's ambition (shared by Cucchi) to become a seer. Here again the dominant colors are red (for the leg) and black. It is significant that in most of the other canvases of the same or the following year the color red gives way to yellow, indicating that the foot (i.e. Cucchi: the part,

artistica – in tutte le sue manifestazioni, siano esse verbali, musicali, visive o concettuali – è uno strumento di conoscenza e fonte di emozioni sia per il creatore che per il suo pubblico. Abbiamo già sottolineato il fatto che Cucchi, oltre a essere un artista visivo, è anche un poeta, ed è perciò del tutto naturale che desideri emulare l'aspirazione di Rimbaud a diventare un *voyant* (veggente), così da poter "raggiungere lo sconosciuto" (Rimbaud, 1871, p. 303). Nel 1996 Cucchi ha dipinto numerose tele in cui appare il motivo dell'occhio, che è anche il tema della serie *Più vicino alla luce* eseguita nello stesso anno e comprendente trentatré affreschi trasportati su tavola, replicati con trentatré collages di identiche dimensioni.

Il contesto in cui l'occhio è situato in queste opere e la sua associazione con altri elementi ugualmente significativi confermano che la costante preoccupazione di Cucchi rispecchia la massima iscritta a lettere d'oro sul muro d'ingresso al tempio di Apollo a Delfi: "Conosci te stesso".

La sua sete di conoscenza, e quindi di comprensione di sé, non è determinata da una inclinazione narcisistica. Come pittore, la sua principale ambizione è anche quella di conoscere il mondo che lo circonda per poterlo esprimere meglio. E si potrebbe dire che il tema dell'occhio era latente sin dagli esordi – sia nella poesia che nella pittura – in quanto incarna perfettamente il desiderio di Rimbaud e la massima di Apollo. Non dimentichiamo inoltre che Apollo appare originariamente come un dio di luce, mentre i suoi epiteti di Febo e Licio lo definiscono come "splendente", "colui che dà vita".

In breve, siamo ricondotti ancora una volta all'equazione luce-consapevolezza-pietra filosofale-immortalità. Infatti la pietra filosofale incarna il concetto che la consapevolezza aurea conduce l'individuo alla scoperta della propria struttura psichica androgina. D'altro lato, poiché l'androginia è l'attributo della divinità immortale, l'individuo che è approdato a questa consapevolezza ne condivide entrambe le qualità – androginia e immortalità – e perviene a un senso di unità con una realtà che trascende il suo essere. Per un artista questo traguardo è più facile da raggiungere, perché egli continuerà a vivere attraverso le sue opere. Che l'occhio, lo strumento supremo dell'artista, simboleggi anche l'intelligenza, come già menzionato, è qui particolarmente significativo; come pure il fatto che Dio, nella Bibbia, sia spesso descritto come dotato di molti occhi: "Quei sette lumi sono gli occhi del Signore" (Zaccaria 4:10).

Nei dipinti del 1996, un'associazione estremamente significativa è quella fra l'occhio e una testa *rossa*, come in *Testa* (25 x 35 cm) e *Guarda il riposo* (20,3 x 50 cm; ill. 17). In *Testa* sono stati usati i due colori classici collegati alla prima (*nigredo*) e all'ultima (*iosis*) fase del procedimento alchemico, il rosso per la testa e il nero o verde scuro per lo sfondo, mentre due file di tre occhi ciascuna occupano l'angolo superiore. In *Guarda il riposo* appare la stessa combinazione di colori e due file di due occhi ciascuna figurano nell'angolo inferiore destro.

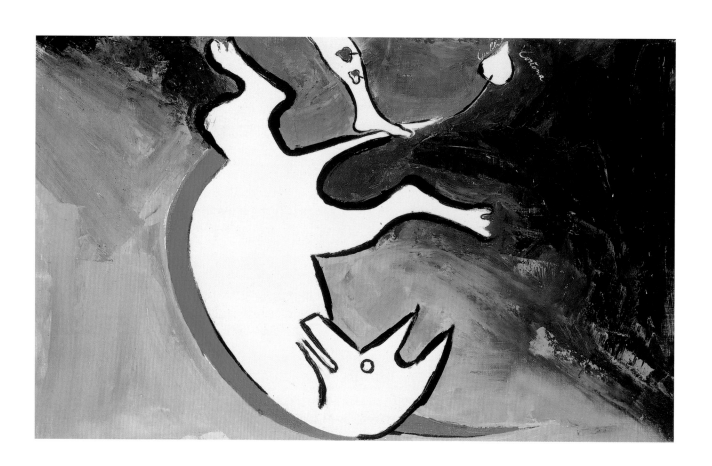

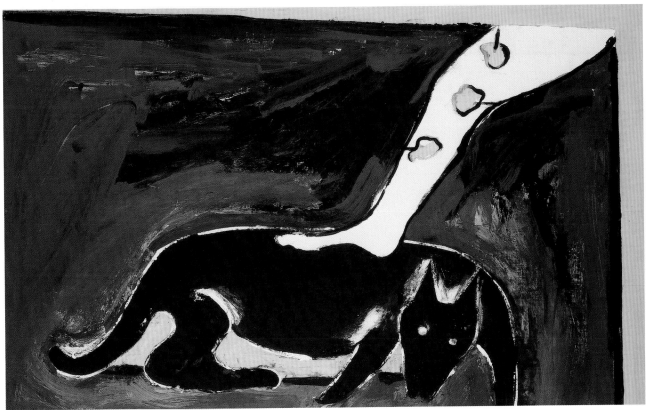

as is the case for the penis, standing for the whole) has finally been endowed with the golden understanding (the alchemist's *aurea apprehensio*). One good example here is the work *Solo piede* (Only Foot, 40 x 40 cm; illus. 20), where the yellow foot, next to a large eye, stands solitary against a dark background.

The titles, colors and subject matter of some of the frescoes of the 1996 series *Più vicino alla luce*, where the foot-leg/eye association recurs, add fresh insight into the symbolic implications of this series. For instance, in *Danza di luce* (Dance of the Light, 120 x 150 cm; illus. 21) we see, against a monochromatic orange background, a group of nine wide-open, black and white eyes "walking" on three red and black legs. The correlation between the legs and the eyes is underscored not only by the multiple and complementary symbolic values of the numbers 3 and 9, but also by the fact that the first is the square root of the second. Three is the sum of two (the female principle) and one (the male principle). It stands, therefore, for the hermetic androgyne, the *filius philosophorum* that is the anthropomorphic expression of the Philosopher's Stone. It therefore symbolizes the creative principle and the achievement of individuation (in the Jungian sense). Nine, in turn, stands not only for the creative process (the nine months of gestation) but also for the truth. This is because in the Kabbalah's gematria, when 9 is multiplied by any number (for instance 9x5 = 45 = 4+5 = 9), the sum of the product's digits always yields the number nine. Finally, being the last number of the series, it announces the passage to a new plane, a rebirth or transmutation.

The painting is aptly titled *Danza di luce* because, first of all, the painting, like the dance, expresses what mere words cannot express. Dance, like painting, is a transcendental form of language. Dancing also indicates the dynamics of the creative process, as in Shiva Nataraja's cosmogonic dance (*tandava*). Dance also indicates communion with God, as was the case when David danced before the Ark of the Covenant (2 Sam. 6:14). Finally, dancing is the manifestation of the instinct of life and the unity of body and mind.

In *Luce tra cielo e terra* (Light Between Sky and Earth, 100 x 120 cm; illus. 22) we see, standing on a dark ground and against a yellow sky, a red and black wall split by a vertical eye wedged between the two. A leg is poised at the bottom of each of the two parts of the wall. The title of this work hints at the cognitive, illuminating value of the eye which makes us aware of our androgynous psychic structure: sky and earth stand respectively, as already pointed out, for the male uranic principle and the female chthonic principle. The painting's architecture also perfectly epitomizes the eye's allegorical role. In fact, here it unites, rather than divides, the left wall (structured like a protruding male wedge) and the right wall, whose female connotation is emphasized by its flat, receptive structure, and by having at its center a vagina-shaped eye.

A significant play on words in the title of one of the last works of the 1996 *Più*

Un'altra relazione non meno eloquente che ricorre sia nelle tele che negli affreschi di questo periodo è quella occhio/gamba e/o piede. Luca Marenzi ha indicato come il fascino esercitato su Cucchi dall'ultimo di questi elementi, il piede, derivi dalla forte emozione provata dall'artista di fronte alla *Crocifissione di san Pietro* del Caravaggio (Santa Maria del Popolo, Roma). Cucchi chiama il Caravaggio "il pittore dei piedi sporchi", e racconta di essere rimasto "profondamente impressionato quando ha visto per la prima volta questo dipinto, non solo perché esso aveva aperto una nuova via nella storia dell'arte, e aveva definito con chiarezza gli ecclesiastici che l'avevano commissionato, ma perché era un atto d'audacia da parte di un giovane artista" (Marenzi, 1997, p. 4). Il piede rappresenta la vita, la maestà e il procedere verso un più elevato livello spirituale. Aggiungiamo che l'impronta del piede (*vestigia pedis*) è vista quasi universalmente come simbolo di ricerca spirituale (che ne sublima quindi il ruolo nella caccia agli animali). Questo spiega anche tutti i concetti connessi, altrettanto diffusi, secondo cui il piede è associato ai raggi del sole (come per esempio nell'antichissima svastica indiana), o addirittura all'anima. Per Paul Diel, il piede simboleggia non soltanto l'anima ma anche la sua forza (Diel, 1952, pp. 150, 153). Tutte queste qualità, combinate con il simbolismo dell'occhio, ne esaltano il valore emblematico.

Il titolo di una piccola tela di questo periodo, *Piede visionario* (12 x 8 cm; ill. 19), richeggia l'ambizione di Rimbaud (condivisa da Cucchi) di diventare un veggente. Qui i colori dominanti sono nuovamente il rosso (per la gamba) e il nero. È interessante che nella maggior parte delle altre tele del 1996 o dell'anno successivo il colore rosso ceda il passo al giallo, un'indicazione che il piede (ossia Cucchi: la parte, come nel caso del pene, sta per il tutto) è stato finalmente dotato della consapevolezza aurea (l'*aurea apprehensio* dell'alchimista). Un buon esempio è qui l'opera *Solo piede* (40 x 40 cm; ill. 20), dove il piede giallo, posto accanto a un grande occhio, si staglia solitario contro uno sfondo scuro.

I titoli, i colori e i soggetti di alcuni affreschi della serie del 1996 *Più vicino alla luce*, dove ricorre l'associazione piede-gamba/occhio, fanno intuire qualcosa di più sulle implicazioni simboliche di questo insieme di opere. Citerò un esempio. In *Danza di luce* (120 x 150 cm; ill. 21), contro uno sfondo monocromatico arancione, vediamo un gruppo di nove occhi spalancati, in bianco e nero, che "camminano" su tre gambe dipinte di arancione e nero. La correlazione fra le gambe e gli occhi è enfatizzata non soltanto dai valori simbolici multipli e complementari dei numeri 3 e 9, ma anche dal fatto che il primo è la radice quadrata del secondo. Essendo 3 la somma di 2 (il principio femminile) e 1 (il principio maschile), esso sta per l'androgino ermetico, quel *filius philosophorum* che è l'espressione antropomorfica della pietra filosofale. Simboleggia dunque il principio creativo e il raggiungimento dell'indivi-

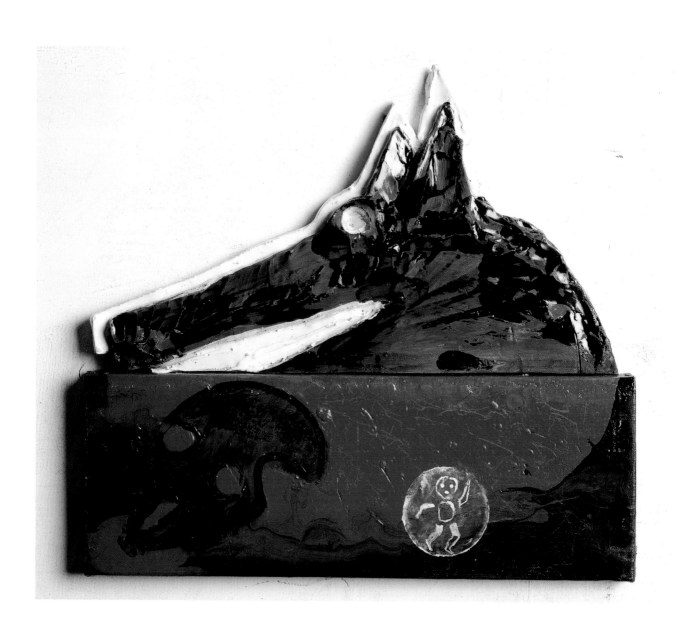

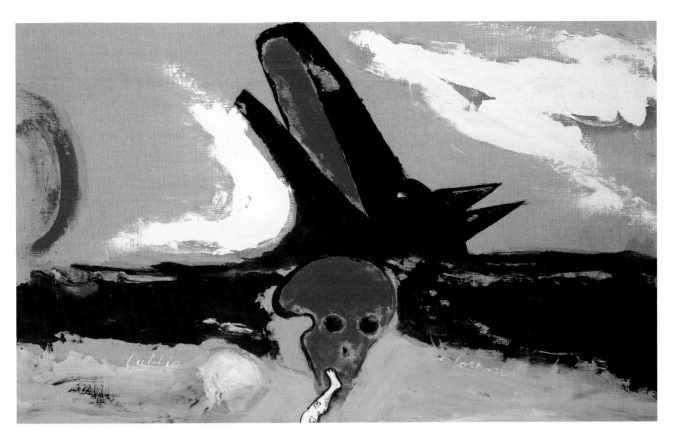

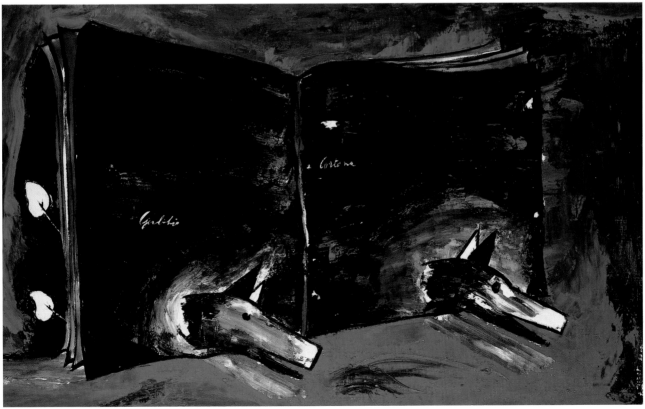

vicino alla luce series underscores, once again, the eye/light – foot/leg associa-tion: *Ai piedi della luce* (At the Feet of the Light, 100 x 120 cm; illus. 23).

4. *The Wolf and Book Themes*

Another most meaningful association is that of the foot with the book, as in *L'Albero di Mondrian* (Mondrian's Tree, 1996, oil on canvas, 75 x 100 cm; illus. 23; 24), and the incisively titled *Luce* (Light, 1997, oil on canvas and ceramic, 85 x 138 cm; illus. 25). These paintings are among the first of a series that enrich Cucchi's iconographic vocabulary with two images that widen his epi-stemological range.

Luce is a powerfully dramatic painting where we see, set against a dark violet background, a black-paged open book. On the left page, in luminous white letters, a single word is inscribed: *Luce* (light). The word itself gives birth to patches of light on its leaf. On the right and uniformly black page steps a brilliant white foot. From the book's lower right corner issues the head of a white wolf, under which can be seen that of a dark blue wolf, in its turn positioned above that of a white-headed wolf.

No more striking image could be imagined to illustrate that Latin dictum "Light issues from darkness" (also encountered in the previously discussed *Alba dell'albero*), and no other animal but the wolf could better serve as its theriomorphic expression. Indeed, because this beast sees in the dark, it represents light and, for this reason, it was one of the animals protected by Apollo. From this fact the chain of analogies is derived, in which, as light issues from darkness, the wolf comes out of the forest's obscurity, just as Apollo was the son of the dark-robed Leto (Hesiod's *Theogony*, 406, 920). It was therefore natural that the sacred dark wood which surrounded Apollo's temple in Athens was called *Lukaion*, i.e. the wolf's domain.

The symbolic equivalence Apollo/wolf also manifests itself in alchemical literature. Just as the Greek god personifies the light of awareness, the alche-mist used this animal's name as a term for the Mercury of the Wise (Pernety, 1787, 196). Several of Cucchi's paintings in 1996 underscore the illuminating aspect of the wolf by associating it with the eye: *A cavallo* (In Safety, 30 x 35 cm; illus. 26); *Canto Cane* (a play on the words *Canto* – song – and *cane* – dog, 41 x 50 cm; illus. 27); and *Sguardo Cane* (Surly Look, 75 x 100 cm; illus. 28).

It is of interest to note that the assimilation of the wolf to enlightenment also surfaced in Cucchi's mind and was sparked by autobiographical events. In fact, as Luca Marenzi noted: "there are still wild wolves in the Abruzzese today, a region which borders on the Marches and lies between Ancona and Rome, and through which Cucchi has passed innumerable times traveling between the two cities in which he lives" (Marenzi, 1997, 16). Marenzi goes on to find the motivations behind Cucchi's interest in the wolf by recalling the legend that inspired the artist's *Il lupo di Gubbio e Cortona* (The Wolf of Gub-

duazione come definita da Jung. Il numero 9, per contro, non simboleggia unicamente il processo creativo (i nove mesi di gestazione) ma anche la verità. E questo perché, nella gematria della qabbala, quando 9 è moltiplicato per qualsiasi altro numero la somma delle cifre del prodotto dà sempre 9 (per esempio, 9x5 = 45 e 4+5 = 9). Infine, essendo l'ultimo numero della serie, il 9 annuncia il passaggio a un altro livello, una rinascita o una trasmutazione.

L'opera è appropriatamente intitolata *Danza di luce* innanzitutto perché la pittura, come la danza, esprime ciò che le sole parole non saprebbero dire. Entrambe, danza e pittura, sono forme trascendentali di linguaggio. La danza designa anche le dinamiche del processo creativo, come nella danza cosmogonica di Shiva Nataraja (*tandava*) e la comunione con Dio, come nell'episodio in cui Davide danza davanti all'arca dell'Alleanza (2 Sam. 6:14). Infine, è anche la manifestazione dell'istinto di vita e dell'unità di corpo e mente.

In *Luce tra cielo e terra* (100 x 120 cm; ill. 22), contro uno sfondo scuro e un cielo giallo, vediamo un muro rosso e nero diviso in due da un occhio verticale che vi è incuneato. Alla base di ciascuna delle due parti di muro c'è una gamba. Il titolo di quest'opera allude al valore cognitivo illuminante dell'occhio, che ci rende consapevoli della nostra struttura psichica androgina: il cielo e la terra rappresentano rispettivamente, come già indicato, il principio uranico maschile e quello ctonio femminile. Anche la composizione del dipinto esemplifica alla perfezione il ruolo allegorico dell'occhio: qui infatti esso unisce, piuttosto che dividere, la porzione sinistra del muro (foggiata come un membro maschile sporgente) e quella di destra, la cui connotazione femminile è accentuata dalla sua struttura piatta, ricettiva, e dalla presenza di un occhio a forma di vagina al centro della superficie.

Un significativo gioco di parole nel titolo di una delle ultime opere della serie *Più vicino alla luce* del 1996 evidenzia, una volta di più, l'associazione occhio/luce-piede/gamba: *Ai piedi della luce* (100 x 120 cm; ill. 23).

4. *Il lupo e il libro*

Un'altra associazione molto significativa è quella piede/libro, come nell'*Albero di Mondrian* (1996, olio su tela, 75 x 100 cm; ill. 23, 24) e in *Luce* (1997, olio su tela e ceramica, 85 x 138 cm; ill. 25). Queste opere sono fra le prime di una serie che arricchisce con due immagini il lessico iconografico di Cucchi, contribuendo ad ampliare la gamma epistemologica dell'artista.

Luce è un dipinto di forte drammaticità in cui vediamo, contro uno sfondo viola scuro, un libro aperto dalle pagine nere. Su quella di sinistra è scritta, in luminose lettere bianche, una sola parola, "Luce", che crea macchie di luce sul foglio. La pagina di destra, di un nero uniforme, è calpestata da un piede di un bianco abbagliante. Dall'angolo inferiore destro del libro fuoriesce la testa di un lupo bianco, sotto la quale s'intravede quella di un lupo blu scu-

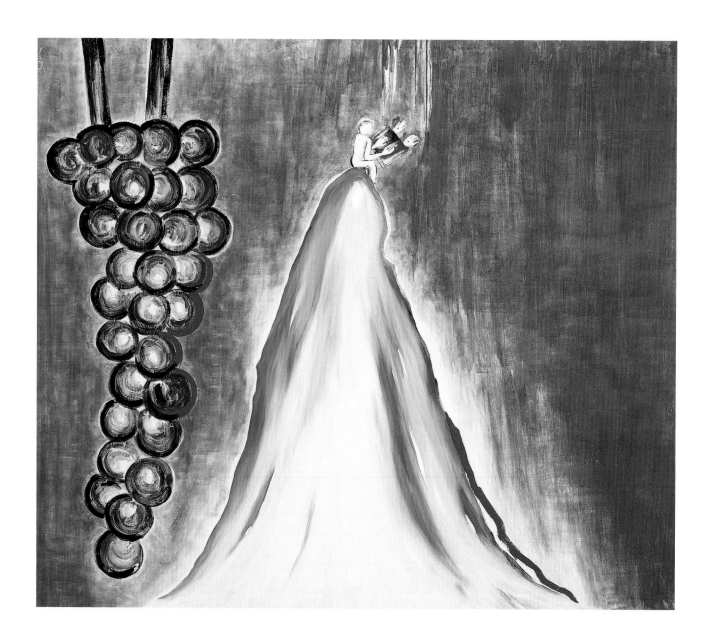

38. *La schiena delle pecore* (The Sheeps'
Back), 1995

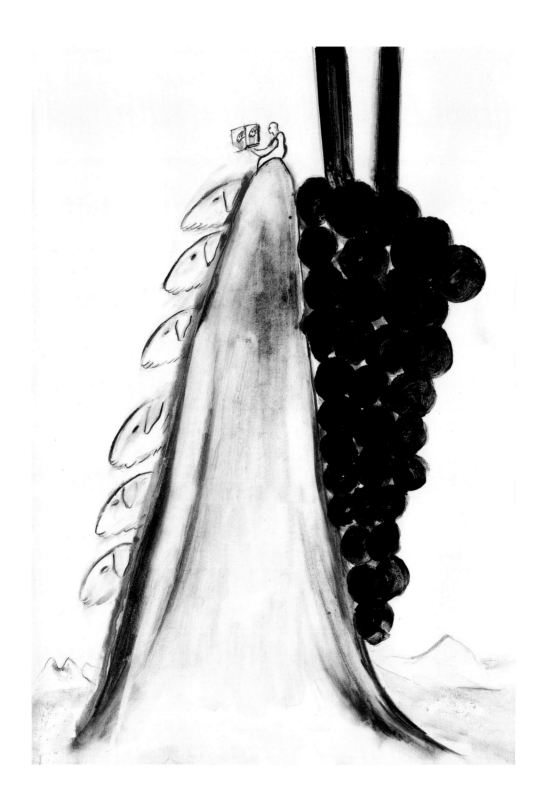

bio and Cortona, 1996-97, oil on canvas, 45 x 291 cm; illus. 29), where foot and wolf are again associated: "The legend goes that the towns of Gubbio and Cortona were terrorized by two wolves. Whether these were metaphorical or real wolves we are not sure, but St. Francis went out to the hills to talk to each of them. He spoke to them as 'brother wolf' and, in return for food from the villagers, they stopped attacking the villagers and their animals. The wolves had succumbed to the charms and spiritual enlightenment of St. Francis, and it is surely this enlightenment which exerts such a powerful influence on Cucchi" (idem).

In 1997, several other paintings feature the association of the wolf and the leg, as if to confirm the complementary nature of their symbolic values. This is the case, for instance, of *Sfida* (Challenge, 85 x 130 cm; illus. 30); *Inferocito* (Enraged, 85 x 140 cm; illus. 31); *Indugio* (Hesitation, 85 x 140 cm; illus. 32); and *Crudele* (Cruel, 85 x 140 cm; illus. 33). Occasionally the wolf is also associated with the skull, as in *Con te* (With You, 35 x 40 cm; illus. 34) and *Disarmato* (Defenseless, 85 x 140 cm; illus. 35), the better to confirm what has been said concerning the deeper significance of these icons.

That same year (1997), the foot/wolf couple becomes rarer and the pairings of wolves with books and eyes start to appear. The painting *Obbedire* (Obey, 1997, oil on canvas, 85 x 140 cm; illus. 36) confirms the legend's happy ending and, at the same time, validates the significance of the wolf/book pair in the context of Cucchi's opus. In fact, in *Obey* we see the same open, dark-paged book set against a lighter violet background. On the left page the word "Gubbio" is inscribed, while the right page is marked with the name of the other town, "Cortona." From the central base of each page issues the head of a wolf which is thus identified with the book itself, i.e. with knowledge, therefore evoking the archetypal meaning which sees the wolf as a symbol of light. The painting's title confirms this interpretation: the wolves of the legend are no longer dangerous; they have obeyed St. Francis's orders, having been enlightened by his words.

From 1995 on, the book is associated with an equally charged symbolic icon, that of the mountain. We recall that Cucchi expressed his awe before the majesty of the mountain, going so far as to assert that "you can't describe a mountain, you've got to mark it. To mark it means to think about the weight of the mountain, the form of the mountain" (Cucchi, 1989, 87). When Cucchi speaks of the weight of the mountain he might have been thinking of the weight of its conceptual associations, which derive from its shape, height, mass and verticality. Basically the mountain is considered the center and the axis of the world (*axis mundi*), and as such it is almost universally considered sacred (e.g. Psalms 36:7, 48:2, etc.). Since it connects earth and sky, it is the geological expression of the androgyne and hence of Oneness (individuation) granted by the conquest of the Philosopher's Stone. Alchemical symbolism

ro, che a sua volta ha sotto di sé quella di un lupo bianco.

Non si potrebbe pensare a un'immagine più calzante per illustrare il detto latino "Il buio precede la luce" (già incontrato a proposito dell'*Alba dell'albero*), e nessun altro animale se non il lupo potrebbe essere più adatto a esprimerla teriomorficamente. Infatti, poiché ha la capacità di vedere nel buio, il lupo rappresenta la luce, e per tale ragione era uno degli animali protetti da Apollo. Ne discendono una serie di analogie in cui, così come la luce viene dal buio, il lupo esce dall'oscurità della foresta, proprio come Apollo era figlio di Latona, una divinità drappeggiata di nero (Esiodo, *Teogonia*, 406, 920). Era perciò naturale che l'oscuro bosco sacro che circondava il tempio di Apollo ad Atene fosse chiamato *Lukaion*, ossia territorio del lupo.

L'equivalenza simbolica Apollo/lupo si manifesta anche nella letteratura alchemica. Proprio come il dio greco personifica la luce della consapevolezza, l'alchimista usava il nome di questo animale per indicare il Mercurio del Saggio (Pernety, 1787, p. 196). Varie opere realizzate da Cucchi nel 1996 mettono in evidenza la facoltà illuminante del lupo associandolo all'occhio: *A cavallo* (30 x 35 cm; ill. 26), *Canto Cane* (41 x 50 cm; ill. 27) e *Sguardo Cane* (75 x 100 cm; ill. 28).

Vale la pena notare che l'identità lupo/illuminazione era venuta in mente anche a Cucchi, per una serie di circostanze autobiografiche. Infatti, come ha rilevato Luca Marenzi: "ci sono ancora oggi dei lupi in Abruzzo, una regione che confina con le Marche e che si estende tra Ancona e Roma, e che Cucchi ha attraversato innumerevoli volte viaggiando fra le due città in cui vive" (Marenzi, 1997, p. 16). Marenzi trova poi le motivazioni dell'interesse di Cucchi per il lupo rifacendosi alla leggenda che ha ispirato il suo *Il lupo di Gubbio e Cortona* (1996-97, olio su tela, 45 x 291 cm; ill. 29), dove piede e lupo sono di nuovo associati: "Narra la leggenda che le città di Gubbio e Cortona fossero terrorizzate da due lupi. Non siamo certi se si trattasse di lupi metaforici o reali, ma san Francesco si recò sulle colline per parlare a ognuno di essi. Si rivolse a loro chiamandoli 'fratello lupo' e, in cambio di cibo da parte della popolazione, smisero di attaccare la gente e i loro animali. I lupi erano rimasti soggiogati dal fascino e dall'illuminazione spirituale di san Francesco, ed è senz'altro questa illuminazione a esercitare una così potente influenza su Cucchi" (idem).

Il binomio lupo/gamba e/o piede ricorre in vari altri dipinti del 1997, come per confermare la natura complementare dei loro valori simbolici. È il caso, per esempio, di *Sfida* (85 x 130 cm; ill. 30), *Inferocito* (85 x 140 cm; ill. 31), *Indugio* (85 x 140 cm; ill. 32) e *Crudele* (85 x 140 cm; ill. 33). A volte il lupo è anche associato al teschio, come in *Con te* (35 x 40 cm; ill. 34) e *Disarmato* (85 x 140 cm; ill. 35), un'ulteriore conferma di quanto è stato detto sul profondo significato di queste icone.

Quello stesso anno (1997) l'accoppiata piede/lupo si fa meno frequente e

39. *Si scende ad uva* (One Descends with
Grapes), 1995

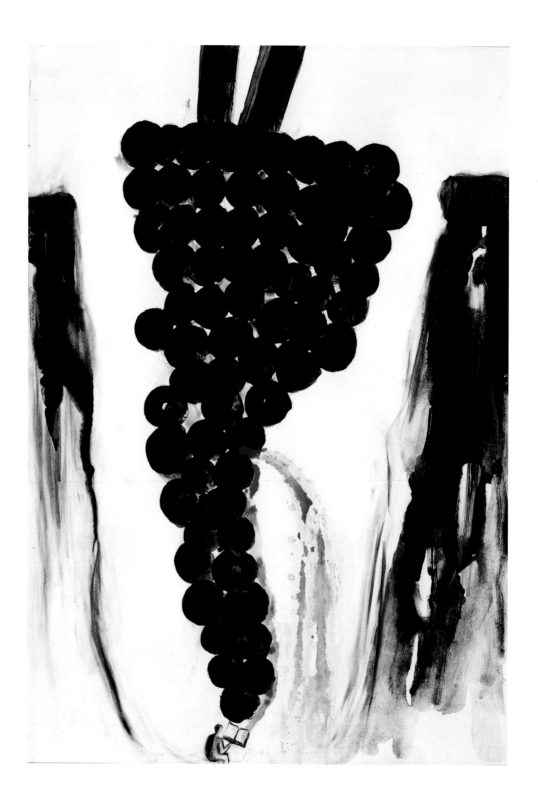

40. *Volato* (Flown Away), 1995

41. *Segnato* (Marked), 1995

confirms the mountain's assimilation to the Philosopher's Stone and hence to the golden awareness, since the mountain also stands for the *vas hermeticum*, identified with the Philosopher's Stone (Pernety, 1787, 235).

The mountain's sacred connotation is poetically expressed in a superb, monumental fresco in 1995: *Peso divino* (Divine Weight, 200 x 232 cm; illus. 37). Against an orange background rises, isolated, the high peak of a blue mountain. A person is sitting on its top, meditating before an open book, while from each of the book's two pages issue the pierced hands of Jesus. To the left we find a bunch of black grapes (symbol of life and fertility) whose shape reproduces – inverted – that of the mountain. The mountain calls to mind the sacred Mount Tabor which also rises in isolation in Israel's Jezreel Valley. No color but violet could have better expressed the mountain's archetypal significance. According to Jung, "violet is the 'mystic' color, and it certainly reflects the indubitably 'mystic' or paradoxical quality of the archetype in a most satisfactory way" (Jung, 1954: 211).

We encounter the same figure in several other works of that same year. *La schiena delle pecore* (The Sheeps' Back, 1995, watercolor and pencil on paper, 49 x 34.4 cm; illus. 38) might have been a study for the larger *Peso divino*. The only thematic differences between the two works are the fact that the bunch of grapes is united to the mountain, suggesting their sacred marriage (*hierosgamos*) – which gives birth to the hermetic androgyne – between the male (the white triangle pointing upward) and the female (the black triangle pointing downward) principles. Furthermore, each of the two pages of the open book are marked with the head of a sheep, and finally six sheep's heads sprout from the mountain's side. Sheep, which in ancient times provided most of the necessities of life – milk, meat, hides, wool – are identified with wealth in its wider sense, including spiritual wealth, because of their well-known role as sacrificial offerings. Another watercolor of the same size and year, *Si scende ad uva* (One Descends with Grapes, illus. 39), underscores the phallic connotation of the bunch of grapes, and hence the significance of these three works which stage the sacred marriage from which is born the golden awareness. Here the bunch of grapes penetrates the abyss which separates the two walls of the mountain, while the person at its bottom is reading a book.

Two other works on paper propose the same theme from a different angle. In *Volato* (Flown Away, illus. 40) and *Segnato* (Marked, illus. 41), the marriage of heaven and earth is suggested, in the first of the two works by one book flying into the sky, leaving a red trail behind it, while the other book, from which blood is issuing, lies right below a beheaded, empty-handed personage seated on top of the mountain. We recall having cited Erich Neumann's explanation that the decapitated person stands for creation (Neumann, 1949, 121), while blood is an age-old symbol of vitality. In the other work, it is the long rural house of the Marches (standing for Cucchi himself) that occupies the

incominciano ad apparire le combinazioni di lupi, libri e occhi. Il dipinto *Obbedire* (olio su tela, 85 x 140 cm; ill. 36) conferma il lieto fine della leggenda e contemporaneamente avvalora il significato della coppia lupo/libro nel contesto dell'*opus* di Cucchi. Infatti, in *Obbedire* vediamo lo stesso libro aperto dalle pagine nere del dipinto *Luce*, ma contro uno sfondo di un viola più chiaro. Sulla pagina di sinistra è scritta la parola "Gubbio", mentre su quella di destra appare il nome dell'altra città, "Cortona". Dal centro della base di ogni pagina esce la testa di un lupo, che quindi s'identifica con il libro stesso, ossia con la conoscenza, evocando perciò l'archetipo che vede nel lupo il simbolo della luce. Il titolo del dipinto conferma tale interpretazione: i lupi della leggenda non sono più pericolosi, hanno obbedito agli ordini di san Francesco perché illuminati dalle sue parole.

Dal 1995 il libro è associato a un'icona altrettanto ricca di valenze simboliche: la montagna. Ricordiamo che Cucchi ha espresso il suo timore riverenziale davanti alla maestà della montagna, spingendosi sino ad asserire che "la montagna non puoi descriverla, la devi segnare. Segnare vuol dire, pensare al peso della montagna, alla forma della montagna" (Cucchi, 1989, p. 87). Quando Cucchi parla del peso della montagna potrebbe avere in mente il peso delle associazioni concettuali derivate dalla sua forma, altezza, massa e verticalità. Fondamentalmente la montagna è considerata il centro e l'asse del mondo (*axis mundi*), e in quanto tale è considerata sacra in quasi tutte le culture (per esempio Salmi 36:7, 48:2 ecc.). Poiché fa da tramite fra la terra e il cielo, la montagna è l'espressione geologica dell'androgino e quindi dell'Unità (individuazione) assicurata dalla conquista della pietra filosofale. Il simbolismo alchemico conferma l'assimilazione della montagna alla pietra filosofale e quindi alla consapevolezza aurea, dato che la montagna sta anche per il *vas hermeticum*, identificato con la pietra filosofale (Pernety, 1787, p. 235).

La connotazione sacra della montagna è poeticamente espressa in un magnifico affresco monumentale del 1995: *Peso divino* (200 x 232 cm; ill. 37). Contro uno sfondo arancione si erge, isolata, l'alta vetta di una montagna viola. Sulla sommità è seduta una persona intenta a meditare su un libro aperto, dalle cui due pagine escono le mani di Gesù con i segni dei chiodi che le hanno trafitte. A sinistra si vede un grappolo d'uva (simbolo di vita e di fertilità) la cui forma riproduce – capovolta – quella della montagna. Quest'ultima richiama il sacro monte Tabor, che s'innalza anch'esso isolato nella valle di Jezreel in Israele. Nessun altro colore avrebbe potuto esprimere meglio del viola il significato archetipico della montagna. Secondo Jung, "il viola è il cosiddetto colore 'mistico', che tuttavia rende in maniera soddisfacente l'aspetto indubitabilmente 'mistico' e rispettivamente paradossale dell'archetipo" (Jung, 1954, p. 228).

La stessa immagine ritorna in varie altre opere dello stesso anno. *La*

42. *Uva protetta* (Protected Grapes), 1995

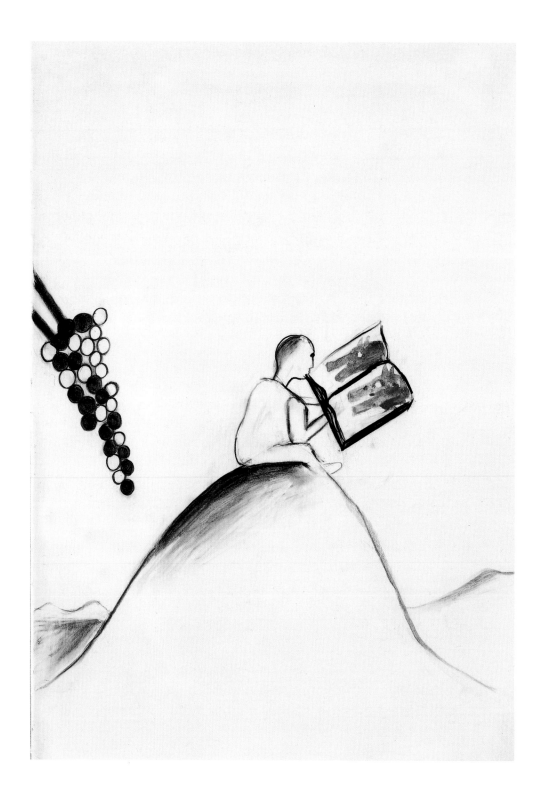

43. *Uva dal cielo* (Grapes from the Sky), 1995

44. *Canuomo* (Dogman), 1995

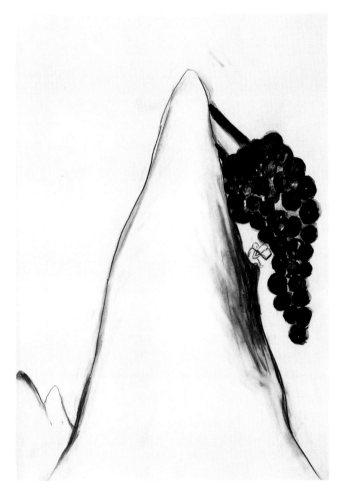 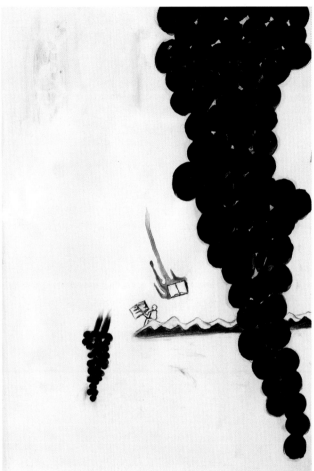

same position as the book in *Flown Away*: the house high in the sky leaves a long twin trail of black smoke, while in the house below the seated personage is next to a red, swampy area. In this case the figure sitting on top of the hill is seen reading from the book.

That same year (1995), the bunch of grapes, the mountain and the seated character holding an open book also appear in several other works on paper of the same size (49 x 34.4 cm) and significance: *Uva protetta* (Protected Grapes, illus. 42), *Uva dal cielo* (Grapes from the Sky, illus. 43), *Canuomo* (Dogman, illus. 44), *Ecco la febbre* (Here Comes the Fever, illus. 45), *La Strada dell'uva* (The Grape Road, illus. 46), and *Testa Guardata* (Watched Head, illus. 47).

In other works of this series the book may be associated with different but equally meaningful elements, as is the case for three works on paper which feature a bell (the sound of which is, in a very great number of creation myths, cosmogonic). The bell first appears in the opposing pages of an open book held by a character sitting on top of a high mountain: *Campane per gli occhi ubriacati* (Bell for Drunken Eyes, 49 x 34.4 cm; illus. 48) and *I tagli del sole* (Sun Cuts, illus. 49), where the reader is on top of a mountain split vertically in two, with five bells falling in the crevasse separating the two halves. In all three cases the bunch of grapes is also present. Finally, in a charcoal study, *Appoggio del santo* (The Saint's Support, 33.9 x 23.6 cm; illus. 50), a huge book is one with a bell placed along its spine. In at least one other instance, as with *Il libro delle stagioni* (illus. 4), the illuminating message of the book is underscored by the presence of a skull.

5. *The Envelope and its Letter*

One or more envelopes seem to loom in quite a few works. They undoubtedly contain the artist's letter to us. Which reminds me of a phrase from the Talmud: "A dream not interpreted is like a letter not read" (Berakhot, 55a). The dream, here, is obviously the painting which its author emphatically urges us to interpret. The context in which we find these envelopes – all of them in the series of frescoes painted in 1996 and entitled *Simm'nervusi* (in Neapolitan dialect: "We Are Nervous") – is most instructive.

Thus in *Foglie d'amore* (Leaves of Love, 1996, 100 x 75 cm; illus. 51), *four* hands, each holding a love letter, try to place it inside a *closed* envelope. The hands are four in number because they belong to two people, thus hinting at our double personality, as implied by Rimbaud's famous dictum *Je est un autre* (I is another) and illustrated by the alchemical Rebis (*res-bis*: the thing that is double). The envelope is closed because the artist is well-aware of the difficulties he will encounter before his message is understood.

In *S/uno* (S/one, 1996, a fresco, like all the other works discussed in this chapter, 90 x 100 cm; illus. 52), the envelope is erupting from a hole on the side of a smoking volcano – standing for the painter's turmoil – and is seized in its

schiena delle pecore (1995, acquarello e matita su carta, 49 x 34,4 cm; ill. 38) potrebbe essere stato uno studio preparatorio per il più grande *Peso divino*. Le sole differenze tematiche fra le due opere sono innanzitutto il fatto che il grappolo d'uva è unito alla montagna, un'allusione alle sacre nozze (*hierosgamos*) – da cui nasce l'androgino ermetico – tra il principio maschile (il triangolo bianco che punta verso l'alto) e quello femminile (il triangolo nero che punta verso il basso). In secondo luogo, ciascuna delle due pagine del libro aperto è contrassegnata dalla testa di una pecora. Infine, dal fianco della montagna spuntano sei teste di pecora. Le pecore, che nell'antichità fornivano gran parte del necessario alla vita dell'uomo – latte, carne, pellame, lana – s'identificano con la ricchezza nel senso più lato, compresa quella spirituale: è infatti noto il loro ruolo come offerte sacrificali. Un altro acquarello delle medesime dimensioni e dello stesso anno, *Si scende ad uva* (ill. 39), pone l'accento sulla connotazione fallica del grappolo d'uva, da cui il significato di queste tre opere che rappresentano le nozze sacre da cui scaturisce la consapevolezza aurea. Qui il grappolo d'uva penetra nel crepaccio che separa le due pareti della montagna, mentre la persona alla base legge un libro.

Due altre opere su carta propongono lo stesso tema da una diversa angolazione: *Volato* (ill. 40) e *Segnato* (ill. 41). Nella prima, le nozze fra cielo e terra sono suggerite da un libro che fluttua nel cielo, lasciandosi dietro una scia rossa, mentre un secondo libro, da cui esce del sangue, è posto giusto al di sotto di un personaggio, privo della testa e a mani vuote, seduto sulla sommità della montagna. La persona decapitata, secondo la già citata spiegazione di Erich Neumann, simboleggia la creazione (Neumann, 1949, p. 119), mentre il sangue è un antichissimo simbolo di vitalità. In *Segnato*, i libri che compaiono in *Volato* sono rimpiazzati dalle allungate case rurali delle Marche (che stanno a indicare lo stesso Cucchi): la casa su nel cielo si lascia dietro una lunga scia doppia di fumo nero, mentre la casa al di sotto del personaggio seduto si trova accanto a un terreno paludoso di colore rosso. In questo caso la figura seduta sulla sommità della montagna sta leggendo un libro.

Lo stesso anno (1995) il grappolo d'uva, la montagna e il personaggio seduto con il libro aperto appaiono anche in varie altre opere su carta delle stesse dimensioni (49 x 34,4 cm) e altrettanto significative: *Uva protetta* (ill. 42), *Uva dal cielo* (ill. 43), *Canuomo* (ill. 44), *Ecco la febbre* (ill. 45), *La strada dell'uva* (ill. 46) e *Testa guardata* (ill. 47).

In altri lavori di questa serie il libro può essere associato a elementi diversi ma ugualmente densi di significato, com'è il caso di tre opere su carta dov'è rappresentata una campana (il cui suono, in moltissimi miti della creazione, è cosmogonico). La campana appare per la prima volta nelle pagine opposte di un libro aperto tenuto in mano da un personaggio seduto sulla sommità di un'alta montagna: *Campane per gli occhi ubriacati* (49 x 34,4 cm;

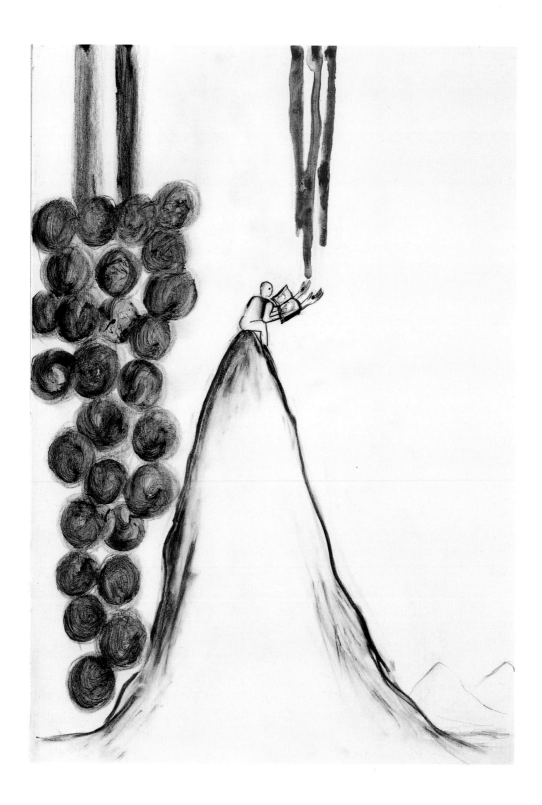

46. *La strada dell'uva* (The Grape Road), 1995

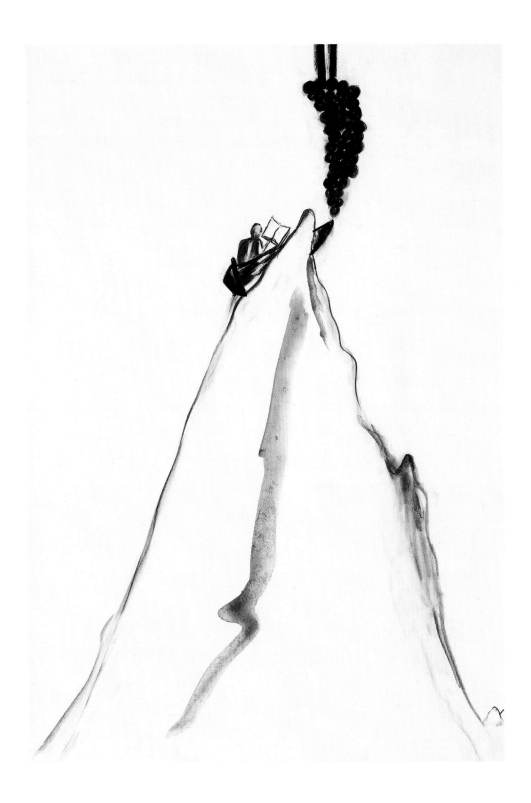

flight by Cucchi, since the hand is marked by his logo, the skull. The hand issues from a red sleeve, indicating that the painter has attained the status of the initiate, since red, as we have seen, is the color of the last stage (*iosis*) of the process leading to the Philosopher's Stone. In *I Uno* (I One, 90 x 100 cm; illus. 53) a huge two-legged envelope, again marked with the skull to show that it stands for Cucchi, is speeding away from a double volcano at its left, and toward another twin volcano to its right. Let us recall that in psychological terms the left indicates the past and the right the future. The double volcano stands for Cucchi's double personality which, in the past and the future, was and will be as agitated as in the present. In *E* (90 x 100 cm; illus. 54), the huge, skull-marked white envelope is placed against a dark background. Here Cucchi is seen riding backwards on a donkey emerging from the envelope, heading toward the left (the past), while he is looking to the right (the future). The donkey is an archetypal symbol of ignorance and of the drives of the instinct; it is seen abandoning the envelope – namely its contents, the letter – while Cucchi, who is looking to the future, implies that his message will then be understood.

In *U* (90 x 100 cm; illus. 55) it is once again Cucchi's hand – as it issues from a red sleeve – that is retrieving from the volcano's crater the envelope with his message. The fact that the volcano stands in the middle of a desert landscape – scattered, here and there, with skulls that are also seen at its base – seems to underscore the solitude of the artist and the difficulty for his message to ever be heard. Finally, in the monumental *Lettera Trascinata, lettere risposta* (Enthralled Letter, Answered Letter, 240 x 100 cm; illus. 56), one of the last frescoes of the series, Cucchi expresses a dim hope: the envelope appears to have been opened and overlaps the letter – seen on its background – which has therefore been read. Furthermore, the envelope is no longer seen against a completely dark background (as was the case in *E*), and it is marked with a new twig bearing two leaves, an allegory for the renewal of life, as if to reinforce the optimistic message. Finally, the vertical envelope is next to an equally white skull. Its color takes us back to the second stage (*albedo*) of the alchemical process, which sees the birth of consciousness emerging from the dark (*nigredo*) undifferentiated state.

6. *Desert Scrolls*

The series of works entitled *Desert Scrolls* was conceived and developed after Cucchi's stay in Israel, a sojourn which included several visits to the Judean Desert. Cucchi loves the sea, and the endless stretches of sand reminded him of the equally unbroken expanse of sea-water. The identification was so powerful that he found himself equally at home in the Judean Desert and the Marches, which both inspired the same feelings of awe and wonder provoked by the sea.

47. *Testa guardata* (Watched Haed), 1995

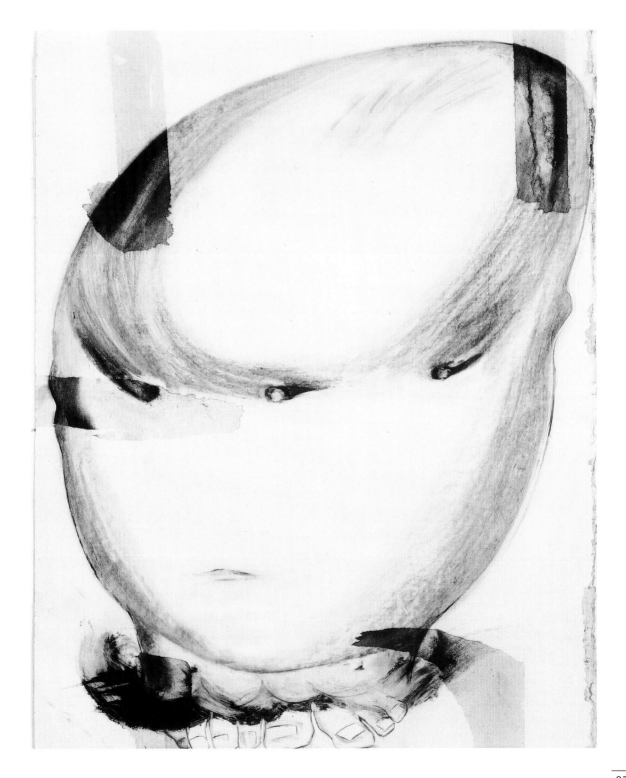

The desert is a most propitious place for meditation, and it has been termed, not incidentally, the "realm of abstraction" (Levi, 1861, 223). If the place was most appropriate, the time was not less so. The visit to Israel took place at a moment in Cucchi's life in which his work was widely acclaimed and well-received by museum directors, art critics, collectors and people at large.

Cucchi has a profound sense of the transcendental dimension of life. The fact that the idea of the desert conveys – as is the case for all archetypal symbols – ambivalent messages, which furthermore deeply concern him directly or indirectly, could not fail to affect him. Thus the desert calls to mind solitude – the solitude of the artist, and of Cucchi in particular, has already been pointed out.

The desert is also synonymous with pure, ascetic spirituality. Thus, redemption for the Hebrews fleeing from generations of life in slavery could not come about before wandering, for forty years, in the wilderness of the Sinai sands. Flavius Josephus mentions that a prophet drew enthusiastic crowds to the desert "pretending that God would there show them the signals of liberty" (*The Wars of the Jews*, II: 13, 259). The deep spirituality of Cucchi's work has likewise also been singled out. In addition, Cucchi was deeply impressed by the efforts of a people returning to its own homeland, and who, with no previous agronomical experience, succeeded in transforming swamps, wasteland and desert into fertile and life-giving land. The highly spiritual significance of the desert is reflected in both the Bible and the Hebrew language. Thus the prophet Hosea prophesied that the Lord, to redeem the people of Israel, will lead it "through the wilderness" and "speak to it tenderly" (Hosea, 2:16). The prophet then underscores the spiritual significance of the desert, mentioning that the Lord would "look after [Israel] in the desert" (idem, 13:5). Because of the importance of the desert in the Jewish tradition it is not surprising that there are four different words used for it in the Bible: *midbar*, "desolate land," the most common; *arabah* (used especially for what is the Judean Desert); *yeshimon*, the "wasteland," particularly the barren slopes of Judah overlooking the Dead Sea; and *harbah* (dry, deserted area), with "desert" and "wasteland" freely interchangeable.

The desert, whose king is the lion, is the specific domain of the sun. Sun and lion both stand for the uranic wisdom and consequently for the "golden awareness," a relationship which esoteric literature, myth and folklore have also not failed to grasp. In the previous pages, Cucchi's thirst for awareness has already been singled out as a dominant feature of his personality, and we are thus able to verify how the constellation of symbolic associations evoked by the desert seems to complement a spiritual need at a particular moment in Cucchi's itinerary.

The very format (scrolls) of this new body of work, as well as the title which reflects the format, denote that Cucchi did attribute to these new paintings a

ill. 48)) e *I tagli del sole* (ill. 49), dove il lettore è sulla cima di una montagna spaccata verticalmente in due, mentre cinque campane cadono nel crepaccio che separa le due metà. Infine, in uno studio a carboncino, *Appoggio del santo* (33,9 x 23,6 cm; ill. 50), un grosso libro fa tutt'uno con la campana posta contro il suo dorso. In tutti questi casi è presente anche il grappolo d'uva. In almeno un altro esempio, *Il libro delle stagioni* (1996, olio su tela, 40 x 40 cm; ill. 4), il messaggio illuminante del libro è sottolineato dalla presenza di un teschio.

5. *La busta e la sua lettera*

In un certo numero di opere si materializzano una o più buste. Contengono senza dubbio la lettera che l'artista ci sta mandando. Il che mi fa venire in mente una frase dal Talmud: "Un sogno non interpretato è come una lettera non letta" (Berakhot, 55a). Il sogno, qui, è ovviamente il dipinto che con enfasi il suo autore ci sollecita a interpretare. Il contesto in cui troviamo queste buste – tutte nella serie di affreschi dipinta nel 1996 e intitolata *Simm' nervusi* – è dei più istruttivi.

Così, in *Foglie d'amore* (1996, 100 x 75 cm; ill. 51), *quattro* mani tentano di infilare in una busta *chiusa* la lettera d'amore che ciascuna tiene tra le dita. Le mani sono in numero di quattro perché appartengono a due persone, e alludono dunque alla nostra doppia personalità, come suggerita dalla famosa frase di Rimbaud "Je est un autre" (Io è un altro) e illustrata dal Rebis alchemico (*res-bis*: la cosa che è doppia). La busta è chiusa perché l'artista è pienamente consapevole delle difficoltà che incontrerà prima che il suo messaggio venga compreso.

In *S/uno* (1996 – un affresco, come tutte le altre opere discusse in questo capitolo – 90 x 100 cm; ill. 52) la busta erompe da un foro sul fianco di un vulcano fumante – il tumulto interiore dell'artista – e viene presa al volo da Cucchi: sulla mano c'è infatti il suo logo, il teschio. La mano fuoriesce da una manica rossa, a suggerire che il pittore ha raggiunto lo stato iniziatico poiché il rosso, come abbiamo visto, è il colore dell'ultima fase (*iosis*) del processo che conduce alla pietra filosofale. In *I Uno* (90 x 100 cm; ill. 53) un'immensa busta su due gambe, di nuovo contrassegnata dal teschio per mostrare che essa rappresenta Cucchi, si allontana di gran carriera da un doppio vulcano alla sua sinistra, dirigendosi verso un altro doppio vulcano a destra. Ricordiamo che in termini psicologici la sinistra indica il passato e la destra il futuro. Il doppio vulcano rappresenta la duplice personalità di Cucchi che in passato e in futuro era e sarà agitata come nel presente. In *E* (90 x 100 cm; ill. 54) l'enorme busta bianca contrassegnata da cinque teschi è dipinta contro uno sfondo scuro. Qui Cucchi sta cavalcando all'indietro in groppa a un asino che emerge dalla busta, ed è diretto verso sinistra (il passato), con lo sguardo rivolto a destra (il futuro). L'asino, simbolo archetipo dell'igno-

48. *Campane per gli occhi ubriachi* (Bell for Drunken Eyes), 1995

49. *I tagli del sole* (Sun Cuts), 1995

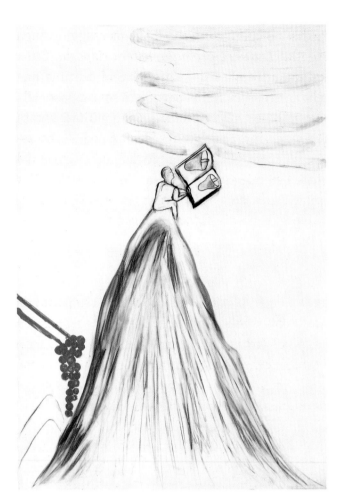 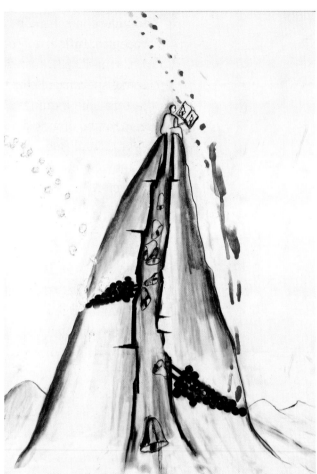

ranza e delle pulsioni dell'istinto, è mostrato mentre abbandona la busta, cioè il suo contenuto, la lettera; per contro, il fatto che Cucchi stia guardando verso il futuro implica che il suo messaggio un giorno sarà capito.

In *U* (90 x 100 cm; ill. 55) è di nuovo la mano di Cucchi – che esce da una manica rossa – a ricuperare dal cratere del vulcano la busta con il suo messaggio. Il fatto che il vulcano si erga nel mezzo di un paesaggio desertico – disseminato qua e là di teschi, presenti anche alle sue pendici – sembra sottolineare la solitudine dell'artista e la difficoltà che il suo messaggio venga recepito. Infine, nel monumentale *Lettera trascinata, lettera risposta* (240 x 100 cm; ill. 56), uno degli ultimi affreschi della serie, Cucchi esprime una tenue speranza: la busta ha l'aria di essere stata aperta ed è sovrapposta alla lettera, che è quindi stata letta. In aggiunta, la busta non è più presentata contro uno sfondo completamente scuro (com'era il caso in *E*) ed è contrassegnata dal nuovo elemento del ramoscello con due foglie, un'allegoria del rinnovamento della vita, come per rafforzare il messaggio ottimistico. Per finire, la busta verticale è affiancata a un teschio bianco, colore che ci riconduce alla seconda fase (*albedo*) del procedimento alchemico, che vede nascere la coscienza dal buio (*nigredo*) indifferenziato.

6. *Desert Scrolls*

La serie di opere intitolata *Desert Scrolls* è stata concepita e realizzata da Cucchi dopo il periodo trascorso in Israele, un soggiorno durante il quale ha visitato più volte il deserto della Giudea. Cucchi ama il mare, e le interminabili distese di sabbia gli ricordavano l'ininterrotta superficie delle acque marine. L'identificazione era talmente forte che si sentiva a casa sua nel deserto della Giudea come nelle Marche, perché entrambi gli ispiravano gli stessi sentimenti di timore e meraviglia suscitati dal mare.

Il deserto è un posto particolarmente propizio per la meditazione; non a caso è stato definito il "regno dell'astrazione" (Levi, 1861, p. 223). Se il luogo era il più adatto, il momento non era da meno. La visita a Israele è avvenuta in un periodo della vita di Cucchi in cui il suo lavoro era ampiamente riconosciuto e accolto con interesse da direttori di musei, critici d'arte, collezionisti e dal più vasto pubblico.

Cucchi ha un senso profondo della dimensione trascendentale dell'esistenza. Non poteva non rimanere colpito dal fatto che l'idea del deserto – com'è il caso di tutti i simboli archetipi – trasmette messaggi ambivalenti, che fra l'altro lo coinvolgevano direttamente o indirettamente. Il deserto evoca la solitudine, e la solitudine dell'artista, di Cucchi in particolare, è già stata segnalata in queste pagine.

Il deserto è anche sinonimo di spiritualità pura e ascetica. La redenzione degli ebrei, in fuga da una vita passata per generazioni in schiavitù, non poteva avvenire prima di avere errato, per quarant'anni, nel territorio

greater than usual spiritual and transcendental character which borders on the sacred and the sublime. And it would be appropriate to recall that, according to the Kabbalists, *we* are the scroll, its message and its messengers, just as the scroll – be it the Bible, the Koran, the Vedas or the Upanishads, or any other sacred literature – is us. In other words, to quote Abraham Heschell, "we are the messengers who have forgotten our message." I do not believe it is too far-fetched to say that what Cucchi finally wishes to remind us of – though probably quite unintentionally – is the very significance of this message.

I believe that this long preamble is necessary because the *Desert Scrolls* are, in my opinion, the highest and most accomplished peak of Cucchi's intense development. As a matter of fact, the paintings of this series are characterized by a dramatic change as far as light, color range and style are concerned. Thus the works of the *Desert Scrolls* are blessed by that kind of ethereal luminosity that is peculiar to the Judean Desert, where the light is effulgent but not blinding, firm and soft at the same time, all-pervading but also subdued.

The hues are in full harmony with the peculiar quality of the brightness; the dark colors have disappeared, the pastel tones vibrate with an inner passion that is compelling. The style, although still primary, is no longer reduced to its minimal terms; actors and details are well defined and poignantly expressive.

Some of the reasons that accounted for the previously minimal treatment of the painting have gradually faded away over the course of the years. With recognition, the artist's solitude – deriving also from the hermetic character of his work – has been dispelled.

In this new series, the only icon of Cucchi's vocabulary that persists is the painter's logo, namely the skull. The context in which it appears is most instructive. In *La cima* (The Top, 2001, p. 124), a huge sun-like skull floats high in the sky, while five small human figures are climbing a ladder hanging down from the skull. The allegory is transparent: with due commitment, the golden awareness is within everyone's reach. The fact that earth and sky are painted with the same golden sand color emphasizes that the *coniunctio oppositorum* has been successful: the sacred marriage between the female and male principles has abolished the archetypal polarity.

In another equally explicit painting (*Morte bianca* – White Death – 2001, p. 131), four red-colored men (a hint at their having reached the status of the red *homo major*) are seen in a dynamic sequence. From left to right: the first personage bends to the ground grasping a skull lying at his feet, in an effort to shoulder it; the second and third individuals stabilize the skull against their stomachs; while the fourth is finally able to hold it on his shoulder and is thus ready to convey to other people that which the skull represents – the wisdom embodied in the Philosopher's Stone.

desertico delle sabbie del Sinai. Flavio Giuseppe racconta che un profeta trascinò folle entusiaste nel deserto per infondere in loro un più alto senso spirituale (Flavio Giuseppe, *La guerra giudaica*, II: 13, 259). Della profonda spiritualità dell'opera di Cucchi abbiamo già parlato. In Israele, Cucchi rimase anche fortemente impressionato dalla tenacia di un popolo che faceva ritorno alla sua terra e che, senza alcuna precedente esperienza agronomica, riusciva a trasformare paludi e zone incolte e desertiche in terre fertili e generatrici di vita. Il significato altamente spirituale del deserto si rispecchia sia nella Bibbia che nella lingua ebraica. Così Osea profetizza che per redimere il popolo d'Israele il Signore lo "condurrà nel deserto" e "parlerà al suo cuore" (Osea, 2:16). Poi il profeta sottolinea il significato spirituale del deserto, dicendo che il Signore si è "occupato di te nel deserto" (idem, 13:5). Data l'importanza del deserto nella tradizione ebraica, non è sorprendente che nella Bibbia esso sia chiamato con quattro parole diverse: *midbar* (terra desolata), la più comune; *arabah* (usata specialmente per territori come il deserto della Giudea); *yeshimon* (terra incolta), in particolare gli spogli declivi di Judah affacciati sul mar Morto, e *harbah* (zona arida, deserto), con "deserto" e "terra incolta" liberamente intercambiabili.

Il deserto, il cui re è il leone, è il territorio specifico del sole. Il sole e il leone simboleggiano entrambi la saggezza uranica, e di conseguenza la consapevolezza aurea, una relazione che la letteratura esoterica, la mitologia e il folclore non hanno mancato di cogliere. La sete di consapevolezza di Cucchi è già stata segnalata in queste pagine come un tratto dominante della sua personalità, e siamo quindi ora in grado di verificare come la costellazione di associazioni simboliche evocate dal deserto sembri soddisfare un'esigenza spirituale in un particolare momento dell'itinerario di Cucchi.

Il formato stesso (rotoli) di questo nuovo gruppo di lavori e il titolo loro attribuito, che rispecchia il formato, rivelano che Cucchi ha assegnato a questi dipinti un carattere spirituale e trascendentale più vasto del solito, che in questo caso sconfina nel sacro e nel sublime. E mi sembra appropriato ricordare che, secondo i qabbalisti, *noi* siamo il rotolo, il suo messaggio e i suoi messaggeri, proprio come il rotolo – si tratti della Bibbia, del Corano, dei Veda o degli Upanishad, o di qualsiasi altro testo sacro – è noi. In altre parole, per citare Abraham Heschel, "noi siamo i messaggeri che hanno dimenticato il loro messaggio", e sono convinto che non sia un'esagerazione affermare che ciò che Cucchi in fin dei conti vuole ricordarci – benché, in tutta probabilità, non intenzionalmente – è il significato stesso di questo messaggio.

Ritengo che questo lungo preambolo sia necessario perché, a mio parere, i *Desert Scrolls* sono il più alto momento e l'apice dell'intenso percorso di Cucchi. Effettivamente, i dipinti di questa serie sono caratterizzati da un drammatico cambiamento per quanto attiene alla luce, alla gamma cromati-

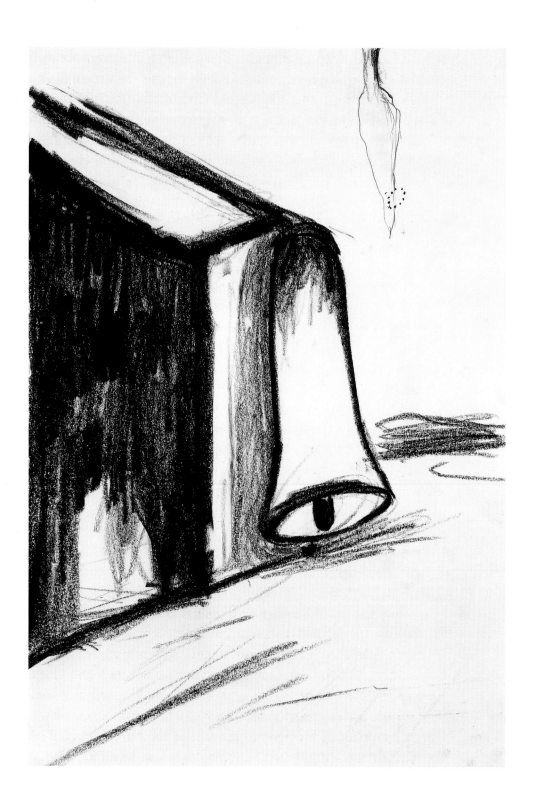

ca e allo stile. I lavori che fanno parte dei *Desert Scrolls* sono pervasi da quel tipo di eterea luminosità che è tipica del deserto della Giudea, dove la luce è fulgente ma non accecante, ferma e delicata al tempo stesso, inonda il paesaggio ma senza essere aggressiva.

Le tonalità sono in piena armonia con la particolare qualità della luce; i colori scuri sono scomparsi, i toni pastello vibrano di una passione interiore che soggioga. Lo stile, benché ancora essenziale, non è più ridotto ai minimi termini: attori e dettagli sono ben definiti e intensamente espressivi.

Nel corso degli anni, alcune delle ragioni che erano alla base del precedente trattamento minimale del dipinto sono gradualmente venute meno. Con l'affermazione dell'artista nel mondo dell'arte, la sua solitudine – dovuta anche al carattere ermetico del suo lavoro – è diminuita.

L'unico lemma del lessico iconografico di Cucchi che persiste in questa nuova serie è il logo del pittore, il teschio. Il contesto in cui esso appare è rivelatorio. In *La cima* (2001, p. 124), un enorme teschio si libra alto nel cielo come un sole, mentre cinque piccole figure umane si arrampicano per una scala che pende dal teschio. L'allegoria è trasparente: se ci si impegna sul serio, la consapevolezza aurea è alla portata di tutti. Il fatto che la terra e il cielo siano dipinti nello stesso colore, quello della sabbia dorata, sottolinea che la *coniunctio oppositorum* è stata coronata da successo: le nozze sacre fra il principio femminile e quello maschile hanno abolito la polarità archetipa.

In un altro dipinto (*Morte bianca*, 2001, p. 131) altrettanto esplicito appaiono in una sequenza dinamica quattro uomini colorati di rosso (un'allusione al fatto che hanno raggiunto lo status dell'*homo major* rosso). Da sinistra a destra: il primo si china a terra per afferrare un teschio che giace ai suoi piedi e tentare di metterselo in spalla; il secondo e il terzo reggono il teschio contro lo stomaco; il quarto riesce infine a sollevarselo in spalla ed è dunque pronto a trasmettere ad altri ciò che il teschio rappresenta: la saggezza incarnata nella pietra filosofale.

Il deserto della Giudea rientra nella categoria dei cosiddetti "deserti addomesticati", in quanto d'inverno piove un po' e ciò consentiva, in tempi biblici, il proliferare di numerosi animali selvatici: gazzelle, onagri, lupi, volpi, leopardi, iene e struzzi. Per rendere chiaro che i *Desert Scrolls* sono ambientati nel deserto della Giudea, Cucchi ha raffigurato in diversi dipinti della serie alcuni suoi animali autoctoni, come gazzelle e onagri.

In un'opera vediamo per esempio un'enorme gazzella verde (*Sogno spinto*, 2001, p. 130) – che occupa quasi due terzi della scena – la cui testa si protende in modo amoroso su un bambino addormentato, confortevolmente avvolto in una copertina azzurro cielo. Il dipinto emana un'atmosfera poetica e onirica. Ci si chiede se la gazzella non sia sognata dal bambino, o se il pittore non abbia voluto rappresentare una scena mitica con risvolti auto-

The Judean Desert falls into a category known as the "tame deserts," since it does rain a little in the winter, thus permitting, in biblical times, the proliferation of a number of wild animals: gazelles, onagers, wolves, foxes, leopards, hyenas and ostriches. To make clear that the scene of the *Desert Scrolls* paintings is the Judean Desert, Cucchi has placed some of its autochthonous animals, such as gazelles and onagers, in several of the works.

For instance, in one work we can see a huge green gazelle (*Sogno spinto* – Bawdy Dream – 2001, p. 130) – occupying almost two thirds of the scene – with its head amorously extended over a sleeping child, tucked snugly beneath a sky blue coverlet. The painting emanates a poetic and oneiric atmosphere. One wonders if the gazelle is being dreamt by the child, or if the painter wished to represent a mythical scene with autobiographical overtones. The gazelle's symbolic value could justify both suppositions.

This graceful animal is a timeless emblem of the soul. As such, it is a classic subject used in countless paintings, where it is the victim of murderous attacks. For the Hebrews the gazelle was also a symbol of love and beauty (*Song of Songs*, 2:9, 17). Origen, in his *Hexapla*, sees the gazelle as a symbol of contemplative life.

The gazelle, in the child's dream, may be – if we are to follow a Freudian interpretation – the masked realization of a repressed wish; or, more simply, the gazelle may stand for the child's aspiration for love and beauty.

For Cucchi, the scene may have been prompted by his identification with the child and hence with his own yearning for love, beauty and a contemplative style of life; all of which are embodied in the green (the color of hope and of a new life) gazelle (soul).

In another painting (*Un muro dentro* – A Wall Inside – 2001, p. 128), two groups of four gazelles are seen along the top and bottom of the canvas. In the middle, in large capital letters, are the words UN MURO DENTRO ("a wall within") and, leaning against the last letter of the inscription ("O"), a green child is represented with arms hopefully outstretched horizontally, as if expecting a gift.

The number of gazelles corresponds to the classical four stages of the alchemical process (*nigredo, albedo, xanthosis* and *iosis*). The four gazelles at the top of the canvas are much smaller in size than the ones at the bottom: they are seen at a distance, running to their right (which psychological texts identify with the future) toward an invisible destination. The group at the bottom, closer to us, appears to have reached its journey's end; it is roaming peacefully, and one of the gazelles is looking straight at the viewer. In accordance with the symbolic meaning of the gazelle, we may presume that the child-Cucchi, who is seen mid-way between the two groups of gazelles, realizes that in order to live the ideal of love, beauty and contemplative life, he must first demolish the "wall within" (which Wilhelm Reich termed "armor") erected by

biografici. Il valore simbolico della gazzella potrebbe giustificare entrambe le ipotesi.

Questo grazioso animale è un antichissimo emblema dell'anima e, in quanto tale, è un motivo classico che ricorre in innumerevoli dipinti, nei quali figura come vittima di cruente aggressioni. Per gli ebrei la gazzella era anche un simbolo dell'amore e della bellezza (*Cantico dei cantici*, 2:9, 17). Origene, nella sua *Hexapla*, vede la gazzella come simbolo della vita contemplativa.

Se dobbiamo seguire un'interpretazione freudiana, la gazzella, nel sogno del bambino, potrebbe essere la realizzazione mascherata di un desiderio represso; o, più semplicemente, la gazzella potrebbe simboleggiare l'aspirazione del bambino all'amore e alla bellezza.

La scena potrebbe essere stata ispirata a Cucchi dalla sua identificazione con il bambino e quindi con la propria sete d'amore, di bellezza e di uno stile di vita contemplativo. Tutto ciò trova una personificazione nella verde (il colore della speranza e di una nuova vita) gazzella (l'anima).

In un'altra opera (*Un muro dentro*, 2001, p. 128), lungo i bordi superiore e inferiore della tela sono raffigurati due gruppi di quattro gazzelle. Al centro, a grandi lettere maiuscole, sono scritte le parole UN MURO DENTRO, e contro l'ultima di queste lettere (O) è addossato un bambino verde, le braccia speranzosamente protese, come se aspettasse un dono.

Il numero delle gazzelle corrisponde alle quattro fasi classiche del procedimento alchemico (*nigredo, albedo, xanthosis* e *iosis*). Le quattro gazzelle nella parte superiore della tela sono di dimensioni molto più piccole rispetto a quelle in basso: sono viste in lontananza, mentre corrono verso una destinazione invisibile alla loro destra (il futuro, in termini psicologici). Il gruppo in basso, più vicino a noi, sembra aver raggiunto la meta del suo viaggio; scorazza pacifico e uno degli animali guarda dritto verso l'osservatore. Attenendoci al significato simbolico della gazzella, possiamo presumere che il bambino/Cucchi, posto a metà strada fra i due gruppi di gazzelle, si renda conto che per poter vivere l'ideale dell'amore, della bellezza e della vita contemplativa, debba prima demolire il "muro dentro" (definito da Wilhelm Reich "corazza") eretto dalle convenzioni sociali che ostacola la strada verso la realizzazione delle nostre pulsioni vitali.

Un dipinto particolarmente drammatico (*Viene*, 2001, p. 127) riflette il rifiuto da parte di Cucchi della società ipertecnologica, la quale, nella sua frenetica corsa al consumismo, distrugge in modo ancora più devastante i valori umanistici e riduce l'essere umano a quell'individuo a una dimensione prospettatoci da Marcuse. Nell'angolo superiore destro, in caratteri maiuscoli neri, compare un'unica parola minacciosa: VIENE. Nell'angolo inferiore sinistro, una limousine (un'allegoria estremamente calzante della società tecnologica) ha appena travolto una gazzella, il cui corpo decapitato giace sul

51. *Foglie d'amore* (Leaves of Love), 1996

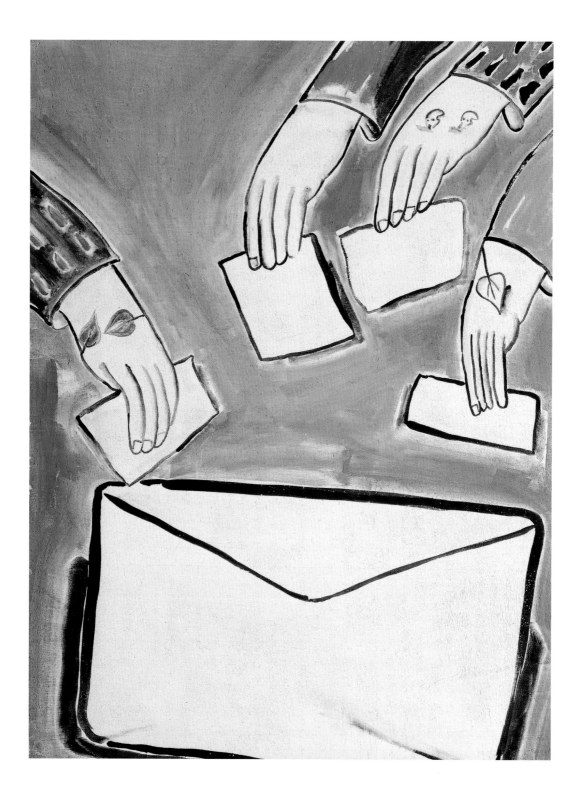

52. *S/uno* (S/One), 1996

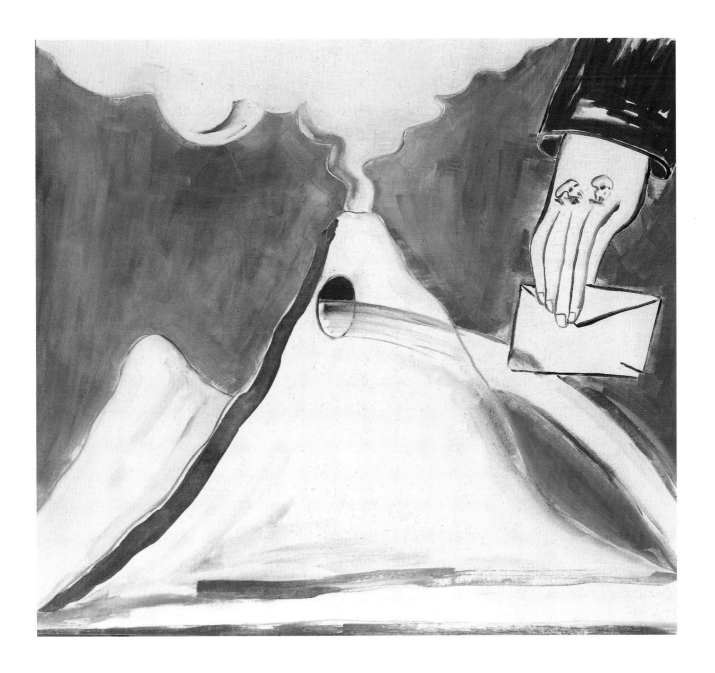

social conventions, which blocks our way to the realization of our vital inclinations.

A particularly dramatic painting (*Viene* – Come – 2001, p. 127) reflects Cucchi's rejection of our hypertechnological society that obliterates, ever more devastatingly in its frenetic consuming race, our humanistic values, reducing the human being to the one-dimensional person Marcuse warned us about. In the upper right-hand corner, in black capital letters, is a single, heavily menacing word: VIENE ("coming"). In the lower left-hand corner, a limousine (a most appropriate allegory for our technological society) has just run over a gazelle. The gazelle's headless body is seen on the roof of the car, which has left behind the head, that is, what stands for our soul.

Another equally dramatic painting (*Onda lunga* – Long Wave – 2001, p. 125) bears, this time, an optimistic message. To the left (hence belonging to the past) a black, apocalyptic horse looms over an equally black human being. To their right, and hence in the future, a person representing the golden awareness (the color is yellow) is holding a white skull (wisdom, in allegorical terms) and walking toward the two sinister symbols of death to dispel, through the wisdom it carries, the threat they represent.

Another group of paintings contains large stag beetles, attacking either human beings or infants with their toothed mandibles. However, in both cases their offensive appears to be defeated. Thus, in one painting a standing human being is assaulted by four of these insects, threatening his ankles, throat and left arm (*Corrente* – Stream – 2001, p. 134). Significantly, each of the parts attacked bears large strokes of yellow color that fulfill a protective function. In another work (*Forza madre* – Mother Force – 2001, p. 135) an infant's head is menaced by the mandibles of a large stag beetle. Here salvation comes under the guise of two motherly arms (one with appropriate strokes of red) which will carry the child to safety.

I have mentioned that Cucchi's works compose an exemplary holistic system of thought, and that they are oracular and oneiric statements of the type one would expect from the shaman of our times – the poet. By entitling this essay "An Endless Work in Progress," I had in mind Jung's warning concerning the endless nature of the process of individuation. Indeed, I see in our artist's opus a constant attempt to illuminate the endless road (*longissima via*) to the discovery of his intimate nature, a discovery which would lead him, quite naturally, to the realization that he is one with the universe and hence virtually immortal. Each of his works may be considered a beacon on this endless road. We, the onlookers, are asked to accompany him in this odyssey by sharing the experience aroused by the magic of an art where poetry and the dream vie to win the upper hand.

tetto del veicolo che ha lasciato indietro la testa dell'animale, ossia ciò che essa rappresenta: la nostra anima.

Per contro, un altro dipinto altrettanto drammatico (*Onda lunga*, 2001, p. 125) è portatore di un messaggio ottimistico. A sinistra (e quindi riferito al passato) un nero cavallo apocalittico incombe su un essere umano, anche lui nero. Alla loro destra (e quindi nel futuro), una persona che rappresenta la consapevolezza aurea (è dipinta di giallo) regge un teschio bianco (la saggezza, in termini allegorici) e cammina verso i due sinistri simboli della morte per sventare, grazie appunto alla saggezza di cui è investito, la minaccia che essi rappresentano.

In un altro gruppo di dipinti si vedono dei grandi cervi volanti dalle mandibole dentate che attaccano dei personaggi adulti o dei neonati. In entrambi i casi, però, la loro offensiva viene sventata. In una di queste opere, per esempio, un essere umano è assalito da quattro di questi insetti, che tentano di colpirlo alle caviglie, alla gola e al braccio sinistro (*Corrente*, 2001, p. 134). Significativamente, ognuna delle parti prese di mira è caratterizzata da larghe pennellate di colore giallo che adempiono una funzione protettiva. In un'altra opera (*Forza madre*, 2001, p. 135), le mandibole di un grande cervo volante minacciano la testa di un neonato. Qui la salvezza arriva sotto forma di due braccia materne (una con le opportune pennellate di rosso) che porteranno il bambino al sicuro.

Ho menzionato che le opere di Cucchi compongono un esemplare sistema olistico di pensiero e che esse sono delle dichiarazioni oracolari e oniriche del tipo che ci si aspetterebbe dallo sciamano della nostra epoca: il poeta. Nell'intitolare il presente testo *Un'opera senza fine in divenire* avevo in mente il monito di Jung circa la natura senza fine del processo d'individuazione. Leggo infatti nell'*opus* del nostro artista un costante tentativo di illuminare la strada senza fine (*longissima via*) per giungere alla scoperta della propria natura interiore, una scoperta che lo condurrebbe, in modo del tutto naturale, alla coscienza di essere un tutt'uno con l'universo, di essere cioè virtualmente immortale. Ciascuna delle sue opere può essere essere vista come un faro su questa strada infinita. A noi spettatori viene chiesto di accompagnarlo in questa odissea, condividendo l'esperienza suscitata dalla magia di un'arte dove la poesia e il sogno fanno a gara per ottenere il predominio.

Per la bibliografia di riferimento si rimanda a quella pubblicata alla fine del testo inglese, a pag. 114

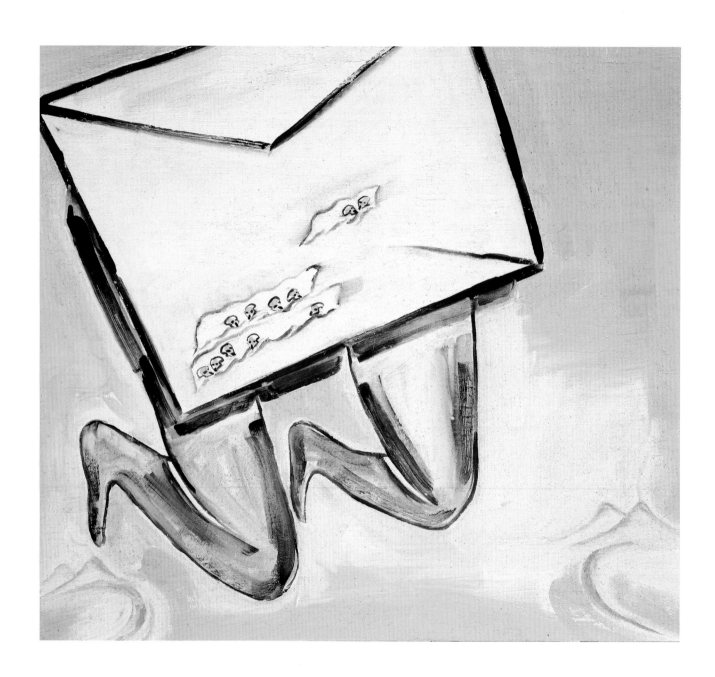

54. *E* (da *Simm' Nervusi*) (E – from We
Are Nervous), 1996

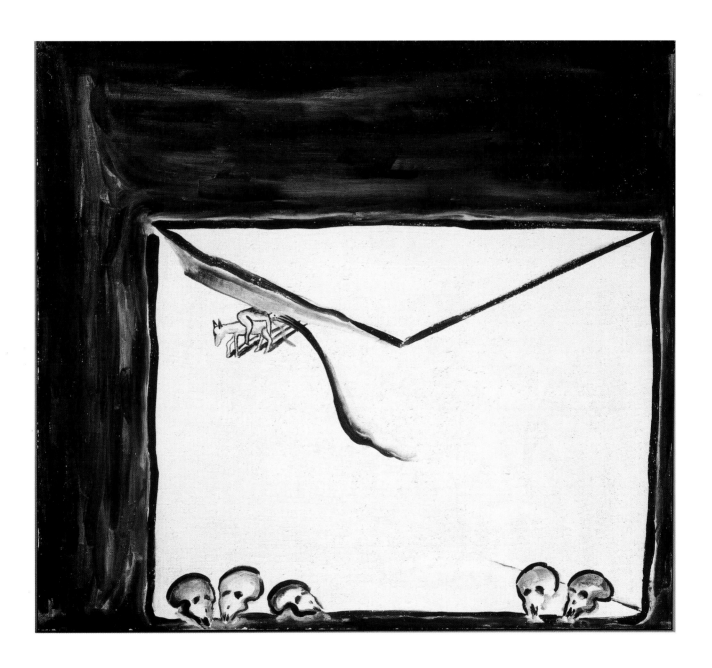

Bibliography

BACHELARD, Gaston
1938 *La psychanalyse du feu*. Paris: Gallimard; *The Psychoanalysis of Fire*. Translated by Northrop Frye. Boston: Beacon Press, 1964.

BARZEL, Amnon
1989 "Introduction." In the exhibition catalogue *Enzo Cucchi*. Prato: Museo d'Arte Contemporanea.

BEAUMONT, A.
1949 *Symbolism in Decorative Chinese Art*. New York. Cited by CIRLOT 1973: p. 181.

BONAPARTE, Marie
1933 "De l'élaboration et de la fonction de l'œuvre littéraire." *Edgar Poe*. Paris: Denoël et Steele.

1949 "Poe and the Function of Literature." In *Art and Psychoanalysis*, edited by William Phillips. Cleveland and New York: The World Publishing Company, 1963, pp. 54-88.

BONITO OLIVA, Achille
1993 "Le fatiche dell'arte sul come." In CUCCHI 1993A (a dialogue with Enzo Cucchi).

BRETON, André
1924 "Manifesto of Surrealism." Translated by R. Saver, H.R. Lane. In *Manifestoes of Surrealism*. Ann Arbor: The University of Michigan Press, 1969. *Manifesti del Surrealismo*. Italian translation by Liliana Magrini, Torino: Einaudi, 1966.

1943 "Avant-Dire." In *Œuvres complètes*. Vol. III. Paris: Gallimard.

BUSI, Aldo
2000 *Cucchi: Chi cucca chi, Cucchi*. Florence: Galleria Poggiali & Forconi.

CIRLOT, J.E.
1973 *A Dictionary of Symbols*. London: Routledge & Kegan Paul.

CUCCHI, Enzo
1983 "La scimmia." In *Enzo Cucchi: La scimmia amadriade*. New York: Sperone-Westwater. Reprinted in CUCCHI 1995.

1985 Untitled ("Se devo descrivere il mio lavoro…"). Excerpted from a conversation with Maria Corral, Jacopo Cortines and Geraldo Delgato in *Enzo Cucchi*. Madrid: Fundació Caja de Pensiones, and Bordeaux: Capc Musée d'art Contemporain. Reprinted in CUCCHI 1995.

1986 "Parapetto occidentale." In *Enzo Cucchi*. New York: The Solomon R. Guggenheim Museum. Reprinted in CUCCHI 1989 and CUCCHI 1995.

1989 "Sparire." In *Enzo Cucchi*. Prato: Museo d'arte contemporanea Luigi Pecci. Reprinted in CUCCHI 1995.

1989A Untitled ("È evidente…"). In *Enzo Cucchi*. Prato: Museo d'arte contemporanea Luigi Pecci. Reprinted in CUCCHI 1995.

1989B "Per dirigere l'arte." In *Enzo Cucchi*. Prato: Museo d'arte contemporanea Luigi Pecci. Reprinted in CUCCHI 1995.

1992 Untitled ("Poco più di una scimmia"). In *Emigrazione Filepo Mensile*. Partial publication in *Immagine e comunicazione italiana* XXIV: 1-2 (January-February, 1992). Reprinted in CUCCHI 1995.

1992A "L'orizzonte del maiale." Partial publication in *Ad Personam*. Verona: Colpo di Fulmine Edizioni, 1993. Reprinted in CUCCHI 1995.

1993 Untitled ("Ad un africano non puoi andare incontro…"). *Flash Art* 181 (February 1994). Reprinted in CUCCHI 1995.

1993A "Le fatiche dell'arte sul come." In the exhibition catalogue *Cucchi*. Rivoli: Castello di Rivoli Museo d'Arte Contemporanea.

1995 *Enzo*. Torino: Umberto Allemandi.

DIEL, Paul
1952 *Le symbolisme dans la mythologie grecque*. Preface by Gaston Bachelard. Paris: Payot, 1966.

DI PIETRANTONIO, Giacinto
2001 "Intervista a Enzo Cucchi." In the exhibition catalogue *Enzo Cucchi: secondo giorno*. Milan: Galleria Paolo Curti, March 13 through April 24, 2001.

DUCHAMP, Marcel
1957 "The Creative Act." *Art News* LVI: 4 (summer 1957, original publication dated summer 1956 in error). Italian translation in SCHWARZ 1974.

ENEL (Michel Vladimirovitch Skariating)
1931 *La Langue sacrée*. Paris: Maisonneuve et Larose, 1968.

FLAVIUS, Josephus
see Josephus Flavius.

FERENCZI, Sandor
1924 *Thalassa: A Theory of Genitality*. New York: W.W. Norton & Company, 1968; *Thalassa, essai sur la théorie de la génitalité*. In *Œuvres Complètes*. Vol. III. Paris: Payot, 1974.

1932 "Notes and Fragments." *Final Contribution to the Problems & Methods of Psycho-Analysis*. New York: Basic Books, 1955.

FRAIBERG, Selma
1956 "Kafka and the Dreams." In *Art and Psychoanalysis*, edited by William Phillips. Cleveland: The World Publishing Company, 1963.

GIANELLI, Ida
1993 "Ero un ragazzino coraggioso, pensavo che l'arte è dall'alba al tramonto." In CUCCHI 1993A (a dialogue with Enzo Cucchi).

HIROMOTO, Nobuyuki
1996 "Expressing Truth Through Myth: The World of Enzo Cucchi." In the exhibition catalogue *Enzo Cucchi*. Tokyo: Sezon Museum of Art; Fukuyama: Fukuyama Museum of Art; Sakura: Kawamura Memorial Museum of Art.

JOSEPHUS, Flavius
75 A.D. *The Wars of the Jews*. In *The Works of Josephus: Complete and Unabridged*. Translated by William Whiston. Peabody, Mass.: Hendrickson Publishers, 1999. *La Guerra Giudaica*. Translated by Giovanni Vitucci. Vol. I. Roma: Mondadori, 1974.

JUNG, Carl Gustav
1946 *Die Psychologie der Übertragung*. Zürich: Rascher Verlag; "The Practice of Psychotherapy: The Psychology of the Transference." Translated by R. F. C. Hull. In *The Collected Works of C. G. Jung*. Vol. XVI. London: Routledge & Kegan Paul, 1966.

1950 "A Study in the Process of Individuation." In *The Collected Works of C. G. Jung*. Vol. IX, Part I. London: Routledge & Kegan Paul, 1953; "Empiria del processo d'individuazione." Translated by Lisa Baruffi. In *Opere*. Vol. IX, Part I. Torino: Boringhieri, 1980.

1952 "Synchronicity: An Acausal Connecting Principle." Translated by R. F. C. Hull. In *The Structures and Dynamics of the Psyche. The Collected Works of C. G. Jung*. Vol. VIII. New York: Pantheon Books, 1960.

1954 "On the Nature of the Psyche." Translated by R. F. C. Hull. In *The Structures and Dynamics of the Psyche. The Collected Works of C. G. Jung*. Vol. VIII. New York: Pantheon Books, 1960; "Riflessioni sull'energia della psiche." Translated by Lisa Baruffi. In *Opere*. Vol. VIII. Torino: Boringhieri, 1980.

1955-56 *Mysterium Coniunctionis: Untersuchung über die Trennung und Zusammensetzung der Seehischen Gegensätze in der Alchemie*. Zürich: Rascher Verlag; *Mysterium Coniunctionis*. Translated by R. F. C. Hull. In *The Collected Works of C. G. Jung*. Vol. XIV. London: Routledge & Kegan Paul, 1963; *Mysterium Coniunctionis*. Translated by Maria Anna Massimello, Vol. I, Torino: Boringhieri, 1989. The second volume has not yet been published. All pages after 269 refer to the English edition.

KÜHN, Herbert
1958 *L'Ascension de l'humanité*. Paris. Cited by CIRLOT 1973: p. 141.

LAUTRÉAMONT, Comte de (Isidore Ducasse)
1869 *Chants de Maldoror*. In *Œuvres Complètes*. Paris: Gallimard 1970; *Maldoror*. Translated by Guy Wernham. U.S.A. (no indication of city, published by translator), 1943; *I Canti di Maldoror. Poesie. Lettere*. Translated by Ivos Margoni. Torino: Einaudi, 1989.

LEVI, Eliphas
1861 *Les Mystères de la Kabbale*. Paris: Guy Trédaniel, 1991.

MARENZI, Luca
1997 "Essay." In *Enzo Cucchi: Eneide*. Zürich: Galerie Bruno Bischofberger.

1997A "Enzo Cucchi: Simm' Nervusi." In the exhibition catalogue *Enzo Cucchi: Simm' Nervusi*. New York: Tony Shafrazi Gallery, March 15 through April 19, 1997.

MAYAKOVSKY, Vladimir
1927 *Come far versi*. Rome: Editori Riuniti, 1961.

MEIER, Dieter
1997 "Simm' Nervusi: Invitation to a Dance" In the exhibition catalogue *Enzo Cucchi: Simm' Nervusi*. New York: Tony Shafrazi Gallery, March 15 through April 19, 1997.

NEUMANN, Erich
1949 *Ursprungsgeschichte des Bewusstseins*. Zürich: Rascher Verlag; *The Origins and History of Consciousness*. Translated by R. F. C. Hull (1954). Preface by C. G. Jung. Princeton: Princeton University Press, 1973; *Storia delle origini della coscienza*. Translated by Livio Agresti. Rome: Astrolabio, 1978.

OMER, Mordechai
1999 *Enzo Cucchi: The Tel Aviv Mosaic*. Milan: Charta.

PAPARONI, Demetrio
2001 "Il Volto Guerriero dell'Arte." In the exhibition catalogue *Enzo Cucchi: secondo giorno*. Milan: Galleria Paolo Curti, March 13 through April 24, 2001.

PERNETY, Dom Antoine-Joseph
1787 *Dictionnaire Mytho-Hermétique*. Paris: Delalain; Reprinted Paris: E. P. Denoël, 1972.

RATCLIFF, Carter
1997 "Enzo Cucchi: New Painting." In the exhibition catalogue *Enzo Cucchi: Simm' Nervusi*. New York: Tony Shafrazi Gallery, March 15 through April 19, 1997.

RIMBAUD, Arthur
1871 "Correspondance… A Georges Izambard." In *Œuvres Complètes*. Paris: Gallimard, p. 768; *Complete Works*. Translated by Wallace Fowlie. Chicago: University of Chicago Press, 1967, p. 303.

RÓHEIM, Géza
1930 *Animism, Magic and the Divine King*. London: Routledge & Kegan Paul, 1972; *Animismo, magia e il Re Divino*. Rome: Astrolabio, 1975.

SCHNEIDER, Ulrich
1997 "Enzo Cucchi: Più vicino alla Luce: Closer to the Light." In *Enzo Cucchi*. Milan: Charta (Published for his personal exhibition at Suermondt-Ludwig-Museum, Aachen).

SCHWARZ, Arturo
1974 *La sposa messa a nudo in Marcel Duchamp, anche*, Torino: Einaudi, 1969.

1980 *L'Arte dell'amore in India e Nepal: La Dimensione alchemica del mito di Śiva*. Bari: Laterza.

TANIFUZI, Fumiko
1996 "Cucchi: Revelation of a Primal World." In the exhibition catalogue *Enzo Cucchi*. Tokyo: Sezon Museum of Art; Fukuyama: Fukuyama Museum of Art; Sakura: Kawamura Memorial Museum of Art.

THASS-THIENEMANN, Theodore
1967 *The Subconscious Language*. New York: Washington Square Press; *La formazione subconscia del linguaggio*. Translated by Sibylla Reginelli. Rome: Astrolabio, 1968.

1968 *Symbolic Behavior*. New York: Washington Square Press.

VERZOTTI, Giorgio
1993 "Icaro involato. Per Enzo Cucchi." In CUCCHI 1993A.

ZDENEK, Felix
1999 "Mountains Man Light." In the exhibition catalogue *Enzo Cucchi: Berge Menschen Licht*. Hamburg: Deicktor-Hallen, June 11 through September 12, 1999.

ZIMMER, Heinrich
1946 *Myths and Symbols in Indian Art and Civilization*. Edited by Joseph Campbell. Washington D.C.: Pantheon Books; *Mythes et symboles dans l'art et la civilisation de l'Inde*. Translated by Marie-Simone Renou. Preface by Louis Renou. Paris: Payot, 1951 (All references are to the French edition).

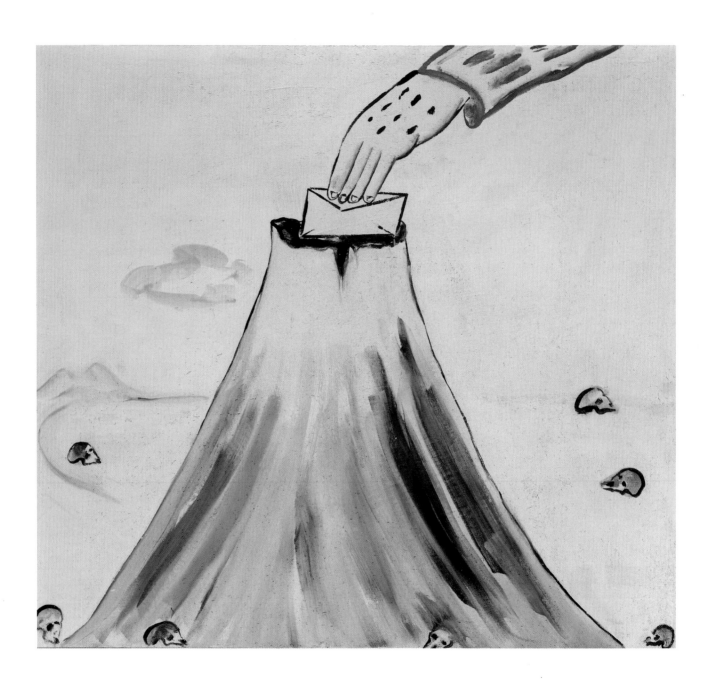

56. *Lettera trascinata, lettera riposata*
(Enthralled Letter, Answered Letter),
1996

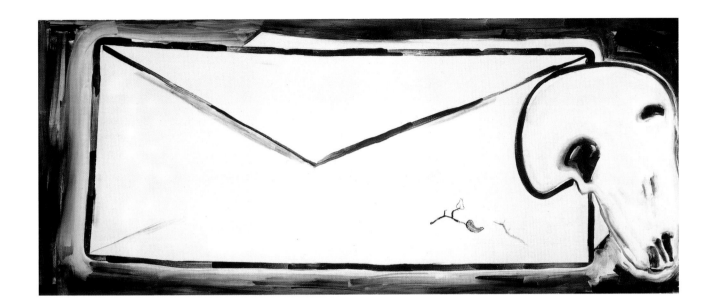

Desert Scrolls

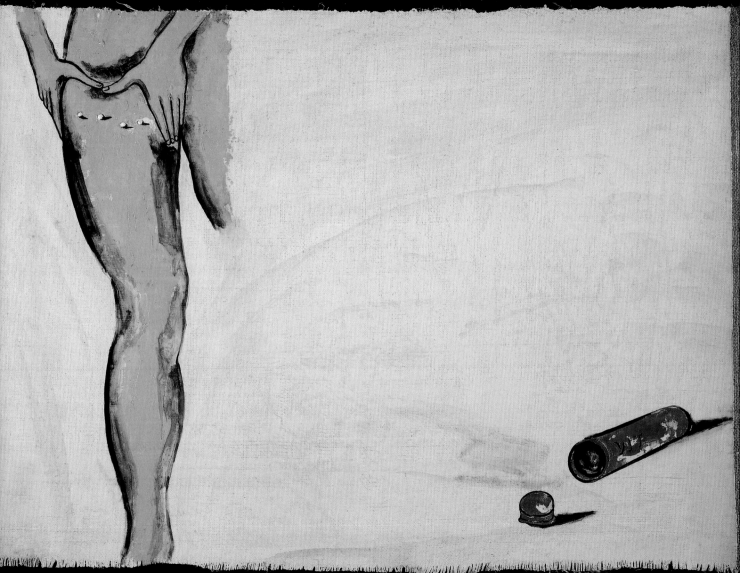

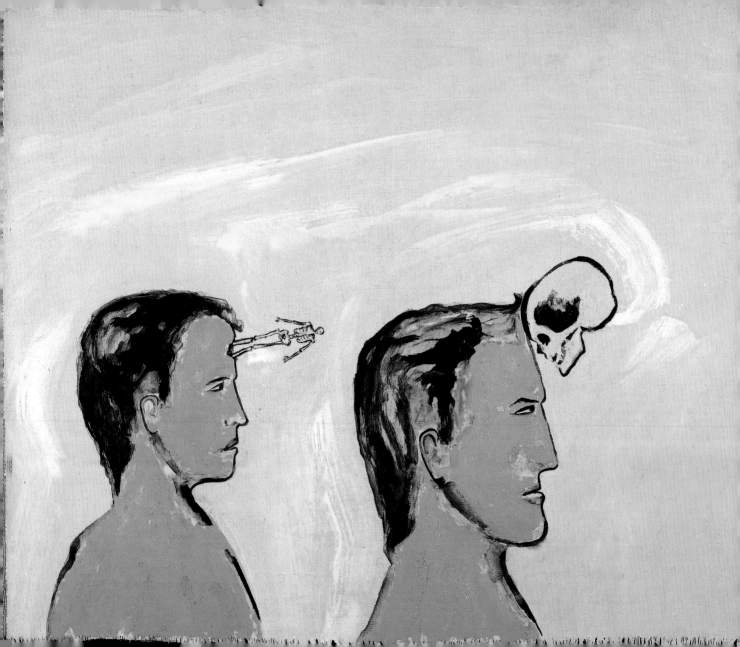

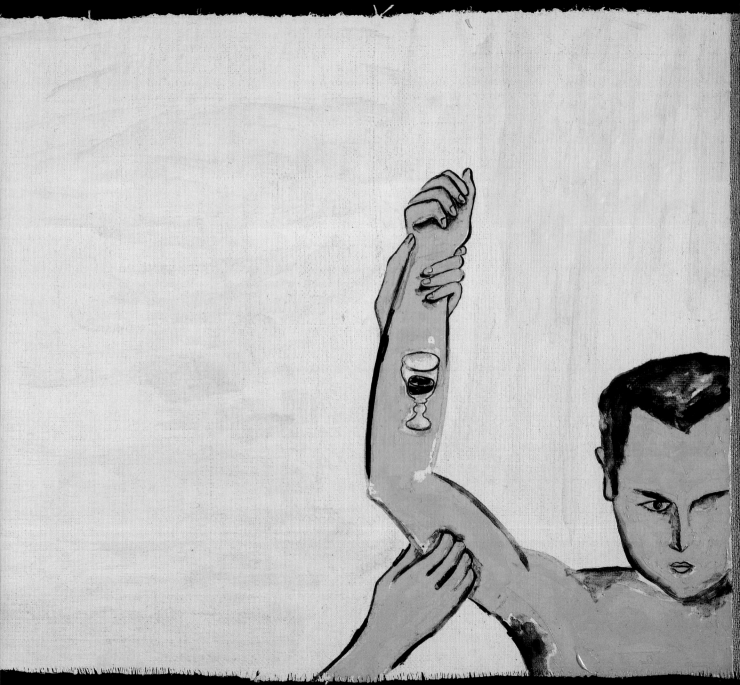

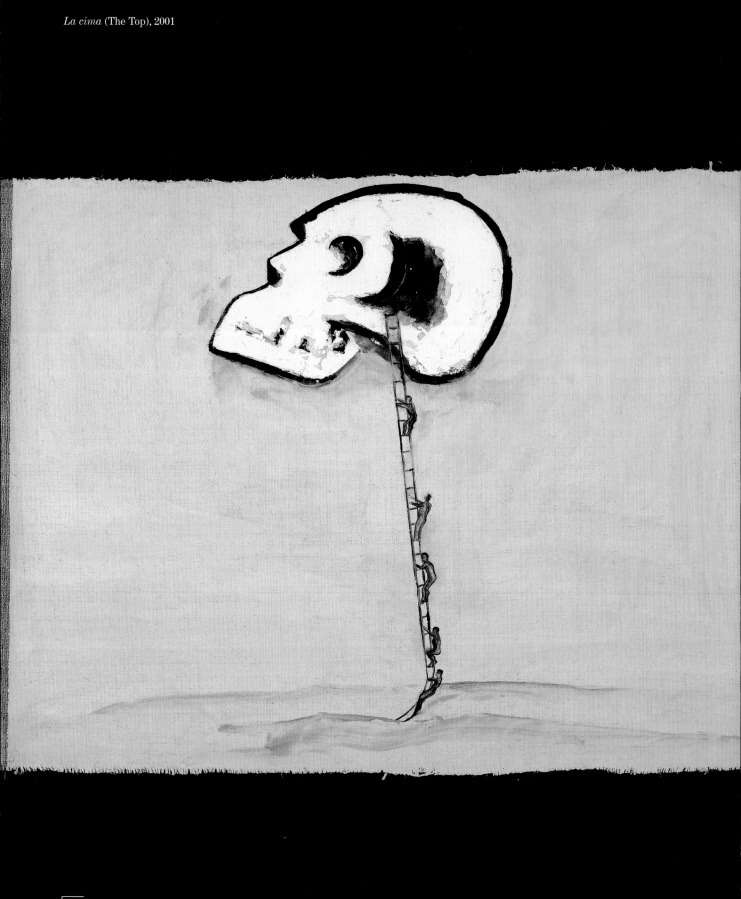

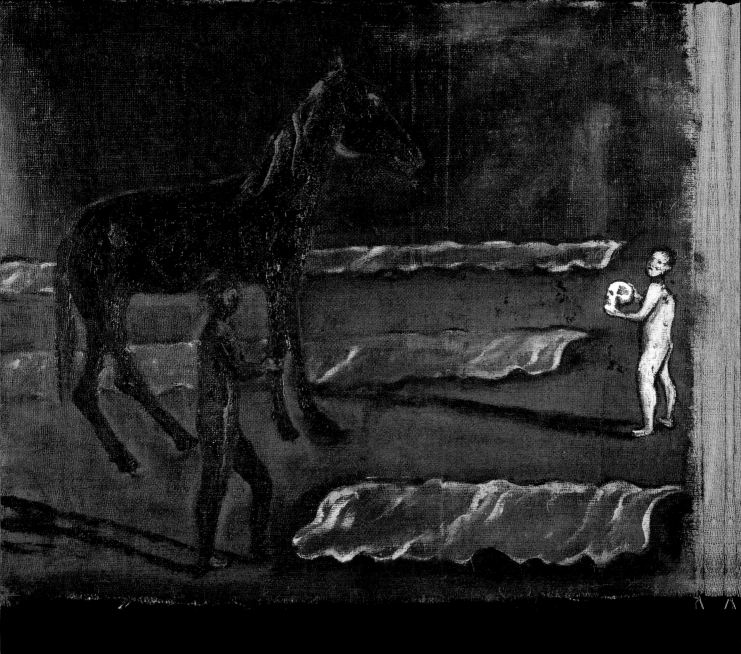

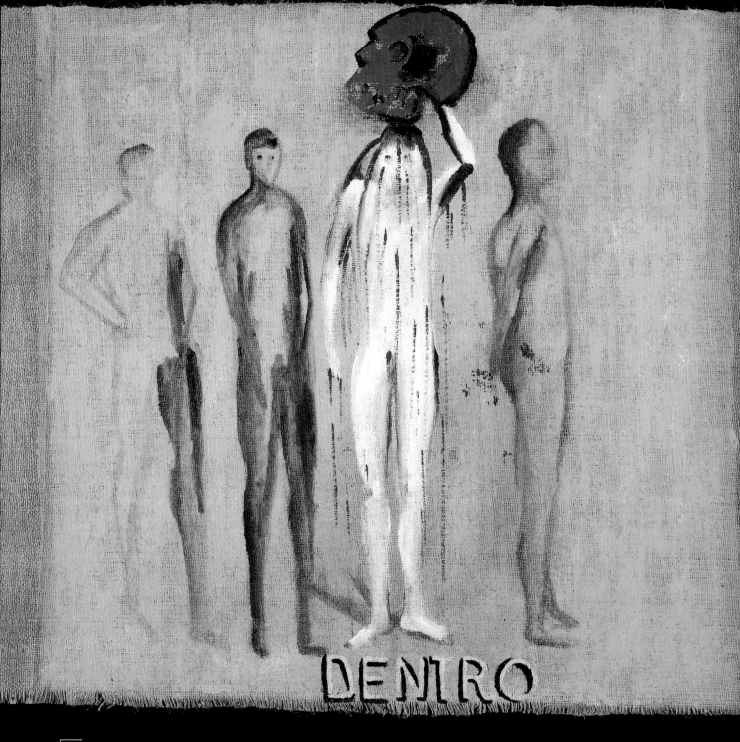

DENTRO

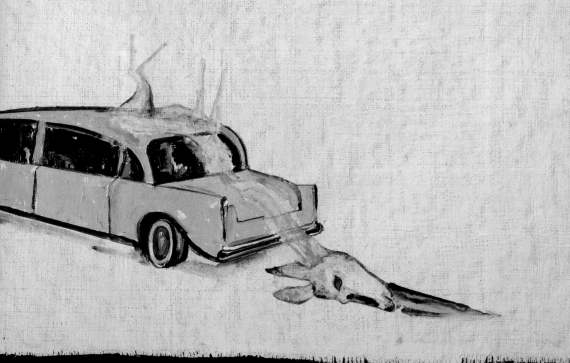

VIENE

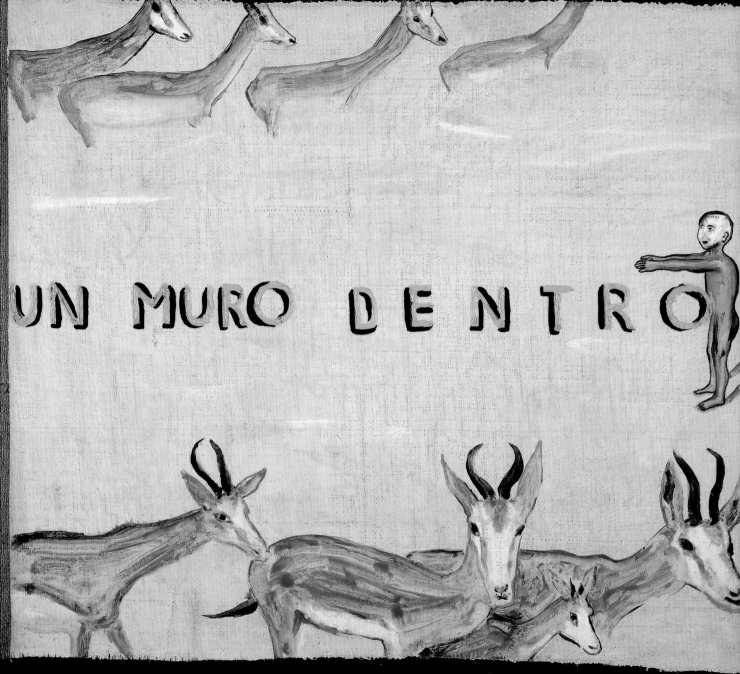

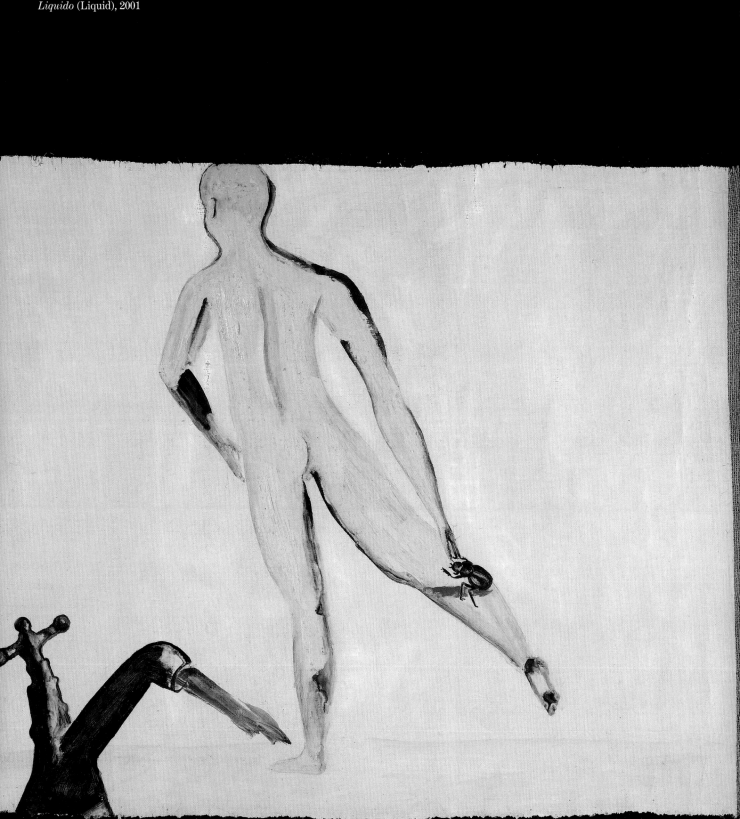

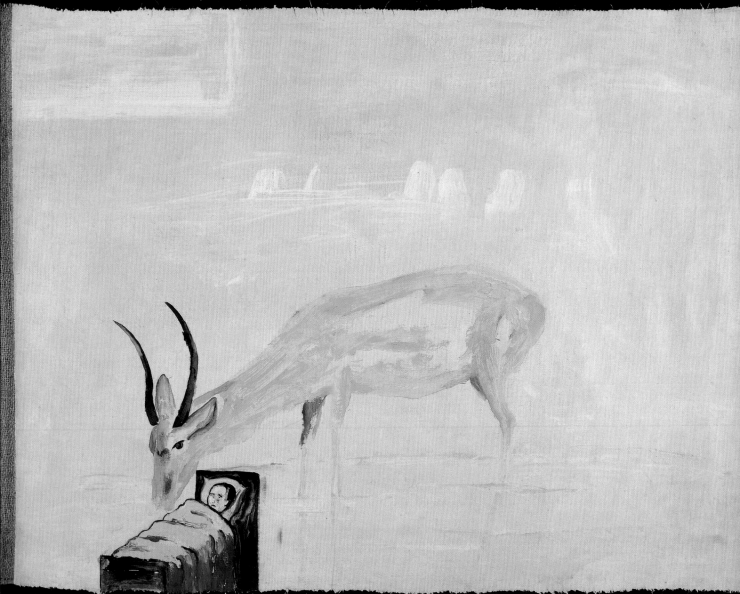

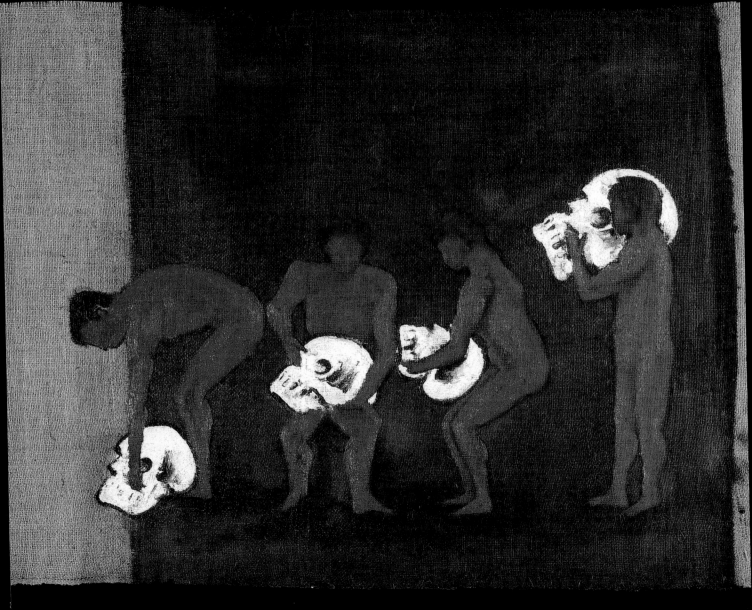

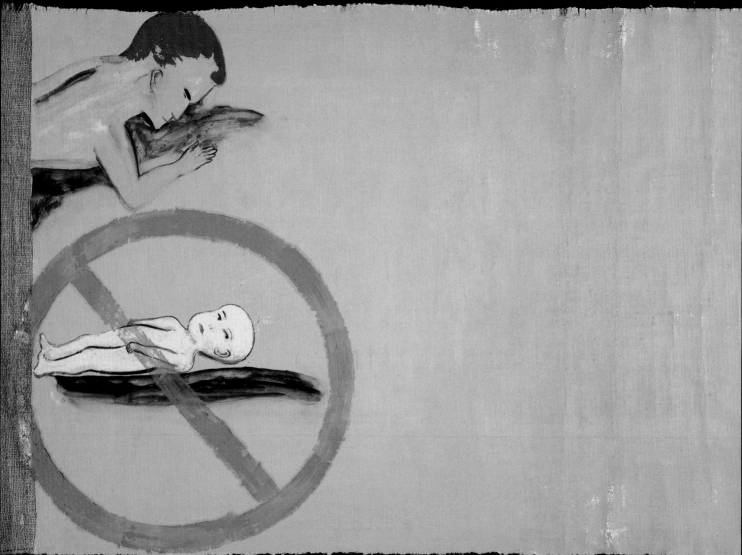

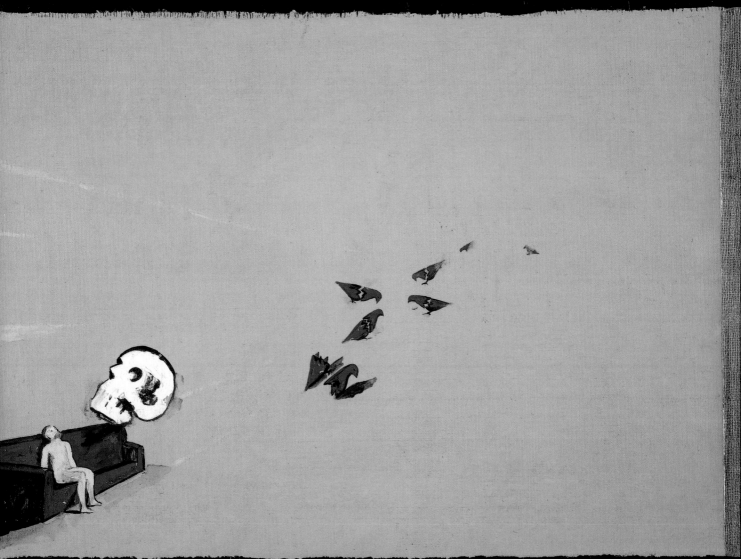

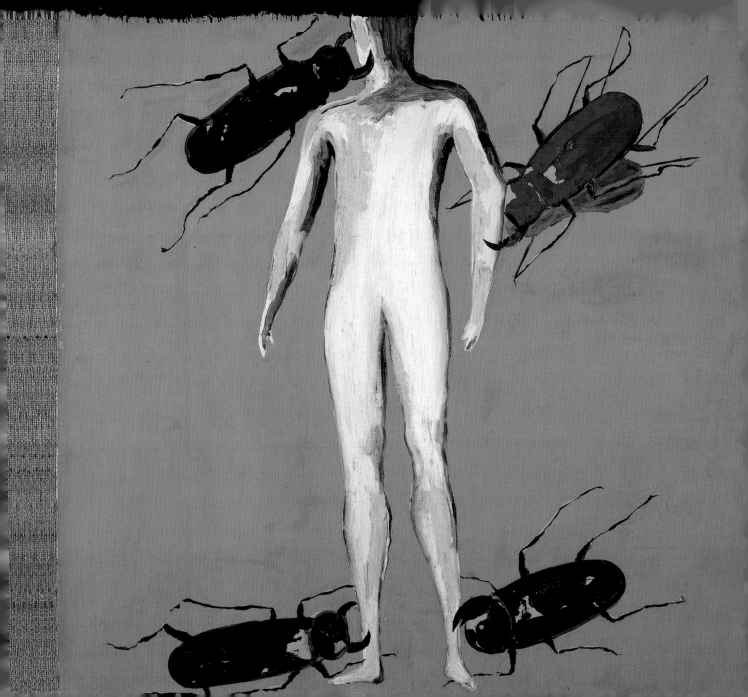

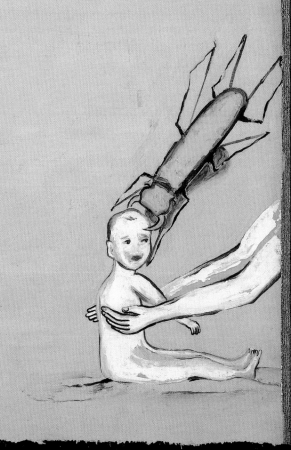

List of Works

1. *Testadicazzo Evviva*, 1996
Stone with fresco
74x185 cm

2. *Sguardo di un quadro ferito*, 1983
Oil on canvas
250x350 cm (diptych)

3. *La coltivazione della luce*, 1996
Fresco
100x120 cm

4. *Luce vista*, 1996
Fresco
100x120 cm

5. *Pensiero guardato*, 1996
Fresco
100x120 cm

6. *Il libro delle stagioni*, 1996
Oil on canvas
40x40 cm

7. *Testa*, 1996
Oil on canvas
25x35 cm

8. *Poeta*, 1995
Oil on canvas and wood support
154x234 cm

9. *L'alba dell'albero*, 1996
Oil on canvas
45x55 cm

10. *Vita*, 1998
Oil on canvas with electrical equipment
214x240 cm

11. *Grande disegno della terra*,1983
Mixed media on wood
300x600 cm

12. *Il sospiro di un onda*, 1983
Oil on canvas
300x400 cm

13. *Succede ai pianoforti di fiamme nere*, 1983
Oil on canvas
207x291 cm

14. *S/due* (from *Simm' Nervusi*), 1996
Fresco
90x100 cm

15. *Vesuvio non ci piove*, 1996
Fresco
240x100 cm

16. *Senza titolo*, 1989
Drawing on mirror and iron
35,5x131x110 cm

17. *Guarda il riposo*, 1996
Oil on canvas
20,3x50 cm

18. *Un quadro che sfiora il mare*, 1983
Oil and wood on canvas
199x290x38 cm

19. *Piede visionario*, 1996
Oil on canvas
12x8 cm

20. *Solo piede*, 1996
Oil on canvas
40x40 cm

21. *Danza di luce*, 1996
Fresco
120x150 cm

22. *Luce tra cielo e terra*, 1996
Fresco
100x120 cm

23. *Ai piedi della luce*, 1996
Fresco
100x120 cm

24. *L'albero di Mondrian*, 1996
Oil on canvas
75x100 cm

25. *Luce*, 1997
Oil on canvas and ceramic
85x138 cm

26. *A Cavallo*, 1996
Oil on canvas
30x35 cm

27. *Canto cane*, 1996
Oil on canvas
41x50 cm

28. *Sguardo cane*, 1996
Oil on canvas
22x33 cm

29. *Il lupo di Gubbio e Cortona*, 1997
Oil on canvas
291x45 cm

30. *Sfida*, 1997
Oil on canvas
85x130 cm

31. *Inferocito*, 1997
Oil on canvas
85x140 cm

32. *Indugio*, 1997
Oil on canvas
85x140 cm

33. *Crudele*, 1997
Oil on canvas with ceramic
85x140 cm

34. *Con te*, 1997
Oil on canvas and ceramic
35x40 cm

35. *Disarmato*,1997
Oil on canvas
85x140 cm

36. *Obbedire*, 1997
Oil on canvas
85x140 cm

37. *Peso divino*, 1995
Fresco
200x232 cm

38. *La schiena delle pecore*, 1995
Watercolour, ink, charcoal and pencil on paper
49x34,4 cm

39. *Si scende ad uva*, 1995
Watercolour and ink on paper
49x34,4 cm

40. *Volato*, 1995
Charcoal on paper
17,5x12,6 cm

41. *Segnato*, 1995
Charcoal, pencil and watercolour on paper
17,5x12,6 cm

42. *Uva protetta*, 1995
Ink and pencil on paper
49x34,4 cm

43. *Uva dal cielo*, 1995
Watercolour, ink and pencil on paper
49x34,4 cm

44. *Canuomo*, 1995
Watercolour and pencil on paper
49x34,4 cm

45. *Ecco la febbre*, 1995
Watercolour, ink and pencil on paper
49x34,4 cm

46. *La strada dell'uva*, 1995
Watercolour, charcoal and pencil on paper
49x34,4 cm

47. *Testa guardata*, 1995
Watercolour, pencil and soot on paper
49x34,4 cm

48. *Campane per gli occhi ubriachi*, 1995
Watercolour, charcoal and pencil on paper
49x34,4 cm

49. *I tagli del sole*, 1995
Watercolour, charcoal, oil and pencil on paper
49x34,4 cm

50. *Appoggio del santo*, 1995
Charcoal on paper
33,9x23,6 cm

51. *Foglie d'amore*, 1996
Fresco
100x75 cm

52. *S/uno*, 1996
Fresco
90x100 cm

53. *I/uno*, 1996
Fresco
90x100 cm

54. *E* (from *Simm' Nervusi*), 1996
Fresco
90x100 cm

55. *U*, 1996
Fresco
90x100 cm

56. *Lettera trascinata, lettera riposata*, 1996
Fresco
240x100 cm

Desert Scrolls

Allarme, 2001
Oil on jute
69x82 cm
p. 123

Corrente, 2001
Oil on jute
71x74 cm
p. 134

Dentro, 2001
Oil on jute
73x75 cm
p. 126

Divieto, 2001
Oil on jute
70x99 cm
p. 132

Entrata, 2001
Oil on jute
70x86 cm
p. 122

Forza madre, 2001
Oil on jute
71x80 cm
p. 135

La cima, 2001
Oil on jute
71x91 cm
p. 124

Lampo, 2001
Oil on jute
71x99 cm
p. 133

Liquido, 2001
Oil on jute
70x83 cm
p. 129

Morte bianca, 2001
Oil on jute
70x84 cm
p. 131

Onda lunga, 2001
Oil on jute
70x84 cm
p. 125

Sogno spinto, 2001
Oil on jute
70x91 cm
p. 130

Un muro dentro, 2001
Oil on jute
70x81 cm
p. 128

Viene, 2001
Oil on jute
71x76 cm
p. 127

Vitamina, 2001
Oil on jute
71x98 cm
p. 121

Biography
Emanuela Nobile Mino

Born in Morro d'Alba, Ancona, in 1949. He currently lives and works in Rome and Ancona.

Considered the most visionary among the Transavanguardia artists, by the 1980s Enzo Cucchi had become an internationally renowned artist. He moved to Rome in the 1970s and momentarily abandoned poetry, dedicating himself almost exclusively to the visual arts. There Cucchi came into contact with artists like Francesco Clemente and Sandro Chia, with whom he established dialectical and intellectual dialogues.

To Cucchi painting was a means of associating forms, concepts, and materials. He utilized the invasive expression of gesture, through which the canvas was transformed into a magical territory dense with images and thoughts, vehicles for a discourse fractured into a thousand suspended elements. He layered disparate symbols from classic or dreamlike matrices, ripped from reality or memory, setting in motion their interaction on the chromatic fabric from which they seemed at the same time to emerge. The loss of temporal-spatial coordinates and the continuous incursion into territories of culture and emotion coincided with Cucchi's undisciplined use of color – thick then smooth, violent then suggestive – and he experimented widely with different artistic techniques, from painting to ceramics and mosaic.

The artist's interest in the interaction between the arts and other disciplines led him to participate in diverse spheres (from the visual arts to architecture, design, and fashion), and to harvest the importance and ingenuity of each encounter. This prompted collaborations with Ettore Sottsass and the Galleria Memphis, Rome, and Alessandro Mendini on editorial projects (*I disuguali*, a project by Cucchi and Sottsass of the periodical edition of ceramic panels), as well as collaborative works with other artists and shared exhibitions as the one held in Montevergini Galleria Civica d'Arte Contemporanea, Siracusa. Recently, Enzo Cucchi inaugurated three permanent works created expressly for three different capitals (a mosaic for the Tel Aviv Museum of Art, a monumental ceramic piece for the Ala Mazzoniana at the Stazione Termini in Rome, and a majolica panel for the Naples underground station Salvador Rosa designed by Mendini). These works demonstrate how the actuality of his language, based on the short circuit between the narrative power of sign and formal seduction of material, connect with the complexity of urban space and individual cultural contexts. Other significant works in this same vein include the decoration of the Capella di Monte Tamaro near Lugano, designed by architect Mario Botta (1992-1994), and Cucchi's design for Teatro La Fenice's curtain in Senigallia in 1996.

Cucchi has been featured in numerous solo exhibitions and has participated in group shows in the most important Italian and foreign exhibition spaces (the Basel Kunsthalle, the Solomon R. Guggenheim Museum in New York, the Tate Gallery in London, the Castello di Rivoli Museo d'Arte Contemporanea, Rivoli, the Palazzo Reale in Milan, and the Sezon Museum of Art in Tokyo), and has been included in the most important international contemporary art forums, including the Venice Biennial, Kassel's Documenta, and Rome's Quadriennale d'Arte.

Enzo Cucchi's official archive is available for consultation at the Castello di Rivoli Museo d'Arte Contemporanea, Rivoli.

Solo Exhibitions

1977
Montesicuro Cucchi Enzo giù, Galleria Luigi De Ambrogi, Milan

1978
Mare Mediterraneo, Galleria Giuliana De Crescenzo, Rome
Sandro Chia. Enzo Cucchi. Tre o quattro artisti secchi, Galleria d'arte contemporanea Emilio Mazzoli, Modena

1979
Alla lontana alla francese, Galleria Giuliana De Crescenzo, Rome
La cavalla azzurra, Galleria Mario Diacono, Bologna
Sul marciapiede durante la festa dei cani, Galleria Tucci Russo, Turin
Enzo Cucchi. La pianura bussa, Galleria d'arte contemporanea Emilio Mazzoli, Modena

1980
Duetto (with Dario Passi), AAM Architettura Arte Moderna, Rome
Enzo Cucchi. Uomini con una donna al tavolo, Galleria dell'Oca, Rome
Enzo Cucchi. 5 monti sono santi, Galleria Paul Maenz, Cologne

1981
Diciannove disegni, Galleria d'arte contemporanea Emilio Mazzoli, Modena
Enzo Cucchi, Sperone Westwater Fischer Gallery, New York
Enzo Cucchi. Neue Bilder, Galerie Bruno Bischofberger, Zurich
Enzo Cucchi, Galleria Mario Diacono, Rome
Enzo Cucchi, Galleria GianEnzo Sperone, Rome
Enzo Cucchi. Viaggio delle lune, Galleria Paul Maenz, Cologne; Art & Project, Amsterdam

1982
E. Cucchi e S. Chia. Scultura andata, scultura storna, Galleria d'arte contemporanea Emilio Mazzoli, Modena
Enzo Cucchi. Zeichnungen, Kunsthaus, Zurich; Gröninger Museum, Gröninger
Enzo Cucchi, Folkwang Museum, Essen
Enzo Cucchi, Galleria Monti, Palazzo Marefoschi, Macerata

1983
Cucchi, Galerie Buchmann, St. Gallen, Switzerland
Enzo Cucchi, Sperone Westwater Gallery, New York
La città delle mostre, Galerie Bruno Bischofberger, Zurich
Enzo Cucchi. Works on paper, Schellmann & Klüser, Munich

Enzo Cucchi, Galleria Anna D'Ascanio, Rome
Giulio Cesare Roma, Stedelijk Museum, Amsterdam

1984
Giulio Cesare Roma, Kunsthalle, Basel
Enzo Cucchi. New Works, Akira Ikeda Gallery, Tokyo
Italia, Anthony D'Offay Gallery, London
Enzo Cucchi. Currents 1984, The Institute of Contemporary Art, Boston
Vitebsk/Harar, Mary Boone, Michael Werner Gallery, New York
Vitebsk/Harar, Sperone Westwater Fischer Gallery, New York
Tetto, Galleria Mario Diacono, Rome

1985
Drawings and Prints in Black and White by Enzo Cucchi, Galleri Wallner, Malmö
34 disegni cantano, Galerie Bernd Klüser, Munich
Arthur Rimbaud au Harar, Galerie Daniel Templon, Paris
Zeichnungen Leben in der Angst von der Erde, Kunstmuseum, Düsseldorf
Enzo Cucchi. Il deserto della scultura, Louisiana Museum, Humlebæk
Solchi d'Europa, Incontri Internazionali d'Arte, Roma; Galerie Bernd Klüser, Munich
Enzo Cucchi, Galerie Zero, Stockhom
Enzo Cucchi, Fundación Caja de Pensiones, Madrid
Enzo Cucchi, Galerie Klewan, Munich
Disegni per Solchi d'Europa, Galleria Franca Mancini, Pesaro

1986
Enzo Cucchi, capc Musée d'art contemporain, Entrepot Lainé, Bordeaux
Enzo Cucchi, Solomon R. Guggenheim Museum, New York
Enzo Cucchi, Musée national d'art moderne, Centre Georges Pompidou, Paris
Eliseo Mattiacci. Enzo Cucchi, Galleria Franca Mancini, Pesaro
Enzo Cucchi. Roma, Galleria GianEnzo Sperone, Rome

1987
L'elefante di Giotto, Galleria Mario Diacono, Boston
Guida al disegno, Kunsthalle, Bielefeld; Staatgalerie moderner Kunst, Munich
L'ombra vede, Galerie Chantal Crousel, Paris; Oliver Gallery, Philadelphia
Enzo Cucchi. Neue Arbeiten, Galerie Bernd Klüser, Munich
Testa, Städtische Galerie im Lenbachhaus, München; The Fruitmarket Gallery, Edimburgh;

Musées de la Ville de Nice, Nice
Cucchi. Testori, Compagnia del Disegno, Milan
Cucchi, Galerie Beyeler, Basel
Fontana vista, Galleria d'arte contemporanea Emilio Mazzoli, Modena

1988
Enzo Cucchi, Lawrence Oliver Gallery, Philadelphia
Uomini, Galerie Bruno Bischofberger, Zurich
Album delle grafiche con cenni storici...1988, 2RC Edizioni d'Arte, Rome
Enzo Cucchi, Musée Horta, Bruxelles
La Disegna. Zeichnungen 1975 bis 1988, Kunsthaus, Zürich; Louisiana Museum, Humlebæk
Enzo Cucchi, Galleria Michael Haas, Berlin
L'Italia parla agli uccelli, Marlborough Gallery, New York
Enzo Cucchi. Raumgestaltung, Wiener Secession, Vienna
Enzo Cucchi: Scala Santa, Ex Monastero di Santa Chiara, Republic of San Marino

1989
La Disegna. Zeichnungen 1975 bis 1988, Kunstmuseum, Düsseldorf; Haus am Waldsee, Berlin
Enzo Cucchi. Neue Arbeiten, Galerie Bernd Klüser, Munich
Enzo Cucchi. 42 Drawings 1978-1988, Istituto Italiano di Cultura, Toronto; Art Gallery of Windsor, Windsor
Enzo Cucchi, Museo d'Arte Contemporanea Luigi Pecci, Prato
Enzo Cucchi, Akira Ikeda Gallery, Taura
Enzo Cucchi, Deweer Art Gallery, Otegem, Belgium
Enzo Cucchi. Dibuixos, Galleria Joan Prats, Barcelona
Medardo Rosso. Enzo Cucchi, Cleto Polcina Artemoderna, Rome

1990
Enzo Cucchi e il Palazzo di Via Capolecase, Galleria Il Segno, Rome
Enzo Cucchi. Disegno 1990, Galerie Bernd Klüser, Munich
Enzo Cucchi. Mostra di incisioni, Sala Esposizioni "Dell'Infiorata", Genzano, Rome
Enzo Cucchi. Roma, Palazzina dei Giardini Pubblici, Modena; Galleria Civica di Arte Contemporanea, Trento
Cucchi, Galleria Mikkola & Rislakki, Helsinki, Finland

1991
La Porta Santa, Galleria del Cortile, Rome
Enzo Cucchi. Izbor risb iz obdobja 1975-1989, Moderna Galerija, Ljubljana, Slovenia

Enzo Cucchi. Roma, Galerie Bernd Klüser, Munich; Galerie Daniel Templon, Paris; Fundaciò Joan Miró, Parc de Montjuic, Barcelona
Enzo Cucchi. Disegno, Musée des Beaux-Arts, Nîmes
Enzo Cucchi. Mosaici, Cleto Polcina Artemoderna, Rome; Galleria Philippe Daverio, Milan
Trasporto di Roma su un capello d'oro, Blum Helman Gallery, New York
Attenti agli uccelli, Edicola Notte, Rome

1992
Enzo Cucchi. Neue Arbeiten, Galerie Bernd Klüser, Munich
Enzo Cucchi. Roma, Hamburger Kunsthalle, Hamburg
La frontiera del primo foglio, 2RC Edizioni d'Arte, Rome

1993
Arte-Libro, Galleria Milena Ugolini, Rome
Enzo Cucchi. Mostra Moderna, Galleria d'arte contemporanea Emilio Mazzoli, Modena
Fontana d'Italia, York University, North York - Istituto Italiano di Cultura, Toronto, Ontario
Via Tasso Enzo Cucchi Via Tasso, Museo Storico della Liberazione, Rome
Idoli, Galleria Oddi Baglioni, Rome; Galerie Daniel Templon, Paris; Galleria del Cortile, Rome; Galleria Studio Bocchi, Rome; Artiscope, Bruxelles
Cucchi. Grafiche, Galleria del Falconiere, Ancona
Enzo Cucchi, Castello di Rivoli Museo d'Arte Contemporanea, Rivoli, Turin

1994
Luce per Callas, Galleria del Cortile, Rome
Cumbattimende di parole, Galleria d'arte Cesare Manzo, Pescara
La Cattedrale del Disegno, Blum Helman Gallery, New York
Cucchi, Ernst Mùzeum, Budapest
Ercole botanico, Galerie Bruno Bischofberger, Zurich
Mario Botta - Enzo Cucchi. La Cappella del Monte Tamaro, Museo Cantonale d'Arte, Lugano
Sicilia è artista, Reggia di Caserta, Caserta
Regioni d'Italia, Reggia di Caserta - Cappella Palatina, Caserta

1995
Cucchi, Sara Hildénin Taidemuseo, Tampere, Finland
Enzo Cucchi, Piece Unique, Paris
Cucchi, Obalne Galerije, Pirano, Istra
Poeta da lavoro, Galleria Carlo Virgilio - Magazzino d'Arte Moderna, Rome
Enzo Cucchi. Arnaldo Pomodoro. Lavorare, Venice Art Gallery, San Marco, Venice

Enzo Cucchi. The Titans of the Third Millennium, The Nicosia Municipal Arts Center, Cyprus
Enzo Cucchi, Palazzo Reale - Arengario, Milan
Mario Botta & Enzo Cucchi: Monte Tamaro Chapel, Kunsthaus, Zurich; Istituto Italiano di Cultura, Toronto
The Titans of the third millennium Cucchi in Athens, Pierides Museum of Contemporary Art, Athens
Enzo Cucchi. Fresken und Arbeiten auf Papier, Raab Galerie, Berlin
Sandro Chia. Enzo Cucchi. Prima bella mostra italiana, Galleria d'arte contemporanea Emilio Mazzoli, Modena
Enzo Cucchi. Michelangelo Pistoletto. Avamposto spirituale, Galleria d'Arte Cesare Manzo, Pescara

1996
Mario Botta & Enzo Cucchi: Monte Tamaro Chapel, Istituto Italiano di Cultura, Vancouver; Istituto Italiano di Cultura, Los Angeles; Istituto Italiano di Cultura, San Francisco
Enzo Cucchi. Picass..., Galerie Bruno Bischofberger, Zurich
Enzo Cucchi, Sezon Museum of Art, Tokyo; Fukuyama Museum of Art, Fukuyama; Kawamura Memorial Museum of Art, Sakura;
Enzo Cucchi. Grafica, Domestica, San Giovanni Valdarno, Arezzo
Sandro Chia. Enzo Cucchi. Prima bella mostra italiana, Logge dei Balestrieri and Museo San Francesco, Republic of San Marino
Sandro Chia. Enzo Cucchi, Galleria Fabjbasaglia, Rimini
Simm' nervusi, Museo di Capodimonte, Neaples
Enzo Cucchi. Opere grafiche, Centro delle Arti, Zamalek, Cairo
Arnaldo Pomodoro Enzo Cucchi. A quattro mani, 2RC Edizioni d'Arte, Rome
Dei, Santi e Viandanti, Museo Civico Medievale, Bologna
Enzo Cucchi, Galerie Gana-Beaubourg, Paris
Simm' nervusi. Siamo nervosi sempre, Magazzino d'Arte Moderna, Rome; Galleria del Falconiere, Ancona

1997
Enzo Cucchi. Simm' nervusi, Tony Shafrazi Gallery, New York
Città d'Ancona Enzo Cucchi, Mole Vanvitelliana, Ancona
Enzo Cucchi. Più vicino alla luce. Näher zum Licht. Closer to the Light, Suermondt-Ludwig-Museum, Aachen
Enzo Cucchi... Eneide, Galerie Bruno Bischofberger, Art Fair 28'97, Basel; Galerie Bruno Bischofberger, Zurich
Enzo Cucchi, Centro Cultural Recoleta, Buenos Aires

1998
"Saluto" ai soggetti impossibili di Enzo Cucchi in partenza da Roma, Galleria Nazionale d'Arte Moderna, Rome
Disegno doppio vita, Magazzino d'Arte Moderna, Rome
Les Sujects Impossibles, Château de Chenonceau, Chenonceau
Enzo Cucchi, Galeria Fernando Santos, Porto

1999
Enzo Cucchi. Berge Menschen Licht. Gemälde und Zeinhnungen 1995-99, Deichtorhallen Hamburg, Hamburg
James ENSOR / ENZO Cucchi, Artiscope, Bruxelles
Enzo Cucchi. The Tel Aviv mosaic, Tel Aviv Museum of Art, Sculpture Garden, Tel Aviv
Enzo Cucchi e Ettore Sottsass 2 x una, una x 2, Galleria Memphis, Rome

2000
Enzo Cucchi, Galleria Gioacchini, Cortina d'Ampezzo
Enzo Cucchi, Galleria Gioacchini, Ancona
Mendini intorno a Cucchi, Galleria Memphis, Rome
Enzo Cucchi. Ceramics, Galerie Bruno Bischofberger, Zurich
Enzo Cucchi. Pittura puttana, Galleria del Teatro India, Rome
Cucchi, Poggiali & Forconi Galleria d'Arte, Florence
Enzo Cucchi. Sette colli d'oro, Galleria Comunale d'Arte Moderna e Contemporanea, Rome (work donated to Galleria d'Arte Moderna e Contemporanea)
Enzo Cucchi, Tony Shafrazi Gallery, New York
Enzo Cucchi, Galleria d'Arte Il Castello, Trento
Enzo Cucchi – Ettore Sottsass "+ o – a 4 mani", Galleria Post Design, Milan
Enzo Cucchi. Vetrina del libro d'artista, Galleria Nazionale d'Arte Moderna, Rome
Enzo Cucchi, Magazzino d'Arte Moderna, Rome

2001
Enzo Cucchi, Timothy Taylor Gallery, London
Enzo Cucchi. Secondo giorno, Paolo Curti & Co. Contemporary Art, Milan
Enzo Cucchi. Quadri al buio sul mare Adriatico, Centro per le Arti Visive Pescheria, Pesaro
Enzo Cucchi: Desert Scrolls, Tel Aviv Museum of Art, Tel Aviv

Bibliography

Selected Solo Exhibitions Catalogues

1978
Tre o quattro artisti secchi, Emilio Mazzoli
Editore, Modena

1979
Disegnoggetto Cosmèdipo, Mario Diacono, Bologna
(with text by M. Diacono)
Canzone, Emilio Mazzoli Editore, Modena (texts
by A. Bonito and by the artist; manifesto with text
by the artist *La pianura bussa*)

1980
Duetto (with Mario Passi), AAM Architettura Arte
Moderna, Rome (texts by A. Bonito Oliva, F.
Moschini, M. Passi and by the artist)

1981
Enzo Cucchi. Diciannove disegni, Emilio Mazzoli
Editore, Modena (text by the artist *Lettera di un
disegno dal fronte*)
Enzo Cucchi. Viaggio delle lune, Paul Maenz,
Köln-Art & Project, Amsterdam (text by D. Cortez
and by the artist)

1982
*Enzo Cucchi e Sandro Chia. Scultura andata,
scultura storna*, Emilio Mazzoli Editore, Modena
(texts by the artists)
Enzo Cucchi. Zeichnungen, Kunsthaus, Zurich
(texts by U. Perucchi and by the artist)
Enzo Cucchi. Un'immagine oscura, Museo
Folkwang, Essen (texts by Z. Felix and by the artist
Un'immagine oscura)

1983
Enzo Cucchi. Giulio Cesare Roma, Stedelijk
Museum, Amsterdam (texts by the artist)
Enzo Cucchi. Album-La scimmia, Sperone Westwater,
New York (text by the artist *La scimmia Amadriade*)

1984
Enzo Cucchi. New Works, Akira Ikeda Gallery,
Tokyo (interview by G. Politi, H. Kontova and a text
by the artist)
Enzo Cucchi. Vitebsk/Harar, Mary Boone/Michael
Werner, New York (text by M. Diacono)
Enzo Cucchi. Vitebsk/Harar, Sperone Westwater,
New York (text and interview to the artist by M.
Diacono)
Enzo Cucchi. Tetto, Mario Diacono, Rome (text by
M. Diacono)
Italia, Anthony D'Offay Gallery, London (text by
the artist *Italia*)

1985
34 disegni cantano, Galerie Bernd Klüser, Munich

(catalogue in two volumes with text by J. C. Ammann)
Enzo Cucchi. Arthur Rimbaud au Harar, Galerie
Daniel Templon, Paris (text by the artist)
Enzo Cucchi. Il deserto della scultura, Louisiana
Museum, Humlebæk (catalogue in three volumes
with texts by J.C. Ammann, K.W. Jensen, B. Klüser)
Enzo Cucchi, Fundación Caja de Pensiones,
Madrid; capc Musée d'art contemporain, Bordeaux,
1986 (texts by C. Bernádez, B. Corà, M. Diacono,
J.-L. Froment, S. Penna and by the artist)

1986
Enzo Cucchi, The Solomon R. Guggenheim
Museum-Rizzoli, New York (texts by D. Waldman
and by the artist)
Enzo Cucchi, Éditions du Centre Pompidou, Paris
(texts by B. Corà, E. Darragon, M. Roche and by
the artist)
Eliseo Mattiacci. Enzo Cucchi, Galleria Franca
Mancini, Pesaro (text by P. Volponi)
Enzo Cucchi. Roma, GianEnzo Sperone, Rome
(text by A. Bonito Oliva)

1987
Enzo Cucchi. Testa, Städtische Galerie im
Lenbachhaus, Munich (catalogue in two volumes
with texts by A. Boatto, H. Friedel, G. Testori, the
artist and a critical anthology)
Enzo Cucchi. Guida al disegno, Hirmer Verlag,
Munich (texts by A. Bonito Oliva, M. Diacono, C.
Schulz-Hoffmann, U. Weisner)
L'ombra vede, Éditions Chantal Crousel, Paris
(texts by D. Davvetas, M. Schwander and by the
artist *Durante questi anni...*)
Enzo Cucchi. L'elefante di Giotto, Mario Diacono,
Boston (text by M. Diacono)
Cucchi. Testori, Ed. Compagnia del Disegno, Milan
(text by G. Testori)
Fontana vista, Emilio Mazzoli Editore, Modena
(text by G. Testori)
Enzo Cucchi, Galerie Beyeler, Basel (texts by A.
Bonito Oliva, G. Ripanti, M. Schwander and by the
artist)

1988
Enzo Cucchi. Scala Santa, Galleria Nazionale
d'Arte Moderna, San Marino (text by A. Bonito
Oliva)
La Disegna. Zeichnungen 1975 bis 1988,
Kunsthaus, Zurich (texts by U. Perucchi Petri, T.
Vischer and by the artist)
L'Italia parla agli uccelli, Marlborough Gallery
Inc., New York (text by D. Cortez)
Enzo Cucchi Raumgestaltung, Wiener Secession,
Vienna (texts by G. Testori and by the artist)
Enzo Cucchi, Galerie Michael Haas, Berlin
*Album delle grafiche con cenni storici... 1988,
Cucchi fugge da Roma... era l'epoca in cui*, 2RC

Edizioni d'Arte, Milan-Rome
Enzo Cucchi. Scultura 1982-1988, Musée Horta,
Bruxelles (text by M. Schwander)
Uomini, Galerie Bruno Bischofberger, Zurich

1989
Enzo Cucchi. 42 Drawings 1978-1988, Istituto
Italiano di Cultura, Toronto (catalogue edited by B.
Klüser with texts by A. Bonito Oliva, F. Valente)
Enzo Cucchi, Centro per l'Arte Contemporanea
Luigi Pecci, Prato (texts by A. Barzel and by the
artist; extract *Per dirigere l'arte*)
Enzo Cucchi, Akira Ikeda Gallery, Tokyo
(catalogue in two volumes with texts by the artist)
Enzo Cucchi, Deweew Art Gallery, Otegem,
Belgium (text by J. Coucke)
Medardo Rosso. Enzo Cucchi, Cleto Polcina
Edizioni, Rome (texts by A. Bonito Oliva, L.
Caramel)

1990
Enzo Cucchi. Roma, Galleria Civica, Modena-
Nuova Alfa Editoriale, Bologna; Fundació Joan
Miró-Edicions Polígrafa S.A., Barcelona, 1991
(texts by A. Bonito Oliva, D. Eccher, F. Gualdoni)
Enzo Cucchi. Mostra di incisioni, Comune di
Genzano, Rome (texts by M. Apa, A. Trombadori
and by the artist)
*Enzo Cucchi e il Palazzo dei Pupazzi di Via
Capolecase*, Galleria Il Segno, Rome

1991
Enzo Cucchi. Disegno, Carré d'Art, Musée d'Art
Contemporain de Nîmes, Nîmes (catalogue in two
volumes with texts by R. Calle, B. Klüser, M.
Reithmann and by the artist)
Enzo Cucchi. Mosaici, Cleto Polcina Edizioni,
Rome - Philippe Daverio, Milano - Bernd Klüser,
Munich (text by A. Bonito Oliva)

1992
Enzo Cucchi. Roma, Hamburger Kunsthalle,
Hamburg (texts by H. Hohl, U.M. Schweede and by
the artist *Poco più di una scimmia*)
La frontiera del primo foglio, 2RC Edizioni d'Arte,
Rome (foreword W. Rossi and discussion between
A. Bonito Oliva, W. Rossi and the artist)

1993
Enzo Cucchi, Castello di Rivoli, Museo d'Arte
Contemporanea, Rivoli, Charta, Milan (texts by A.
Bonito Oliva, G. Verzotti, interview to the artist by
I. Gianelli)
Arte-Libro. Enzo Cucchi, Galleria Milena Ugolini,
Rome (interview by P. Ugolini e testo and text by
the artist)
Enzo Cucchi. Mostra moderna, Emilio Mazzoli
Editore, Modena (text by A. Bonito Oliva)

Via Tasso Enzo Cucchi. Via Tasso, Museo storico della Liberazione-Carte Segrete, Rome (interview to the artist by L. Pratesi)
Cucchi. Grafiche, Edizione Galleria del Falconiere, Ancona

1994
Cucchi, Ernst Múzeum, Budapest (text by A. Bonito Oliva and interview to the artist by I. Gianelli)
Mario Botta. Enzo Cucchi. La Cappella del Monte Tamaro, Allemandi, Turin (texts by F. Irace, U. Perucchi Petri, G. Pozzi, M. Kahn-Rossi); *Monte Tamaro Chapel*, Allemandi, Turin, 1995
Enzo Cucchi. Cumbattimende di parole, Edizioni Galleria Manzo, Pescara (text by G. Di Pietrantonio)

1995
Enzo Cucchi. Poeta da lavoro, Galleria Carlo Virgilio, Rome
Cucchi, Sara Hildénin Taidemuseo, Tampere, Finland (texts by G. Romano, T. Vuorikoski and interview to the artist by R. Valorinta)
Enzo Cucchi, Allemandi, Turin-Palazzo Reale, Milan (with text and tape by the artist)
Enzo Cucchi, Piece Unique, Paris (object-catalogue with text by A. Bonito Oliva)
Enzo Cucchi. The Titans of the Third Millenium, The Nicosia Municipal Arts Center, Kypros, Allemandi, Turin (texts by L. Monachesi, D. Z. Pierides, Y. Toumazis)
Sandro Chia. Enzo Cucchi. Prima Bella Mostra Italiana, Emilio Mazzoli Editore, Modena (texts by the artists)
Enzo Cucchi. Michelangelo Pistoletto. Avamposto spirituale, Edizioni Galleria Manzo, Pescara

1996
Enzo Cucchi, Sezon Museum of Art, Tokyo (texts by N. Hiromoto, F. Tanifuzi)
Enzo Cucchi. Picass..., Galerie Bruno Bischofberger, Zurich
Sandro Chia. Enzo Cucchi. Prima bella mostra italiana, Edizioni TXT, Rimini (texts by A. Bonito Oliva and by the artists)
Arnaldo Pomodoro. Enzo Cucchi. A quattro mani, 2RC Edizioni d'Arte, Rome (leaflet with texts by the artists)
Simm' nervusi, Museo di Capodimonte, Napoli, Allemandi, Turin (texts by A. Bonito Oliva, N. Spinosa, A. Tecce)
Enzo Cucchi, Galerie Gana-Beaubourg, Paris (text by G. Appella)
Enzo Cucchi. Martial Raysse. Dei, Santi e Viandanti, Museo Civico Medievale, Bologna-Danilo Montanari Editore, Ravenna (text by Anne-Marie Sauzeau)

Simm' nervusi. Siamo Nervosi sempre, Studio Tipografico, Rome

1997
Città d'Ancona Enzo Cucchi, Electa, Milan (texts by M. Polverari, U. Schneider and by the artist)
Enzo Cucchi. Più vicino alla luce, Charta, Milan (text by U. Schneider)
Enzo Cucchi. Simm' nervusi, Tony Shafrazi Gallery, New York-Allemandi, Turin (texts by L. Marenzi, D. Meier, C. Ratcliff)
Enzo Cucchi ... Eneide, Bruno Bischofberger Edition, Zurich (text by L. Marenzi)
Enzo Cucchi, Centro Cultural Recoleta, Buenos Aires (text by I. Katzenstein)

1998
Soggetti impossibili. Impossible Subjects, Allemandi, Turin (foreword by S. Pinto, texts by G. Agosti, S. Susinno)
Disegno doppio vita, Castelvecchi Editore (text by the artist)

1999
James ENSOR / ENZO Cucchi, Artiscope, Bruxelles (texts by G. Gilsoul, P. Florizoone)
Enzo Cucchi. The Tel Aviv mosaic, Charta, Milano (texts by M. Omer)
Enzo Cucchi e Ettore Sottsass 2 x una, una x 2, Galleria Memphis, Rome (text by L. Pratesi)
99/00 E. C., Galleria Memphis, Roma 1999 (texts by E. Nobile Mino, L. Pratesi, L. Zanda and interview by P. Magni)

2000
Enzo Cucchi, Edizioni Galleria Gioacchini, Ancona-Cortina d'Ampezzo (text by A. Galletta)
Mendini intorno a Cucchi, Galleria Memphis, Rome (texts by E. Nobile Mino, L. Pratesi and interview by P. Magni)
Cucchi, Poggiali & Forconi Galleria d'Arte, Firenze (text by A. Busi)
Enzo Cucchi. Sette colli d'oro, Galleria Comunale d'Arte Moderna e Contemporanea, Rome (texts by G. Bonasegale, L. Pratesi)
Enzo Cucchi. *Pittura puttana*, Fratelli Palombi ed., (text by A.M. Sette and by the artist; interviews by L. Pratesi, P. Magni)

2001
Enzo Cucchi. Quadri al buio sul mare Adriatico, Charta, Milan (texts by L. Pratesi, E. Nobile Mino and by the artist)
Cucchi - Desert Scrolls, Charta, Milan (texts by Mordechai Omer, Arturo Schwarz)

General Reference Books

1980
Achille Bonito Oliva, *La transavanguardia italiana*, Giancarlo Politi, Milan
Bice Curiger, *Looks et tenebrae*, Peter Bloom, New York
Paul Maenz Köln 1970-1980, with texts by W.M. Faust, J.C. Ammann, G. Celant, Paul Maenz, Cologne.

1981
Achille Bonito Oliva, *Il sogno dell'arte*, Spirali, Milan

1982
Achille Bonito Oliva, *Transavanguardia International*, Giancarlo Politi, Milan.
L. Ferrari (a cura di/edited by), *La Bottega fantastica*, I Programmi del Rossini Opera Festival, Pesaro

1983
Paul Maenz. Neun Ausstellungen 81/82, Paul Maenz, Cologne

1984
Mario Diacono, *Verso una nuova iconografia*, Collezione Tauma, Reggio Emilia
Achille Bonito Oliva, *Dialoghi d'artista*, Electa, Milan

1987
Achille Bonito Oliva, *Antipatia. L'arte contemporanea*, Feltrinelli, Milan

1988
Carlo Quartucci, *Verso Temiscira. Viaggio intorno alla Pentesilea di Heinrich von Kleist*, Ubulibri, Milan

1990
Achille Bonito Oliva, *Così. Lo stato dell'arte*, Leonardo-De Luca, Rome-Milan

1991
Paul Maenz Köln 1970-1980-1990. Eine Avantgarde-Galerie und die Kunst unserer Zeit, DuMont Buchverlag, Cologne
R. Doati (edited by), *L'esequie della luna*, in *Orestiadi di Gibellina '91, X Edizione*, Ricordi, Milan

1992
Achille Bonito Oliva, *Propaganda arte*, Carte Segrete, Rom
Paola Igliori - Alistair Thain, *Entrails, Head & Tails*, Rizzoli International, New York
Segni e Disegni 1980-1993, Gianni Romano (edited by), with texts by G. Romano, G. Panepinto, A. Martegani, M. Bonuomo and by the artists, Art Studio Edizioni, Milan

Books About the Artist

1985
Jorg Schellmann, *Enzo Cucchi. Etchings and litographs 1979-1985*, Schellmann, Munich.

1988
Martin Schwander, *Enzo Cucchi - Scultura 1982-1988*, Z. Mis - B. Klüser, Bruxelles-Munich.

1990
Giacinto Di Pietrantonio, *Vita e Malavita di Enzo Cucchi*, Giancarlo Politi, Milan.
Midori Nishizava, *Enzo Cucchi*, Kyoto Shoin International, Kyoto.
Ursula Perucchi Petri, *Cucchi Drawings 1975-1989*, Rizzoli International, NewYork.

1993
Bernd Klüser, *Enzo Cucchi: Ad personam 1950-1992*, Colpo di Fulmine, Verona.

1995
Enzo Cucchi, *Enzo. Scritti scelti dal 1983 al 1993*, I Testimoni dell'Arte, Umberto Allemandi & C., Torino (edited by Ida Gianelli in collaboration with Mario Codognato)

1996
Marcello Jori, *La città meravigliosa degli artisti immaginari*, Charta, Milan, texts by Stefano Benni, Alessandro Mendini

2001
Tutti a cena nel cavallo, series Eventi, edited by Demetrio Paparoni, ed. Alberico Cetti Serbelloni, Milan, texts by Ettore Sottsass, Alessandro Cucchi and by the artist

סמלי המוות הקודרים, על מנת להפיג את איומם באמצעות החוכמה. בשניים מהציורים מופיעות חיפושיות גדולות שבעזרת לסתותיהן ושיניהן הן תוקפות אנשים וילדים, אם כי דומה כי אלימותן נהדפת. בציור אחד, אדם עומד מותקף על ידי חיפושיות המאיימות על עקביו, על גרונו ועל זרועו השמאלית. כל אחד מן האיברים המותקפים צבוע במשיכות מכחול צהובות עזות, גוון בעל תפקיד הגנתי. בציור השני (איור 63), לסתותיה של חיפושית גדולה מאיימות על ראשו של ילד. הישועה מתוארת כאן כשתי זרועות אימהיות (על אחת מהן משוח צבע אדום), העומדות לשאת את הילד למקום מבטחים.

עבודותיו של קוקי מהוות מערכת מחשבתית הוליסטית למופת; הן כוללות מסרים המועברים אליו בכוח ההשראה או באמצעות חלומות — הוא מעין שאמאן בן זמננו. תוך כדי מתן הכותרת למאמר — "יצירה בהתהוות מתמדת", הרהרתי באזהרתו של יונג באשר לתהליך הבלתי פוסק של האינדיווידואציה. אני מזהה ביצירתו של אנצו קוקי מאמץ מתמיד להאיר את הדרך שאינה מסתיימת (longissima via), המתקדמת אל גילוי של העצמי האינטימי, גילוי שממחיש קיום שהוא חלק בלתי נפרד מן היקום, מן האלמוות. כל אחת מעבודותיו של קוקי יכולה להיחשב לפנס מאיר בצדי הדרך הארוכה הזאת שאינה מסתיימת. אנו הצופים מלווים את האמן במסעו הממושך בעצם השתתפותנו בחוויה שמחוללת האמנות, שבה השירה והחלום מתחרים זו בזה כדי להשיג את התכלית.

מאי-יולי 2001

הערה
פירוט ביבליוגרפי ואיורים ר' בחלק הלועזי של הקטלוג.

אוטוביוגרפיים. סמליות הצבי מצדיקה את שתי ההנחות הללו. חיה אצילית זו היא סמל עתיק יומין של הנפש, ובתור שכזאת היא מהווה נושא קלסי באינספור יצירות אמנות; ברבות מהן היא קורבן להתקפות אלימות. לעם ישראל היא הייתה גם סמל של אהבה ויופי ("דומה דודי לצבי או לעופר האיילים", **שיר השירים**, ב׳, 9; ר׳ גם: שם, 17). אוריג׳ן, ביצירתו Hexapla, רואה את הצבי כסמל לחיים של הגות והתבוננות. על פי פרשנות פרוידיאנית אפשר לראות בצבי המופיע בחלומו של הילד מימוש מוסווה של איווי שדוכא. אפשר לראות בצבי גם ייצוג לתשוקתו של הילד לאהבה וליופי. ייתכן שהסצינה בציור זה היא ביטוי להזדהותו של קוקי עם הילד ועם הכמיהה לאהבה, ליופי ולחיים של הגות והתבוננות. כל אלה מגולמים בציור על ידי הצבי (הנפש) הירוק (צבע של תקווה ושל חיים חדשים).

בציור אחר בסדרה (איור 60) נראות שתי קבוצות ובכל אחת מהן ארבעה צבאים, המופיעים לאורך החלק העליון והחלק התחתון של הבד. באמצע, באותיות דפוס גדולות, כתובות המלים UN MURO DENTRO (קיר פנימי), וילד ירוק נשען על האות האחרונה (O) של הכיתוב וזרועותיו פרוסות לרווחה כביטוי של תקווה.

מספר הצבאים תואם את ארבעת השלבים הקלסיים של התהליך האלכימי (,nigredo albedo, xanthosis, iosis). הצבאים בחלק העליון של הציור קטנים בהרבה מאלה שבתחתית הציור — הם נראים מרוחקים, רצים ימינה (סמלית — אל העתיד), לעבר יעד בלתי נראה לעין. הצבאים בתחתית הציור, הנראים כאילו הם קרובים יותר אל הצופה, הגיעו כפי הנראה ליעדם; הם משוטטים בשלווה ואחד מהם מביט היישר אל הצופה. הילד, שהוא כנראה האמן, המופיע בציור בין שתי קבוצות הצבאים, נוכח כי על מנת לחיות על פי אידיאל האהבה, היופי וחיי ההגות, עליו בראש ובראשונה להרוס את הקיר הפנימי, זה שווילהלם רייך מכנה בשם שריון, קיר המוסכמות החברתיות החוסם את הדרך להגשמת השאיפות החיוניות ביותר.

ציור אחר (איור 61), דרמטי במיוחד, משקף את רתיעתו של קוקי מהחברה בת ימינו, השקועה כל כולה בטכנולוגיה ונתונה במירוץ קדחתני של צרכנות המביא להרס הערכים ההומניים והופך את האדם ליצור חד ממדי, אשר הרברט מרקוזה הזהיר מפניו. בפינה הימנית העליונה של הציור, באותיות דפוס שחורות, כתובה מלה אחת בודדת ומאיימת: VIENE (בא). בפינה השמאלית התחתונה נראית לימוזינה (אלגוריה מוצלחת לחברה הטכנולוגית) שדרסה צבי; גופתו כרותת הראש של הצבי הועפה אל גג המכונית ואילו הראש, שהוא הנפש, זרוק על הקרקע מאחור.

ציור נוסף (איור 62), דרמטי לא פחות, נושא עמו דווקא מסר אופטימי. משמאל — כלומר מן העבר, נראה סוס אפוקליפטי שחור המגיח לכיוון אדם שצוייר גם הוא בשחור. מימין, ולפיכך בעתיד, נראה אדם מצויר בצהוב המייצג את מודעות הזהב והוא מחזיק בידו גולגולת לבנה (החוכמה, במונחים אלגוריים). הוא צועד לעבר שני

מה שקוקי מעוניין להזכיר לנו, אף אם הינו עושה זאת באופן לא מודע, הוא את המשמעות האמיתית של המסר הזה.

ציורי הסדרה "מגילות המדבר" הם, לדעתי, שיא חשוב ביותר במהלך יצירתו האינטנסיבית של קוקי. ציורים אלה מתאפיינים בשינוי דרמטי בכל הקשור באור, במגוון הצבעים ובסגנון; הם אפופים במעין זוהר שמימי המיוחד את מדבר יהודה, שבו האור קורן בשפע אך לא מסנוור, הוא עז ורך בעת ובעונה אחת, שולט בכל אך גם כנוע. הגוונים מצויים בהרמוניה מלאה עם האיכות המיוחדת של הזוהר; הצבעים הכהים נעלמו וגוני הפסטל מרצדים בתשוקה פנימית כובשת. הסגנון, למרות ראשוניותו, אינו מצטמצם לממדיו המינימליסטיים: הדמויות והפרטים מוגדרים היטב ובאים לביטוי בצורה ברורה ומרשימה. כמה מן הסיבות שבגללן נטה קוקי למגע ציורי מינימליסטי נעלמו עם הזמן, וככל שגברה ההכרה שזכה לה היוצר, ההרמטיות של יצירתו גרמה פחות ופחות לבידודו.

הדימוי היחיד מאוצר דימוייו של קוקי שנותר בסדרה זו הוא הסימן של האמן, כלומר, הגולגולת. ההקשר שבו היא מופיעה כאן הוא מאלף ביותר. באחד הציורים שעדיין לא ניתנה לו כותרת (איור 57), מרחפת לה במרומי השמים גולגולת ענקית דמויית שמש וחמש דמויות אדם זעירות מטפסות על סולם היורד ממנה. האלגוריה כאן שקופה: עם מידה ראויה של מחויבות, מודעות הזהב נמצאת בהישג ידו של כל אדם. העובדה שגם השמים וגם הארץ צבועים בצבע חול זהוב מדגישה כי הזיווג הקדוש בין העיקרון הגברי לעיקרון הנשי היה מוצלח וביטל את הקוטביות הארכיטיפית.

בציור אחר (איור 58) ארבעה גברים, המופיעים ברצף דינמי, צבועים באדום (רמז לכך שהם הגיעו למעמד של homo major שסמלו אדום). הדמות הראשונה משמאל מתכופפת לעבר הקרקע ותופסת בידה גולגולת המונחת לרגליה, במאמץ להעמיס אותה על כתפה; הדמות השנייה והדמות השלישית מנסות לייצב גולגולת על בטן ודמות רביעית מצליחה בסופו של דבר להניח גולגולת על הכתף — סמל ליכולתה להעביר לאנשים אחרים את מה שהגולגולת מייצגת — את החוכמה המגולמת באבן החכמים.

מדבר יהודה משתייך לקטגוריית המדבריות המתונים, משום שבחורף יורדת בו כמות קטנה של גשם, דבר המאפשר למספר חיות בר להתרבות בו, אם כי כיום חלקן כבר נכחד מהאזור: צבאים, חמורי פרא, זאבים, שועלים, נמרים, צבועים ויענים. קוקי שיבץ בחלק מציורי הסדרה כמה מן החיות האלה. באחת העבודות (איור 59) נראה צבי ירוק גדול ממדים — התופס כמעט שני שלישים משטח התמונה — שראשו מוטה ברוך ובאהבה לעברו של ילד ישן, המכוסה בקפידה בשמיכה שצבעה כצבע השמים. אווירה פואטית דמויית חלום שורה על הציור. ייתכן שהצבי מופיע בחלומו של הילד, וייתכן גם שהצייר שאף להציג תמונה הנושאת אופי של מיתוס, ויש בה יסודות

וחזקה והוא הרגיש נינוח בדיוק כפי שחש באזור לה מארקה; בשני האתרים חש יראה
ופליאה. המדבר הוא מקום מתאים ביותר להגות ולהתבוננות, ולא במקרה כינו אותו
"ממלכת ההפשטה" (Levi, 1861, 223). ואם המקום עצמו היה כה הולם, הרי העיתוי
היה מוצלח לא פחות. קוקי ביקר בישראל כאשר יצירתו זכתה לתהילה רבה ולהערכה
גדולה בקרב מנהלי מוזיאונים, מבקרי אמנות, אספנים והקהל הרחב.

קוקי ניחן בתחושה עמוקה של המימד הטרנסצנדנטי של החיים. בדומה לכל הסמלים
הארכיטיפיים, גם המדבר מעביר מסרים דו משמעיים שהעסיקו את קוקי מאוד, באופן
ישיר או עקיף, ולפיכך השפיעו עליו השפעה עמוקה. המדבר מעורר בתודעתנו את
תחושת הבדידות, וכבר הוזכרה כאן בדידותו של האמן בכלל, וזו של קוקי בפרט.

המדבר מזוהה גם עם רוחניות טהורה וסגפנית. לכן, בני ישראל שיצאו מארץ מצרים
מבית עבדים לא היו יכולים לזכות בגאולה אלמלא הלכו ארבעים שנה במדבר,
במרחבי החול של סיני. ייחוס ערך רוחני למדבר משתקף בעקיפין גם מדבריו של יוסף
בן מתתיהו, המספר על אירוע בתקופתו שבו נביאי שקר "הובילו אותם אל המדבר,
כאילו עתיד שם ה' להראות להם נפלאות שיבשרו את שחרורם הקרוב" (**מלחמות
היהודים**, ספר ב', פרק י"ג, 259, עמ' 150, הוצאת ראובן מס, 1982, תרגם: שמואל חגי).
המשמעות הרוחנית הנעלה של המדבר משתקפת הן בתנ"ך והן בשפה העברית. וכך
ניבא הנביא הושע, שאלוהים, על מנת לגאול את עמו ישראל, יוליך אותו במדבר
וידבר על לבו: "לכן הנה אנכי מפתיה והולכתיה המדבר ודיברתי על לבה" (**הושע, ב',
16**). לאחר מכן מדגיש הנביא את המשמעות הרוחנית של המדבר ואומר "אני ידעתיך
במדבר בארץ תלאובות" (שם, י"ג, 5). לאור חשיבותו של המדבר במסורת היהודית אין
זה מפתיע כי קיימות כמה מלים שונות בתנ"ך המציינות אותו: מדבר, ערבה, ישימון,
חורבה, ציה, שממה.

המדבר, שמלכו הוא האריה, הוא תחום מלכותה הבלעדי של השמש. השמש והאריה
מייצגים את החוכמה האוראנית ומשום כך גם את מודעות הזהב; זהו קשר שגם
תורת הנסתר, המיתוסים והפולקלור הבחינו בו. כמיהתו של קוקי למודעות היא
תכונה מרכזית באישיותו, וכך אנו יכולים להיווכח כיצד מערכת האסוציאציות
הסמליות המתעוררות בו בהשפעת המדבר עונה על הצורך הרוחני שלו ברגע מסוים
במהלך חייו.

עצם פורמט המגילה בסדרה חדשה זו, ועצם המלה מגילה, מדגישים כי קוקי ייחס
לציורים חדשים אלה אופי טרנסצנדנטלי ורוחני בעל משמעות עמוקה במיוחד. מן
הראוי לזכור כי על פי הקבלה אנו עצמנו הננו המגילה, המסר ומקבלי המסר, בדיוק
כשם שהמגילה — ויהא זה התנ"ך, הקוראן, הוודות או האופאנישדות, או כל ספרות
מקודשת אחרת — היא אנו עצמנו. במלים אחרות, אם נצטט את אברהם השל, "אנו
השליחים ששכחו את המסר שהם נושאים", ואיני סבור שארחיק לכת אם אומר, כי

באימרתו המפורסמת של רמבו "אני מישהו אחר", ומומחש על ידי המושג האלכימי: "הדבר שהוא כפול". המעטפה סגורה משום שהאמן מודע היטב לקשיים הצפויים לו לפני שהמסר שלו יובן.

בפרסקו אחר בסדרה, S. Uno (איור 52), המעטפה מתפרצת מתוך לוע של הר געש עשן, המייצג את הסערה המתחוללת בנפשו של האמן; המעטפה נתפסת במעופה על ידי קוקי עצמו, מאחר שעל היד האוחזת בה מצוין הסימן המסמל אותו — הגולגולת. היד עוטה שרוול אדום, צבעו, כאמור, של השלב האחרון (iosis) בתהליך המוביל לאבן החכמים; האדום כאן מעיד כי האמן הגיע לשלב אחרון זה. בפרסקו אחר, I Uno (איור 53), נראית מעטפה ענקית על שתי רגליים המסומנת גם היא בגולגולת ועל כן מייצגת את קוקי; המעטפה עושה דרכה במהירות מהר געש כפול הנמצא משמאלה, לעבר הר געש כפול, הממוקם מימינה, ובמונחים פסיכולוגיים השמאל מייצג את העבר והימין את העתיד. הר הגעש הכפול מייצג את אישיותו הכפולה של קוקי, שהייתה בעבר ותהיה בעתיד נסערת בדיוק כפי שהיא בהווה. בציור פרסקו שכותרתו E (איור 54) המעטפה הלבנה הענקית מסומנת בגולגולת על רקע כהה. כאן קוקי נראה רוכב לאחור על חמור המגיח מן המעטפה ופונה שמאלה (לעבר), אבל מביט ימינה (לעתיד). החמור הוא סמל ארכיטיפי של בורות ושל דחפים אינסטינקטיביים, וניתן לראות אותו נוטש את המעטפה, כלומר את תוכנה, את המכתב שבתוכה, שעה שקוקי הצופה לעתיד רומז כי המסר שלו יובן רק אז.

בציור הפרסקו U (איור 55), שוב נראית ידו של קוקי המגיחה מתוך שרוול אדום ושולפת מתוך לוע הר הגעש את המעטפה עם המסר. הר הגעש ניצב במרכזו של נוף מדברי שגולגולות פזורות בו פה ושם, וכמה מהן נמצאות גם לרגלי ההר. עובדה זו מדגישה את בדידותו של האמן ואת קשייו בהשמעת המסר. לבסוף, בפרסקו המונומנטלי **מכתב נפלא, מכתב שנענה** (איור 56), אחד האחרונים בסדרה, קוקי מביע תקווה מסוימת: נראה כי המעטפה נפתחה והיא מונחת על גבי המכתב הנמצא מאחוריה, ודומה שמישהו כבר קרא אותו. יתר על כן, בציור זה, בניגוד לציור E, הרקע מאחורי המעטפה אינו כהה לחלוטין וכן היא מסומנת בענף קטן עם שני עלים מלבלבים המבצבצים ממנו — אלגוריה להתחדשות החיים שאמורה לחזק את המסר האופטימי. לבסוף, המעטפה האנכית הלבנה מונחת ליד גולגולת לבנה. הלבן מחזיר אותנו לשלב השני (albedo) של התהליך האלכימי, הרואה את לידתה של המודעות הבוקעת מתוך מצב חשוך לחלוטין (nigredo).

6. מגילות המדבר

קוקי עבד על סדרת הציורים החדשה, "מגילות המדבר", לאחר שהייתו בישראל, שבמהלכה ביקר מספר פעמים במדבר יהודה. קוקי אוהב את הים, ומשטחי החול רחבי הידיים במדבר הזכירו לו את מרחביו האינסופיים של הים. הזדהותו הייתה עמוקה

שתי עבודות נוספות על נייר מ-1995 — האחת **התעופף לדרכו** (איור 40) והשנייה **מסומן** (איור 41) — עוסקות באותו נושא מזווית שונה, ומרמזות על הנישואין בין שמים לארץ. ב**התעופף לדרכו**, ספר אחד מתעופף לעבר השמים ומותיר שובל אדום מאחוריו, ואילו ספר שני מוטל שותת דם מתחת לאדם כרות ראש היושב בראש ההר וידיו ריקות. על פי אריך נוימן אדם כרות ראש מייצג יצירה (121 ,1949 ,Neumann), והדם הוא סמל עתיק יומין של כוח החיים. ב**מסומן**, הבית הכפרי המוארך של חבל לה מארקה (המייצג, כאמור, את קוקי עצמו) תופס את מקומו של הספר: הבית הממוקם במרומי הרקיע מותיר אחריו שובל ארוך כפול של עשן שחור, ובבית שלמטה מתוארת דמות יושבת ולידה משטח של צבע אדום ביצתי. דמות נוספת היושבת בראש הגבעה קוראת בספר.

באותה שנה מופיעים במשמעות דומה אשכול הענבים, ההר והדמות היושבת המחזיקה בידיה ספר פתוח, גם בעבודות על נייר אחרות של האמן: **ענבים מוגנים** (איור 42), **ענבים מן השמים** (איור 43), **איש הכלב** (איור 44), **הנה בא החום** (איור 45, **רחוב הענבים** (איור 46), **ראש שמור** (איור 47).

בעבודות אחרות מקבוצה זו הספר קשור למרכיבים אחרים אך משמעותיים באותה מידה, כפי שניתן לראות בשלוש עבודות על נייר המציגות פעמון (שבמספר רב מאוד של מיתוסי בריאה צליליו קוסמוגוניים). הפעמון מופיע לראשונה בדפי הספר הפתוח שמחזיקה דמות היושבת בראש הר גבוה בציור **פעמונים לעיניים שיכורות** (איור 48) ובציור **חתכי שמש** (איור 49), שבו יושב הקורא בראש הר המפוצל אנכית לשניים וחמישה פעמונים תלויים על פני התהום המפרידה בין שני החצאים. בכל שלוש העבודות מופיע גם אשכול הענבים. לבסוף, במיתווה **תמיכתו של הקדוש** (איור 50 מופיע ספר ענק ועליו מונח פעמון. לפחות בדוגמה אחת נוספת, בציור **ספר העונות,** 1996, מודגש המסר המאיר של הספר על ידי נוכחותה של גולגולת.

5. המעטפה והמכתב

בעבודות רבות למדי של קוקי אפשר לראות מעטפה אחת או יותר. אין ספק שהיא מכילה את מכתבו של האמן המיועד לנו. הדבר מזכיר לי משפט בארמית מן התלמוד, שתרגומו לעברית הוא: חלום ללא פשר כאגרת שלא נקראה (**מסכת ברכות**, נ"ה, א'). החלום כאן הוא ללא ספק הציור שהאמן דוחק בנו לפרש. כל המעטפות הללו שייכות לסדרה "אנחנו עצבניים" — ציורי פרסקו מ-1996, וההקשר שבו אנו מוצאים אותן מבהיר הרבה.

באחד מפרסקאות הסדרה — **עלים של אהבה**, 1996 (איור 51), נראות ידיים שכל אחת מהן מחזיקה מכתב אהבה; הידיים מנסות להכניס את המכתב לתוך מעטפה סגורה. ארבע ידיים פירושן שני אנשים, ובכך רומז האמן על אישיותנו הכפולה, כפי שנרמז גם

משנת 1995 קשור נושא הספר בציוריו של קוקי עם סמל טעון באותה מידה, ההר. קוקי מתייחס ביראה אל נשגבות ההר, וכפי שכבר צוטט בתחילת המאמר, הוא אמר: "אינך יכול לתאר הר, אלא לסמן אותו. לסמן את ההר משמעו לחשוב על משקלו, על צורתו". באומרו משקל ההר ייתכן שכוונתו למשקל האסוציאציות המושגיות שלו, הנובעות מצורתו, מגובהו, מן המסה שלו ומאנכיותו. בעיקרו של דבר ההר נחשב לציר של העולם (axix mundi), ובתור שכזה יש נטייה בתרבויות שונות לייחס לו קדושה (ר' **תהילים**, ל"ו, 7: "...צדקתך כהררי אל...", ו**תהילים**, מ"ח, 2: "...עיר אלוהינו הר קדשו"). מאחר שההר מחבר שמים וארץ, הוא מהווה ביטוי גיאולוגי לאנדרוגינוס ומכאן גם לאחדות (לאינדיוויודואציה) המושגת עם השליטה באבן החכמים. הסימבוליזם של האלכימיה מאשר את התמזגותו של ההר עם אבן החכמים ומכאן גם עם מודעות הזהב, שכן ההר מייצג גם את ה-vas hermeticum, המזוהה עם אבן החכמים (Pernety, 1787, 235).

המשמעות המקודשת של ההר באה לביטוי פואטי בפרסקו מונומנטלי נפלא — **משקל אלוהי**, 1995 (איור 37). על רקע כתום מזהיר מזדקרת פסגתו הגבוהה והמבודדת של הר סגול, שעליה יושב אדם שקוע במחשבותיו מול ספר פתוח. מכל אחד משני העמודים שלפניו מושטות ידיו של איש עם סימני הצליבה. משמאל מצויר אשכול ענבים (סמל לחיים ופריון) שצורתו משחזרת את דיוקנו של ההר, אולם בהיפוך צורה. ההר מזכיר בצורתו את הר תבור הקדוש, שגם הוא הר בודד המתנשא בעמק. הסגול מבטא היטב את משמעותו הארכיטיפית של ההר. על פי יונג, "סגול הוא הצבע 'המיסטי' והוא מבטא את ה'מיסטיות' או את האיכות הפרדוקסלית של הארכיטיף באופן מובהק" (Jung, 1954, 44).

אנו נתקלים באותו דימוי בכמה עבודות נוספות של קוקי מ-1995. העבודה על נייר **גב הכבשה** (איור 38) הייתה יכולה להיות מיתווה לפרסקו הגדול **משקל אלוהי**. ההבדל הנושאי היחיד בין שתי היצירות הוא שבגב **הכבשה** אשכול הענבים מאוחד עם ההר, רמז לזיווג הקדוש (hierosgamos) בין העיקרון הגברי (המשולש הלבן המופנה כלפי מעלה) לבין העיקרון הנשי (המשולש השחור המופנה כלפי מטה), זיווג המביא לעולם את האנדרוגינוס ההרמטי. יתר על כן, כל אחד משני עמודיו הפתוחים של הספר מסומן על ידי ראש כבשה, ולבסוף, שישה ראשי כבשים בוקעים מצלע ההר. הכבשים, שבתקופות עתיקות סיפקו את מרבית צורכי החיים — חלב, בשר, עורות, צמר — מזוהות עם עושר במובן הרחב של המלה, כולל עושר רוחני, שכן הן משמשות לקורבן בפולחנים שונים. עבודה על נייר אחרת מאותה שנה, **יורד עם ענבים** (איור 39), מדגישה את הקונוטציה הפאלית של אשכול הענבים, ומכאן גם את משמעות הדימוי של האשכול וההר כזיווג קדוש המביא לעולם את מודעות הזהב. כאן אשכול הענבים חודר לתוך התהום המפרידה בין שתי צלעותיו של ההר, ואדם בתחתית ההר שקוע בקריאת ספר.

ואמנם, הזאב רואה בחשיכה את האור, ובמיתולוגיה היוונית זכה הזאב להגנתו של אפולו. מעובדה זו נגזרת שרשרת של אנלוגיות: כשם שהאור בוקע מן החשיכה, כך גם הזאב מגיח מחשכת היער, ואפולו נולד לאלה לטו כהת הגלימה (,Hesiod, *Theogony* 920, 406). לכן לא מפליא שהיער החשוך הקדוש סביב מקדש אפולו נקרא Lukaion, כלומר, תחומו של הזאב.

האקוויוולנטיות הסמלית בין אפולו לזאב באה לביטוי גם בספרות האלכימיה. כשם שאפולו מגלם את אורה של המודעות, השתמש האלכימאי בשמו של הזאב ככינוי למרקורייוס של החכמים (Pernety, 1787, 196). כמה ציורים של קוקי משנת 1996 מדגישים את העובדה שהזאב קשור בהפצת אור באמצעות שילובו עם נושא העין: **בביטחון** (איור 26), *Canto Cane* (משחק מילים: Canto הוא שיר ו-cane הוא כלב; איור 27); **מבט זועף** (איור 28).

מעניין לציין כי רעיון המיזוג בין הזאב להארה עלה גם בדעתו של קוקי, בעקבות אירועים שונים בחייו. למעשה, כפי שלוקה מרנצי ציין: "עדיין קיימים זאבי פרא במחוז אברוצו, הגובל בלה מארקה והממוקם בין אנקונה לרומא, אזור שקוקי עובר דרכו אינספור פעמים במסעותיו בין שתי הערים שבהן הוא מתגורר" (Marenzi, 1997, 16). מרנצי ממשיך לחפש את הכוחות שהניעו את קוקי להתעניין בזאב, והוא מזכיר את האגדה שנסכה בו את ההשראה לציור **הזאב של גוביו וקורטונה**, 1997-1996 (איור 29), שבו שוב קשורים יחד כף רגל וזאב: "על פי האגדה איימו שני זאבים על הערים גוביו וקורטונה. אין אנו יודעים בבירור אם היו אלה זאבים מטפוריים או אמיתיים, אולם פרנציסקוס הקדוש יצא אל הגבעות כדי לשוחח עם כל אחד מהם. הוא פנה אליהם בכינוי 'אחי הזאב', ובתמורה למזון שנתנו להם אנשי הכפר, הם חדלו לתקוף אותם ואת בעלי החיים שברשותם. הזאבים נכנעו בפני הנועם וההארה הרוחנית של פרנציסקוס הקדוש, ואין ספק שלהארה זו יש השפעה רבה על קוקי" (שם). כמה ציורים נוספים של קוקי מ-1997 מבטאים את הקשר בין דימויי הזאב לבין דימויי הרגל, ביניהם: **אתגר** (איור 30), **מלא חימה** (איור 31), **היסוס** (איור 32), **אכזר** (איור 33). לעתים הזאב קשור גם לגולגולת, כמו **באיתך** (איור 34) ו**בחסר הגנה** (איור 35).

בציורים מ-1997 החלו להופיע צירופים של זאבים, ספרים, ועיניים. הציור **לצייית**, 1997 (איור 36), מלמד על הסוף הטוב של האגדה הנ"ל, ובעת ובעונה אחת נותן תוקף למשמעות הצירוף זאב/ספר בהקשר הכולל של יצירת קוקי. בציור זה אנו פוגשים שוב את הספר הפתוח הכהה המוצב הפעם על רקע סגול בהיר. על העמוד השמאלי כתובה המלה Gubbio ועל העמוד הימני רשום שמה של העיר השנייה Cortona. מבסיסו האמצעי של כל עמוד מגיח ראשו של זאב המזוהה משום כך עם הספר עצמו, כלומר, עם דעת, ולכן הוא מעורר את המשמעות הארכיטיפית שרואה את הזאב כסמל של אור. שמו של הציור מאשר את הפרשנות הזאת: הזאבים באגדה אינם מסוכנים עוד, הם ציתו לפקודותיו של פרנציסקוס הקדוש, לאחר שזכו להארה בעקבות דבריו.

הספרות של התוצאה הוא תמיד תשע (9 = 4 + 5; 45 = 5 x 9). לבסוף, בהיותו המספר האחרון בסדרה, הוא מבשר את המעבר למדרגה חדשה, לידה מחדש או שינוי צורה.

שמו של הציור **ריקוד האור** מתאים מאוד משום שבראש ובראשונה, בדומה לריקוד, הוא מבטא מה שמילים בלבד אינן מסוגלות לומר. הריקוד, כמו הציור, הוא צורה טרנסצנדנטלית של שפה. הריקוד מבטא גם את הדינמיקה של התהליך היצירתי, כמו בריקוד Tandava הקוסמוגוני של אל הריקוד ההינדי, שיווה נאטאראג׳ה. הריקוד מציין גם את האיחוד עם האל, כפי שסופר על דוד המלך שהיה "מכרכר בכל עוז לפני יהוה" בנושאו את ארון הברית (**שמואל ב׳, ו׳, 14**). הריקוד הוא גם ביטוי ליצר החיים ולאחדות הגוף והרוח.

בציור **אור בין שמים לארץ** (איור 22), על אדמה שחורה ועל רקע של שמים צהובים, נראה קיר אדום ושחור המפוצל לשניים באמצעות עין אנכית המקובעת בין שניהם. רגל מוצבת בתחתיתו של כל אחד מחלקי הקיר. שמו של הציור מרמז על ערכה המנהיר והקוגניטיבי של העין, המעורר בנו מודעות למבנה הנפשי האנדרוגיני שלנו: כאמור, השמים מייצגים את העיקרון האוראני הגברי והארץ את העיקרון הנשי. גם הארכיטקטורה של הציור ממחישה בצורה מושלמת את תפקידה האלגורי של העין. כאן היא בעצם מאחדת, ולא מפרידה, בין הקיר השמאלי (הבנוי כיתד זכרית בולטת) לבין הקיר הימני, שהקונוטציה הנקבית שלו מודגשת על ידי המבנה השטוח והקולט שלו, ועל ידי כך שבמרכזו ממוקמת עין דמוית ואגינה.

משחק המלים המשמעותי בשמו של אחד הציורים האחרונים בסדרה "קרוב יותר לאור" — **לרגלי האור** (איור 23), מדגיש שוב את הקשר שבין העין והאור לבין הרגל וכף הרגל.

4. הזאב והספר

קשר נוסף משמעותי ביותר הוא זה שבין הרגל לספר, שאפשר לראותו בציורים **העץ של מונדריאן**, 1996 (איור 24), ו**אור**, 1997 (איור 25). ציורים אלה מעשירים את האיקונוגרפיה של קוקי בשני דימויים התורמים להרחבת הטווח האפיסטמולוגי שלו. **אור** הוא ציור רב דרמטי רב עוצמה ומצויר בו על רקע סגול כהה ספר פתוח שחור. על העמוד השמאלי כתובה באותיות לבנות זוהרות מלה אחת: Luce (אור), שכתמים של אור פורצים ממנה. על העמוד הימני צועדת לה כף רגל לבנה זוהרת. מן הפינה הימנית

התחתונה של הספר מבצבץ ראשו של זאב כחול לבן שמתחתיו ניתן להבחין בראשו של זאב כחול כהה, הממוקם מעל לראשו של זאב לבן.

לא ניתן לדמיין ציור עז יותר שימחיש את האימרה הלטינית "האור בוקע מן החשיכה" (שאנו פוגשים בה גם בציור **שחר העץ**), ואין כמו הזאב לתת ביטוי לאל בצורת חיה.

קשר משמעותי לא פחות, הבא לביטוי הן בציורים על בד והן בציורי הפרסקו מאותה תקופה, הוא זה שבין העין לרגל ו/או בין העין לכף הרגל. לוקה מרנצי ציין כי התעניינותו הגדולה של קוקי במוטיב הרגל קשורה ליצירתו של קראוואג'ו **צליבתו של פטרוס הקדוש** הנמצאת בסנטה מריה דל פופולו ברומא. קוקי מכנה את קראוואג'ו "הצייר של הרגליים המלוכלכות", והוא "התרשם עמוקות כשראה את הציור לראשונה, לא רק משום שהוא היווה פריצת דרך בהיסטוריה של האמנות ולימד על הכמורה שהזמינה יצירה כזאת, אלא גם משום שזה היה מעשה נועז של אמן צעיר" (Marenzi, 1997, 4). כף הרגל מייצגת חיים, נשגבות והתקדמות לעבר מדרגה רוחנית גבוהה יותר. בנוסף לכך, עקבותיה של כף הרגל (vestigia pedis) מהווים סמל כמעט אוניברסלי של חיפוש רוחני (סובלימציה של תפקיד העקבות בציד חיות). עובדה זו יכולה להסביר מושגים אחרים הקשורים לכף הרגל, והנפוצים לא פחות, שבהם היא מייצגת את קרני השמש (כמו למשל בסמל הברכה היהודי העתיק — צלב הקרס), או אף באופן ישיר יותר, את הנפש. וכך, על פי פול דיל, כף הרגל מסמלת לא רק את הנפש אלא גם את עוצמתה (Diel, 1952, 150, 153). כל התכונות הללו משתלבות עם הסמליות של העין על מנת להעשיר את ערכה הסמלי.

בכותרתו של ציור קטן על בד מאותה תקופה, **רגל דמיונית** (איור 19), יש הד לשאיפתו של רמבו (שגם קוקי שותף לה) להפוך לחוזה. גם כאן הצבעים השולטים הם אדום (לרגל) ושחור. בשאר הציורים על בד מ-1996 או משנה אחר כך, האדום מפנה את מקומו לצהוב, דבר המציין כי סוף סוף הועָנקה בינת הזהב של האלכימאי לכף הרגל (כלומר, לקוקי: שהוא חלק, אולם בדומה לאיבר המין הזכרי, החלק מייצג את המכלול). דוגמה טובה לכך היא העבודה **רגל אחת בלבד** (איור 20), שבה ניצבת כף רגל צהובה לבדה ליד עין גדולה, על רקע שחור.

השמות, הצבעים והנושאים של כמה מציורי הפרסקו בסדרה "קרוב יותר לאור", מאפשרים לראות בדרך חדשה את ההקשרים הסמליים שבסדרה. למשל, בציור **ריקוד האור** (איור 21), נראית על רקע אדום מונוכרומי קבוצה של תשע עיניים שחורות ולבנות פקוחות לרווחה, ה"מהלכות" על שלוש רגליים כתומות ושחורות. התואם בין הרגליים לעיניים מודגש לא רק באמצעות הערכים הסמליים המרובים והמשלימים של המספרים שלוש ותשע, אלא גם על ידי העובדה שהמספר שלוש הוא השורש הריבועי של תשע. המספר שלוש הוא התוצאה של חיבור המספר שתיים (העיקרון הנשי) ואחד (העיקרון הגברי). לכן הוא מייצג את האנדרוגינוס ההרמטי באלכימיה, ה-filius philosophorum, שהוא הביטוי האנתרופומורפי לאבן החכמים. הוא מייצג את העיקרון היצירתי ואת השגת האינדיווידואציה (במובן היונגיאני). גם המספר תשע מייצג לא רק את התהליך היצירתי (תשעה חודשי ההריון) אלא גם את האמת. וזאת משום שבגימטריה של הקבלה, כאשר המספר תשע מוכפל בכל מספר אחר סכום

לאוקיאנוס במיתולוגיה היהודית: "הוא אוצר בתוכו את זרעי כל הניגודים הנאבקים זה בזה באנרגיות הקיימות ביסודן של כל המחלוקות הפועלות יחדיו... האוקיאנוס ממלא את תפקיד התודעה האוניברסלית" (Zimmer, 1946, 192).

3. העין, הרגל וכף הרגל

האמנות קשורה לרמת מודעות גבוהה, ואילו הפעילות האמנותית על כל ביטוייה — המילוליים, המוזיקליים, החזותיים או המושגיים — היא אמצעי של דעת ומקור מחולל רגשות ליוצר ולקהלו. קוקי מוצא עניין במושגיו של ארתור רמבו על החוזה-משורר, היכול "להגיע אל הבלתי נודע" (Rimbaud, 1871, 303). בשנת 1996 יצר קוקי מספר ציורים על בד המתמקדים בנושא העין, שהייתה גם נושא של סדרה מאותה שנה, שכבר הזכרנוה, "קרוב יותר לאור"; הסדרה כוללת 33 ציורי פרסקו על פנים, ששוכפלו ל-33 קולאז׳ים בגודל זהה.

ההקשר שבו מופיעה העין ביצירות אלה והקשר בינה לבין מרכיבים אחרים, משמעותיים באותה מידה, מעידים כי קוקי עוסק באופן בלתי פוסק במה שנכתב באותיות זהב על גבי הקיר של אולם הכניסה למקדש אפולו בדלפי: "דע את עצמך".

צמאון הדעת של קוקי וכמיהתו להבין את עצמו אינם תולדה של מגמה נרקיסיסטית בלבד. כצייר, שאיפתו המרכזית היא גם להכיר את העולם הסובב אותו על מנת לתת לו ביטוי טוב יותר ביצירתו. ניתן לומר כי מוטיב העין תמיד נוכח בציוריו ובשיריו כמרכיב המגלם בצורה ממצה את שאיפתו של רמבו ואת אימרתו של אפולו. אין לשכוח כי במקור הופיע אפולו כאל האור, ותאריו פֶבּוס וליקיוס מציגים אותו כקורן אור ומעניק חיים.

בקצרה, אנו חוזרים למשוואה: אור / מודעות / אבן החכמים / חיי נצח. באבן החכמים גלום הרעיון שבינת הזהב מביאה לגילויי המבנה הנפשי האנדרוגיני של האדם. ואנדרוגיניות היא סגולתה של האלוהות בת האלמוות, ושני אלה מתממשים בהתמזגותם עם המציאות הטרנסצנדנטית. לאמן קל יותר להרהר באלמוות משום שהוא ימשיך לחיות באמצעות יצירותיו. העין — כלי עבודתו הראשון במעלה של האמן, מזוהה, כאמור, עם השכל. הדבר רלוונטי מאוד כאן, וכמוהו העובדה שלעתים קרובות מוזכר אלוהים בתנ"ך כבעל עיניים מרובות: "שבעה אלה עיני יהוה" (**זכריה**, ד', 10).

בציורים מ-1996 רווח הזיווג המשמעותי בין העין לבין ראש אדום; כך **בראש**, וב**הבט במנוחה** (איור 17). ב**ראש** השתמש האמן בשני הצבעים הקלסיים המציינים את השלב הראשון והשלב האחרון של התהליך האלכימי: אדום לראש וירוק כהה או שחור לרקע, ושתי שורות בנות שלוש עיניים כל אחת, ממלאות את הפינה העליונה של הציור. ב**הבט במנוחה** האמן משתמש באותו שילוב צבעים, וגם כאן ממלאות שתי שורות, שבכל אחת מהן שתי עיניים, את הפינה הימנית התחתונה של הציור.

עובדה זו מסבירה מדוע ציית קוקי לדחף הפנימי שלו לחזור על דימויי הגולגולת ארבע פעמים, בפרט משום שחש צורך לקשור סמל זה למרכיב אחר בכל פעם, על מנת להגדיר טוב יותר את התבניות הרעיוניות המרובות. וכך, כפי שכבר צוין קודם, הקשר בין הגולגולת לספר מצביע על התמזגותה של הגולגולת עם מודעות הזהב, והקשר עם המרכיבים האופייניים של נוף ילדותו של קוקי (האורנים או הבתים הנמוכים) מרמז על הזדהותו עם מקום מולדתו, ולכן, עם הגולגולת.

הקונוטציה החיובית של הגולגולת זוכה לאישור ולחיזוק בהיותה ניצבת על רגל. הסמליות הארכיטיפית של הרגל נובעת מן העובדה שהרגל אחראית לזקיפות הקומה שלנו המפרידה בין האדם לבין שאר היונקים. סמליות זו מופיעה בדרכי חשיבה רבות. לשתיים מהן יש נגיעה מיוחדת לענייננו: כתב החרטומים והסמליות של תורת הקבלה. אשר לכתב החרטומים, משמעות הסימן דמויי הרגל מבטאת עלייה והתקדמות לעבר מדרגה רוחנית גבוהה יותר (190 ,69 ,59 ,1931 ,Enel). בתנ"ך הרגל מסמלת חיים, כוח וגבריות, בדומה לאיבר המין הזכרי. ניתן להסיק זאת מסיפור רות ובועז, שבו גילויי רגלו של בועז מרמז על מגע מיני (**מגילת רות**, ג', 3, 5, 7-8). הלך המחשבה של הקבלה מעניק לרגל תכונות נוספות: הספירה נצח, הקשורה באופן סמלי לרגל ימין, מציינת ניצחון ויכולת הישרדות, והספירה הוד, הקשורה ברגל שמאל, מציינת נשגבות.

הגולגולת קשורה לעתים קרובות גם עם עץ, כגון בציור הפרסקו **לא יורד גשם על הווזוב**, 1996 (איור 15). הערתו של קוקי, שכבר הזכרנוה, כי הגולגלות הן התפוחים שלו, מסייעים להבין מדוע בפרסקו זה נולדות שתי גולגלות מתוך ענף של עץ אורן, ובכך זוכה האורן למעמד דומה לזה של עץ הדעת בגן העדן. הצבע הצהוב המשוח בנדיבות על פני חלקו התחתון של הגזע מוכיח זאת. זהו הצבע, כאמור, של מודעות הזהב.

לעץ כסמל יש משמעויות רבות ומגוונות. ביצירתו של קוקי העץ מייצג בראש ובראשונה את האנדרוגינוס הקדמון, וזאת לאור תפקידו כציר העולם (axis mundi) המחבר בין שמים לארץ, כלומר, קושר בין העיקרון הנשי הארצי (האדמה), לבין העיקרון האוראני הגברי (השמים). העץ הוא לפיכך הארכיטיפ של האנדרוגינוס האלכימי, הרביס, res-bis (הדבר שהוא כפול), שהוא הביטוי האנתרופומורפי של אבן החכמים המוגלמת בתוכה את מודעות הזהב. הקשר בין העץ לבין החוכמה והאנדרוגיניות (התכונה הראשונה היא תולדה של השנייה) הוא קשר שכיח ביותר, והוא מופיע הן בתנ"ך, בסיפור עץ הדעת, והן בבודהיזם, שבו העץ הוא סמל של בגרות פסיכולוגית — במובן היונגיאני, סמל האינדיווידואציה.

שתי יצירות נוספות של קוקי מרמזות על הקשר שבין הגולגולת לאדמה ובין הגולגולת לים: הציור המעודן **ללא כותרת**, 1989 (איור 16), והציור המונומנטלי הדרמטי **ציור המרחף על פני הים**, 1983 (איור 18). האחרון מזכיר מאוד את המשמעות שיש

הגולגולת בפינה השמאלית התחתונה מבטאת את הרעיון בצורה גלויה אף יותר. היא ניצבת ליד גרם מדרגות, שהוא אלגוריה של עלייה למדרגה רוחנית גבוהה יותר, ומתוכה צומח העץ (עץ החיים), הנזכר בשם הציור. הדימוי דומה באורח מפתיע לציור המלווה כתב יד אנונימי מן המאה ה-14 (Ms. Ashburnham, 1166, f. 17, Biblioteca Medicea Laurenziana, Florence), ובו צומח מתוך ראשה של חווה. ידה הימנית מכסה את ערוותה, ואילו ידה השמאלית מצביעה על גולגולת המונחת על תיבה קטנה לצדה. הערתו של יונג על ציור זה היא שהיא שחווה, כנציגת הדעת או כנציגת החוכמה, "מפיקה מתוך ראשה את התוכן האינטלקטואלי של הציור" (Jung, 1946, 303). בכיתוב שמתחת לציור נאמר כי "אין דור ללא שחיתות ואין חיים ללא מוות משום שהחשיכה [!nigredo] קודמת לאור".

קונוטציה זו של הגולגולת כמשקפת את החיים מוצגת באופן פרדיגמטי בכמה ציורים נוספים, כגון **חיים**, 1998 (איור 10), שבו גולגולת אדומה מונפת בידי אגרוף שכוחו ניכר. ברור באותה מידה הוא הציור המרשים **מלאכת המחשבת הגדולה של הארץ**, 1983 (איור 11), שבו קשורה הגולגולת לאמא אדמה נוסכת החיים (tellus mater). שני ציורים מרשימים נוספים משנת 1983, שניהם נפלאים ומרגשים ביותר, הם **אנחת הגל** (איור 12) וזה **קורה לפסנתרים עם שלהבת שחורה** (איור 13). בשני הציורים הגולגולת קשורה לים מחולל החיים. בשניהם מרמזים פרטים נוספים על המימד המאיר של הגולגולת. וכך, ב**אנחת הגל** הגל הענק הפורץ מתוך הרקע השחור (nigredo) הוא בצבע אדום עז (iosis), ובציור השני מתפרצות להבות אדומות מן הפסנתר, גם כן על רקע שחור.

הקשר בין הספר לראש חוזר ונשנה — באותה משמעות קורנת אור ואולי אף מועצמת, במספר רב של עבודות, כגון הפרסקו S. Due, 1996 (איור 14), מן הסדרה "Simm nervusi": ארבע גולגולות שכל אחת מהן ניצבת על רגל אחת, מוצגות על רקע אדום. על מצחן של שלוש מהן (לפי האמונה העממית המצח משקף את השכל) מצויר ספר פתוח, הקשור במקרה אחד לאותם בתים נמוכים ומוארכים המאפיינים את אזור לה מארקה, מחוז הולדתו של קוקי, ובמקרה אחר לעץ אורן הגדל מתוך העמוד הימני של הספר, ואף הוא מייצג את מחוז הולדתו. גולגולת קטנה נוספת מעטרת את העמוד השמאלי של הספר. שתי הגולגולות האחרות קשורות שוב לבית, וארובה של אחת מהן פולטת עשן המורכב מארבע גולגולות זעירות.

עם זאת, קוקי, כאמור, לא מודע למשמעויות התת הכרתיות של הדימויים שבהן הוא משתמש ביצירותיו. האמן שאב את סמליו מתוך מה שיונג כינה בשם "אוצר הסמלים האמיתי" (Jung, 1955-1956, xviii), שאלפי שנים של חוויות פיזיות ורגשיות הטמינוהו בנפש האדם. יתר על כן, לפני שנפנה למשמעות העמוקה יותר של מרכיביו השונים של ציור זה, הבה נזכור כי אותו דימוי חוזר על עצמו שוב ושוב הוא תהליך נפשי טיפוסי בלתי מודע, השואף להדגיש ולהעצים את ערכו הסמלי של הדימוי.

כאן הוא קשור לספר ומוליך לאותן משמעויות. כך הדבר גם בהתייחס לציור **ספר העונות**, 1996 (איור 6).

בין ציורים רבים אחרים המציגים ראש כרות אזכיר כמה מן המובהקים ביותר. למשל, ציורי הפרסקו של הסדרה "קרוב יותר לאור". בציור **מראה אור**, 1996 (איור 4), רואים מלאך צהוב המאיר את מצחו של ראש הניצב על רקע שחור. שילובם של שלושת הפרטים הללו ברור ביותר: מלאכים, לפי התפיסה הפסאודו-דיוניסית, זוכים להארה קדמונית מאלוהים ונושאים עמם את החוכמה. עובדה זו מודגשת בפרסקו שלפנינו באמצעות הצבע המוזהב — רמז למודעות הזהב. ובנוסף לכל אלה, הרקע לראש הוא שחור, שהוא צבעו של השלב הראשון (nigredo) של הפעילויות האלכימיות המובילות להשגת אבן החכמים.

בציור **הסתכלות במחשבה**, 1996 (איור 5), נראים פנים הצבועים בצבעו של השלב הראשון של התהליך האלכימי (שחור/nigredo) ופנים נוספים הצבועים בצבעו של השלב האחרון (אדום/iosis). אותו קשר בין הצבעים אפשר למצוא גם בציור הקטן האדום **ראש**, 1996 (איור 7), שבו ראש מוצג על רקע שחור ומעליו שתי שורות של עיניים, שש בכל שורה. משמעותו של הקשר בין הצבעים מועצמת על ידי מוטיב העין, המייצג כמעט באופן אוניברסלי את השכל. משמעות זו מופיעה גם בכתב החרטומים, שבו הסימן דמוי העין, wazda, משמעו "זה המזין את השכל האנושי". יתר על כן, העין מסמלת את היצור החי ואת הכוח היצירתי של המלה (Enel, 1931, 83-84, 298).

קוקי, שהוא גם משורר, הבין היטב כי השירה היא מכשיר של דעת, והוא הביע את השקפתו זו בציור היפה ורב העוצמה **משורר**, 1995 (איור 8). בציור **משורר** רשומות אותיות רישוויות היוצרות את המלה Poeta. הדבר המשמעותי ביותר הוא שבאות השנייה, שהיא גם סמל ארכיטיפי של אחדות ושלמות (בהיותה גרסה תמציתית של האורובורוס — הנחש הנושך את זנבו) ושל אור ההתגלות, אנו מוצאים פנים צהובים של אשה ופנים צהובים של גבר. זוהי אחת הפעמים הבודדות ביצירתו של קוקי שבהן מופיע צמד כזה. לעומת זאת, בגלל שם הציור ומשמעותו ברורה הדגשתו של קוקי כי את המסע לעבר מודעות הזהב אין עורכים ביחידות; אפשר להשיג את המטרה הנכספת רק בתמיכה ובעידוד של בן או בת זוג.

הציורים שבהם הגולגולת ממלאת תפקיד משמעותי רבים עוד יותר מאלה עם דימוי הראש. נתעכב על כמה מן הבולטים שבהם, ובראש ובראשונה על אלה הקושרים בין הגולגולת לחיים. הציור **שחר העץ**, 1996 (איור 9), הוא אחד הציורים הברורים ביותר מבחינה זו. על רקע שחור אחיד נראית גולגולת בפינה הימנית העליונה, ושני ענפים קטנים, שעליהם מלבלבים צומחים מתוכם, מבצבצים מבעד לחללי הפה והנחיריים של הגולגולת. העלה מייצג חיים והוא אחד משמונת הסמלים השכיחים ביותר בסימבוליזם הסיני, שבו הם מהווים אלגוריה לאושר (Beaumont, 1949).

בשום אופן לא ניתן לתארו כגיהנום. הוא דבר טבעי. בנאפולי, תוך כדי קניות יומיומיות, הנשים ניגשות לבית הקברות לשוחח עם גולגולות. בשבילן אלה פעילויות של שגרה. אין שום דבר דרמטי בכך. סזאן נהג לצייר תפוחים. הגולגולות הן התפוחים שלי" (Cucchi, 1989, 140).

ניתוח אטימולוגי של המלה גולגולת (teschio/testa) מאשר לא רק את ערכה הארכיטיפי בגירוש כוחות הרע, אלא גם — ולכך יש חשיבות מיוחדת בהתייחס לקוקי — את ממדיה הקוגניטיביים ואת הממד הבראשיתי שלה. ולכן הצביע תאס-תיינמן על הקשר בין ה-testa (גולגולת) בלטינית לבין ה-cupa (גיגית, חבית או כלי קיבול לנוזלים). וכך, המלה cupa התפתחה למלה הלטינית המאוחרת cuppa, למלה האנגלית cup (גביע או ספל) ולמלה הגרמנית Kopf (ראש)" (Thass-Thienemann, XI, 1967, 253). לאחר מכן הפכה המלה הלטינית testa (ראש, אבל גם כלי חרס או כד) למלה הצרפתית tête, ראש, עם אותן המשמעויות. המלה הנורבגית העתיקה hverna היא "כלי בישול", המלה הגותית hwairnei והמלה הגרמנית-דרומית העתיקה hwer, פירושן "ראש". אותו קשר ניתן למצוא בשפות הסלאוויות ובסנסקריט (kapala), גביע, קערה וגולגולת" (שם, 254).

תאס-תיינמן מביא דוגמאות נוספות לקשר בין הגולגולת לגביע: בגרמנית Schale (ספל, גביע) ו-Schädel (גולגולת), בשוודית skall (קערה, גביע, ספל), ו-skalle (גולגולת) (שם, 254). בטיבט, וגם בתרבויות רבות אחרות, "גביע הגולגולת" משמש כגביע פולחני.

מן הקשר הסמנטי הזה ראש / גולגולת / כלי קיבול, קצרה הדרך לקשר שבין ראש / כלי קיבול לבין ראש / כלי קיבול אלכימי / בינת הזהב (דהיינו, אבן החכמים). יונג עוזר לנו לקבל זאת בציינו: כי "הראש או הגולגולת (testa capitis) שימשו באלכימיה הסאבאגאנית (Sabagan) ככלי של טרנספורמציה" (Jung, 1955-1956, 513). במסורת האלכימית, "כלי הטרנספורמציה" (vas hermeticum) מזוהה עם תוכנו, אבן החכמים המעניקה את בינת הזהב.

ההקשר שבו אנו מוצאים את הראש והגולגולת בעבודותיו של קוקי מאשר את מה שנאמר זה עתה ביחס לערכיהם הסמליים. אחד האישורים המרגשים ביותר לזיהוי שבין הראש לבין מודעות הזהב מופיע בציור רחב הממדים **מבט של ציור פצוע, 1983** (איור 2). בעמוד הימני של ספר פתוח בכריכה אדומה נראים פנים המתפרסים על פני כל העמוד, ומן הפה פורץ הבזק של אור אדום. הדימוי ברור ביותר. הצבע הדומיננטי, על כל גווניו, הוא אדום, שהוא גם צבעו של השלב האחרון (iosis/אדום) בתהליך האלכימי המוביל להשגת מודעות הזהב.

הספר הוא סמל ברור של חוכמה ודעת, והעובדה שהוא אדום ופתוח פירושה שתוכנו הובן, במקרה שלפנינו על ידי הראש המצויר בעמוד הימני; הראש המבחין במסר מסומן באמצעות הדימוי הארכיטיפי הפורץ מפיו: הבזק האור האדום. בציור **תירבות האור**, 1961 (איור 3), שגם שמו הולם מאוד את תוכנו, מוצב הראש על רקע אדום, וגם

אפשר להזכיר דוגמאות אינספור מן המיתולוגיה, המציגות את ההתמזגות בין הראש לבין איבר המין הזכרי. מקרה אופייני הוא זה של האל ההינדי שיווה המיוצג לעתים קרובות בצורת לינגאם (איבר המין הזכרי), שבו הראש והפאלוס התמזגו לדימוי אחד (86-90 ,1980 ,Schwarz). אם נעבור מהודו לסין נפגוש באל Fuku-Roku-Ju, אחד משבעת האלים הסיניים בני האלמוות, המיוצג בפסלים כבעל ראש מוארך דמוי פאלוס. במצרים הדבר נכון גם ביחס לאל הגדול מין (Min), האל המקומי של קופטוס (Koptos), שגם הוא מיוצג בצורת ראש דמוי פאלוס, או מתואר בתנוחת ישיבה ופאלוס ענק עובר דרך ראשו.

ובנוסף לכך, לתת מודע הקולקטיבי הבא לביטויו בשפה ובמיתוס, הראש הוא משכן היצירה, הן בתחום האינטלקטואלי והן בתחום הפריון, זיווג המשתקף היטב בפילוסופיה של אורפאוס בביטויו logos spermatikos (מלה-זרע). ביטוי זה הוביל את האלכימאים היוונים להאמין שהמוח אקוויוולנטי לאבן החכמים, ואכן הם כינו את אבן החכמים בשם lithos enkephalos (אבן-מוח) או lithos ou lithos (האבן שאינה אבן: המוח). המושג הנרמז בביטוי logos spermatikos מהדהד גם בדברים הבאים הלקוחים מתוך הספרות הטנטרית: "השפה התחתונה היא הפאלוס, והעליונה היא הפות, ומתוך הזדווגותן באה לעולם המלה" (מצוטט מן הזיכרון).

הזהות בין הפאלוס לבין הראש מרמזת על המימד הראשיתי של התהליך הקוגניטיבי. מימד זה בא לביטוי גם על ידי השורש האטימולוגי המשותף של המלים cerebral (קשור במוח) ו-Ceres — אלת השדות ותנובתם בתרבות הרומית. קרס, בדומה למקבילתה היוונית האלה דמטר, הייתה אמא אדמה; בכך היא מתקשרת לא רק לעיקרון היצירתי הנקבי המזוהה עם הארציות אלא גם לאדמה. מאחר שהאדמה היא גוף כדורי (corpus rotundum), אנו, חוזרים, אם כי בעקיפין, לזהות שבין הראש לבין הפאלוס / אבן החכמים / בינת הזהב.

הגולגולת נחשבת כמעט באופן אוניברסלי לבעלת ערך מיוחד בגירוש כוחות הרע, אולם, בדומה לראש, היא גם משתלבת עם אבן החכמים. קונוטציה זו של הגולגולת כמסייעת בגירוש כוחות הרע מועצמת עוד יותר אצל קוקי, משום שבשבילו היא יישות חיה, היא מזוהה עם ארץ הולדתו, ומכאן גם עם עצם קיומו, שהריהו מזהה את עצמו עם אזור לה מארקה. קוקי רואה את הגולגולת לא כתזכורת דרמטית לגורל האנושי המשותף, אלא כחפץ מוכר האוצר בתוכו זכרונות חיוביים ונעימים מחיי היומיום של הקהילה. לכן הוא אומר: "בית הקברות הוא חלק מן הנוף שלי; הוא אחד הדברים שאני מכיר יותר מכול. תמיד חייתי בשטחי הפקר קטנים שבהם היה בית הקברות הדבר החשוב ביותר. לעתים קרובות אפשר למצוא גולגולות באזורים הכפריים בסביבה. מדובר בדימוי, לא בנושא. לדימוי הזה יש קשר מוסרי ורוחני חזק מאוד עם כל מה שסובב אותי. בית הקברות בכפר דומה ללב פועם המאחד באופן סמלי את כל הקהילה. בית הקברות שלי חי. הכול מחובר אליו. הוא משכנם של השדים, אולם

2. הראש והגולגולת

אם נחזור לערכים המטמורפיים והרב משמעיים של שבעת הדימויים שנזכרו לעיל,
ניווכח כי הראש והגולגולת — שהם כפי הנראה הרווחים ביותר בקומפוזיציות של
קוקי — יכולים לייצג את הצייר עצמו, או את הגבעות של ארץ הולדתו שאיתן הוא
מזדהה, או — ייצוג משמעותי עוד יותר — את בינת הזהב (aura apprehensio),
המגולמת באבן החכמים. הבה נבחן מדוע וכיצד.

בציוריו של קוקי הראש תמיד כרות. במסורות האזוטריות והאלכימיות הראש
הכרות מייצג את מושג הסדר בתהליך היצירה, בניגוד לכאוס. אריך ניומן סבור כי:
"קטיעת איברים — נושא המופיע באלכימיה — היא המצב המאפיין את היצירה"
(Neumann, 1949, 121). והרברט קון מציין כי "כריתת ראש של מתים בתקופות
הפרה-היסטוריות ביטאה את תגליתו של האדם ביחס לעצמאותו של העיקרון
הרוחני, השוכן בראש, בניגוד לעיקרון הוויטלי, המיוצג על ידי הגוף בכללותו"
(Kuhn, 1958, 141). בנוסף לכך, הראש, בהיותו כדורי, הוא סמל של אחדות ושלמות
(במונחים יונגיאניים זוהי האינדיווידואציה, כלומר, הפיכה ליישות אחת, בלתי
מחולקת, כפי שאנו רואים בשורש האטימולוגי של המלה in-dividuus). סמליות
ארכיטיפית זו מופיעה בהתמדה וכמעט באופן אוניברסלי, הן בכתב החרטומים
והן באלכימיה (המעניקה למגלה אותה את מודעות הזהב, שבה אבן החכמים —
תנאי מוקדם לאחדות, והראש שאיתו היא מזוהה, נקראים שניהם בשם —
corpus rotundum גוף כדורי.

הקשר בין הראש לבין בינת הזהב מוצא ביטוי פרדיגמטי בפסלו המונומנטלי של
אנצו קוקי, **יחי ראש תרנגול**, 1996 (איור 1). "ראש של תרנגול" (testa di cazzo)
הוא ביטוי בסלנג לאדם טיפש, אולם הקונוטציה השלילית של הביטוי משתנה כאן
וניתן לה ערך חיובי וקורן. מחקרים פסיכואנליטיים, אנתרופולוגיים ואטימולוגיים
הצביעו כולם על האקוויוולנטיות הארכיטיפית שבין הראש לבין איבר המין הזכרי,
משום ששניהם איברים של יצירה והתרבות: הראשון יוצר חשיבה, והשני —
בני אדם.

ולכן הדגיש הפסיכואנליטיקן שנדור פרנצי את חשיבותו של "מתן צביון של איבר מין
לראש, ושל ראש לאיבר המין" (Ferenezi, 1932, 255). ולפני כן הוא אף השווה בין
איבר המין הזכרי לבין מכלול האישיות: "נוכל להעז ולראות בפאלוס מיניאטורה של
מכלול האגו... אותו אגו מיניאטורי, שבחלומות ובתוצרי פנטזיה אחרים מיוצג לעתים
קרובות מאוד באופן סמלי את מכלול האישיות" (Ferenezi, 1924, 16). גם אצל גזה
רוהיים יש מספר דוגמאות של זהות בין הראש לבין איבר המין, כגון במקרה של
המלך והמלכה (ראשי מדינה), שבפולקלור האירי מזוהים עם הפאלוס והוואגינה
(Roheim, 1930, 297).

אבן או עץ הוא העומד לפתוח את השיר הרביעי" (תרגום: אילנה המרמן, פרוזה אחרת, עם עובד, 1997, עמ' 190).

חשוב לציין שהקשר בין דימוי לבין משמעותו הוא קשר משתנה. המשמעות יכולה להשתנות מאדם לאדם, ואף יכולות להיות לה קונוטציות שונות אצל אותו אדם עצמו, בהתאם לעיתוי ולהקשר שבהם הוא מתייחס למשמעות זו. לפיכך, על מנת לאמת את המשמעות הארכיטיפית של כל אחד מהדימויים של קוקי, יש צורך למקם אותה על רקע החלל, הזמן והלך הרוח הפסיכולוגי. במלים אחרות, יש צורך לפתח מרכיבים שונים של הציור בתוך מכלול קוהרנטי. יתר על כן, יש להדגיש כי כאשר קוקי משתמש בדימויי הוא אינו מודע כלל להשלכות הסמליות המלאות שלו. ואכן, אלמלא כן, היו עבודותיו אילוסטרטיביות ודידקטיות בלבד, במקום להיות פואטיות ומלאות השראה. למותר להזכיר את העובדה שאם דימויי אמור לשמר את ההשפעה הרגשית שלו, עליו לנבוע ישירות מתוך האני הפנימי העמוק של האמן, ולא ניתן לשאול אותו מדוגמה חיצונית כלשהי. אמנים בהכרח אינם מודעים לדפוסים הארכיטיפיים שאפשר לגלות בעבודותיהם. בהרצאה שנשא מרסל דושאן בשנת 1957 על "מעשה היצירה" הוא הצהיר: "עלינו למנוע ממנו [מן האמן] מודעות אסתטית ביחס לדבר שהוא עושה והסיבה שבגללה הוא עושה זאת" (Duchamp, 1957, 28). ויונג טוען כי "אדם מסוגל לצייר דימויים מורכבים מאוד מבלי שיהיה לו שמץ של מושג מהי משמעותם האמיתית" (Jung, 1950, 352). גם במקומות אחרים ציין יונג כי מוטיבים ארכיטיפיים מסוימים הרווחים באלכימיה מופיעים בחלומותיהם של אנשים בעידן המודרני שאינם מתמצאים כלל בספרות האלכימיה (Jung, 1955-1956, 518). אין זה מפתיע אם נזכור כי שאיפותיהם של האלכימאי והאמן הן בעלות אופי אוניברסלי מאוד. כל אדם שואף באופן בלתי מודע להישאר צעיר לנצח, להיות יוצר, להיות משוחרר ממגבלות כלשהן. דחפים אלה הם חלק מן התת מודע הקולקטיבי והאישי שלנו. לפיכך, העובדה שאנו מוצאים סמלים ארכיטיפיים כאלה גם ביצירותיו של קוקי היא הגיונית בהחלט.

הערות אלה אינן נושאות אופי אקדמי. לייחס לקוקי מודעות לארכיטיפים הבלתי מודעים שבעבודותיו פירושו לצמצם את תפקידו כאמן, ובמקום בעל חזון או מדיום להופכו למאייר. האיכות הפואטית של יצירתו טמונה דווקא בעובדה שהוא מובל בידי כוחות ודחפים שהוא אינו מודע להם. ואמנם, כפי שמארי בונפרטה העירה: "ככל שסופר יודע פחות על הנושאים החבויים בעבודתו, כן גדלים סיכוייו להיות יצירתו באמת ובתמים" (Bonaparte, 1933, 797). וכפי שצוין על ידי סלמה פרייברג, "אילו, למשל, הייתה המשמעות העמוקה של הסוס הלבן ידועה לקפקא בעת שנתגבש חזונו, היה הידע הזה מונע ממנו לפתח את הנושא, וההנאה שבהסוואה הייתה פגה" (Fraiberg, 1963, 41).

בין אם הוא מודה בכך אם לאו, ובין אם הדבר מוצא חן בעיניו אם לאו, התמסר כולו לאוטומטיזם הסוריאליסטי, כלומר, לתהליך שבו אדם מביע את האני הפנימי שלו תוך ציות לצווי תת ההכרה שלו, "ללא כל התייחסות אסתטית או מוסרית" (Breton, 1924, 26). וכך, אם האמן מצמצם את סגנונו לממדים מינימליים, הדבר נובע גם מן הצווים המסתוריים של תת ההכרה.

ואם המינימליזם — כפי שתואר לעיל, וללא כל קשר לאסכולה הרדוקטיבית של הציור הנושאת שם זה — הוא התכונה הראשונה של אמנותו, ואם האוטומטיזם הוא צורת העבודה היומיומית שלו, הרי התכונה השלישית — מהירות הביצוע — תהיה התוצאה הטבעית של שתי התכונות הראשונות. ואמנם, אם אנו נשלטים בידי דחפינו הפנימיים, עלינו לממש אותם ללא עיכוב, שמא תסור מאיתנו תנופת ההשראה. לכן, טבעי בהחלט שבין כלי הביטוי האהובים על קוקי אנו מוצאים רישומי פחם וציורי פרסקו. בשני המקרים, המהירות והמיידיות הן בלתי נמנעות, ולא ניתן לתקן את העבודות לאחר מעשה. הדחף הראשון הופך להיות גם הדחף האחרון. כמו ציור בצבעי מים, גם כאן את הנעשה אין להשיב, ואין כל דרך לתקן או לשנות.

תכונה נוספת המייחדת את עבודותיו של קוקי היא איכותו המדהימה של האור הקורן מהן, לדוגמה בסדרה "קרוב יותר לאור". קוקי מודע היטב למשמעותו הבסיסית של מרכיב זה: "בעיני האור (הלהבה) הוא הדבר החשוב ביותר בציור" (Cucchi, 1989, 142). על ידי הגדרת האור כלהבה קוקי מדגיש — אולי באופן תת הכרתי — את איכותו הטרנסצנדנטלית של האור, המצדיקה את ערכו הסמלי. בשבילו האור אינו רק תופעה פיזיקלית; זהו גם האור הפנימי, אור שהוענק לו נופך רוחני, אור של תובנה שמקורה הארה פנימית. ואמנם, בשלאר כבר ציין כי הלהבה, כ"סובלימציה דיאלקטית", היא סמל ארכיטיפי של טרנסצנדנטיות ושל "חזון עוטה אור" (Bachelard, 1938, 102, 107).

אם כן, האור בשביל קוקי הוא יסוד נטול גשמיות הזורם דרך יצירותיו ומשרה עליהן זוהר רוחני שמעניק להן מימד מסתורי ייחודי. הדבר שמרשים יותר מכול בעבודותיו של קוקי הוא הדרך שבה האור נטוע בהן, חודר מבעד לשכבותיהן הפנימיות; האור אינו נעצר בהגיעו אל פני השטח, ועל כן הוא מוקרן חזרה ונושא עמו את מלוא המסתורין שהאיר במעמקי היצירה ובנבכי נפשו של האמן.

התכונה האחרונה המאפיינת את יצירתו של קוקי היא האיכות המטמורפית הבלתי רגילה של היסודות האיקונוגרפיים המרכיבים אותה. לכל דימוי זהויות סמנטיות מרובות, בין אם זה ראש או גולגולת, עין, רגל, זאב, ספר או מעטפה. הייצוג הוא חיצוני בלבד. ניתן לחוש כי כל אחד מסמלים אלה — שלא במקרה הזכרתי אותם ואדון בהם בהמשך — מבקש לומר הרבה יותר ממה שהוא מייצג. פרטי הציור מעלים בזכרוני את שורת פתיחה של אחד מפרקי **שירי מלדורור** מאת לוטראמון: "אדם או

ואמנם, קוקי מוותר על הריאליזם המלוטש ורואה בו תיאטרליות גרידא שעה שהוא שואף לקפדנות מסוגננת. פני הציור השטוחים במתכוון עוטים שקיפות רוחנית: שום טכניקה משוכללת של תעתועי עין אינה מסיטה את תשומת לבו של הצופה מן הדימוי הגולמי. קוקי הצהיר תמיד כי מעולם לא היה מעוניין ליצור מה שהוא מכנה "ציור יפה". למרות כוונתו זו, יצירותיו הן אלגנטיות והרמוניות, תכונות הנובעות ישירות מן האיפוק ומהיעדר חיפוש מודע אחר המטרה הכוזבת — יצירת עבודה שהיא רק אסתטית. שאיפותיו גדולות בהרבה: הוא רוצה לשתף בתגלית שגילה — ההילה המיוחדת השופעת מתוך כל מה שסובב אותנו. הילה שזוהרה הועם על רקע האורות המנצנצים של החברה הטכנולוגית, ועניינו העצלות השכיחה מאיתנו בתוך ההרגלים של שגרת היומיום.

משום כך, סגנון עבודותיו של קוקי הוא בסיסי, ראשוני, וגם מינימלי, הנזהר שלא יסיט דימוי שטחי ומושך את העין את תשומת הלב מעבודת אמנות, שמגמתה לעורר תגובה רגשית חזקה ועמה רגשי יראה, פליאה והשתאות כלפי העולם. יתר על כן, מאחר שבעקבות ההשקפה ההוליסטית ברוח שפינוזה קוקי רואה את האדם והטבע כיישות אחת, הרי המסתורין של הטבע, היפעלויותיו וארחותיו שייכים אף הם לאדם: התפרצות הר געש היא סערת רוחו של האמן, בדיוק כשם שנוף מדברי מעורר תחושת בדידות שנגזרה על האמן, על הנביא, על המשורר ועל היוצר בכלל.

כאשר קוקי אומר לאמנון ברזל שעבודתו "עשויה מכלום" (Barzel, 1989, 12), הוא מתאר את דרך עבודתו, אולם ייתכן שחשב גם על שירתו של לאו דזה המדגישה את חשיבותו של ה"כלום": "לוש חומר כדי לצור כד, / בהתאמת האין שבו — כוחו של הכד. / קרע חלון ודלת כדי לעשות חדר, / בהתאמת האין שבו — כוחו של החדר. / לכן: בֵּיֵשׁ של הדברים — עוקצם. / באין — כוחם" (תרגמו: דן דאור ויואב אריאל, **ספר הדרך והסגולה**, מפעלים אוניברסיטאיים להוצאה לאור, 1981). והכלום, אומר קרל יונג, "הוא ללא ספק 'משמעות' או 'מטרה', והוא נקרא 'כלום' אך ורק משום שהוא איננו קיים בעולם החושים, אלא הוא רק המארגן של עולם זה" (Jung, 1952, 487).

קרטר רטקליף אומר כי "לעתים האמן עצמו נתון לחסדה של אמנותו" (Ratcliff, 1997, 6). באמירה זו יש הד לדברי פיקאסו: "האמנות חזקה ממני. היא גורמת לי לעשות כרצונה" (מצוטט מן הזיכרון). קוקי אינו חושב אחרת. הוא אף טוען כי מן הראוי שהאמן ינסה "ללמוד מן האמנות ויאפשר לה ללמד אותו" (.Cucchi, 1989 B, u.p). במקום אחר הוא אומר כי "צריך שתהיה לנו היכולת להתפעל, להיות מופתעים כאשר אנו עושים משהו" (Cucchi, 1985, 10). ובהזדמנות נוספת הוא ממהר להרהר על אודות יכולתו של דימוי, החבוי במעמקי האני הפנימי, לעורר מערכת שלמה של מחשבות שבסופו של דבר באות לידי ביטוי מוחשי בציור: "לדימוי יש משמעות עצומה בשביל האמן. הוא תמיד במחיצתו, מניע אותו ללא הרף" (Cucchi, 1993, A, ll). במלים אחרות, קוקי,

ההשראה או בחלומות. עובדה זו מסבירה מדוע יצירתו האזוטרית של קוקי משקפת לכידות עקבית מאוד בכל הנוגע למסר שהוא מעביר ביצירותיו, אולם בעת ובעונה אחת היא משקפת גם חוסר רציפות נטול רגשות, המאפיין מצבי חלום.

ייתכן שהדרך הטובה ביותר לדון ביצירתו של קוקי היא באמצעות גישתו שלו לאמנות. עלינו לנסות לדבוק במצוותו של פלוטינוס, המנחה אותנו להזדהות עם מושא עיסוקנו על מנת שנוכל לתת לו ביטוי טוב יותר: "לעולם לא תראה העין את השמש אלא אם כן נעשית שמשית, וכן לא תראה הנפש את היופי אלא אם כן נעשתה יפה" (פלוטינוס, **אנאדות**, כרך ראשון, מוסד ביאליק, ירושלים, 1978, עמ' 244, תרגום: נתן שפיגל). ואם ברצוננו להסתמך על מקור מודרני יותר, אנו מוצאים אצל גסטון בשלאר כי "אפשר לבחון דבר אך ורק לאחר שחלמנו עליו" (Bachelard, 1938, 22). במקרה שלנו, על מנת לתאר את מסעו המושגי והתמונתי הקטוע ונטול הרציפות לכאורה של קוקי אנהג לפי שיטתו של קוקי עצמו ואציע נקודות לדיון שייראו בלתי קשורות זו לזו, אולם בסופו של דבר הן ישתלבו יחד למערכת מחשבתית הוליסטית פרדיגמטית.

בהקשר להזדהות עם אופקיו הרוחניים של קוקי, אזכיר את אבחנתו של אנדרה ברטון כי "ראוי שביקורת האמנות תהיה ביקורת של אהבה או שאל לה להיות קיימת כלל". ואני נוטה להאמין כי מאחר שהאהבה פירושה הזדהות עם מושא ההתעניינות שלנו, הרי שכוונתו של ברטון היתה זהה בדיוק לדבר שאותו אני מנסה להשיג: הזדהות עם עולמו של קוקי. לשם כך אתחקה אחר מקורות הכוח הרוחניים של הדימויים המופיעים ביצירתו. הבעיה היא שבדומה למספרם של הלכי הרוח של האמן, גם מספרם של מקורות הכוח היוצרים את הדימויים הללו הוא אינסופי, אולם בעת ובעונה אחת מספרם גם מוגבל. הייתי אומר שהוא מוגבל לכמה מושגים בסיסיים, כפי שקוקי עצמו העיד באומרו כי "על האמן להתעניין בדברים מועטים בלבד: די בשניים או בשלושה כדי להביע רעיון טוטלי" (Cucchi, 1989, 138). אך באותה עת כל אחד ממושגים בסיסיים אלה אוצר בתוכו חזיונות אינספור, ההופכים למערכות חידתיות מורכבות של דימויים שמספרם אינו נופל מזה של המושגים הבסיסיים שמהם הם נוצרו.

1. כמה תכונות אופייניות לעבודותיו של קוקי

הדבר הראשון המרשים את הצופה הוא מיעוט האמצעים של קוקי, צמצום שעליו כתב ולדימיר מיאקובסקי בעצתו למשוררים צעירים: "צמצום באמנות הוא הכלל הבסיסי והנצחי השולט ביצירתם של ערכים אסתטיים" (Mayakovski, 1927, 59). ואכן, כל אמירה — בין אם היא מילולית או חזותית — עשויה להיות משכנעת יותר או מרגשת יותר כאשר לוחשים אותה ולא צועקים אותה, וכאשר היא תמציתית ולא ארכנית. לפיכך, לוח הצבעים של קוקי מסתפק בצבעים מעטים בלבד — בעיקר חום-צהבהב, שחור, אדום וכחול — ונושא התמונה מובע בתמציתיות ומציג כלפי חוץ יישות פרימיטיבית שעלולה להתפרש בטעות כנאיביות.

אנצו קוקי: יצירה בהתהוות מתמדת

ארטורו שוורץ

אנצו קוקי הוא אישיות מיוחדת במינה בזירה האמנותית העכשווית. הוא ככוכב בודד
ברקיע, כחור שחור שמטען אדיר של אנרגיה מניע אותו, והוא שואב אליו, בולע לקרבו
ומטמיע את כל הדברים המצויים בטווח השגתו. חכם בודהיסטי אמר פעם כי היקום
דומה לאוקיאנוס, ובני האדם אינם אלא טיפה בודדת בתוכו. הוא הוסיף ואמר כי אל
לנו לשאוף ללכת לאיבוד לתוך האוקיאנוס, אלא דווקא לכנס את מלוא האוקיאנוס
לתוך אותה טיפה. התהליך אצל קוקי אינו ליניארי אלא מעגלי: על מנת לתת ביטוי
לאוקיאנוס, עלינו בראש ובראשונה ללכת לאיבוד בתוכו. ובהלך רוח דומה, כאשר
קוקי הביע את הערצתו ללוקרציוס, משורר הטבע, הוא הודה כי הוא שואף להיות
"בתוך הדברים עצמם. אני חש כי לוקרציוס מצוי בתוך הדברים: כאשר הוא מדבר על
אבן, הוא נמצא בתוך תוכה של אותה האבן" (Cucchi, 1989, 138). ובדבריו לזֶדֶנֶק פליקס
אישר קוקי כי עליו להזדהות כליל עם הנושא שבו הוא עוסק על מנת לאפשר גם
לאחרים לראותו: "אני עצמי הוא ארץ לה מארקה (Le Marche)" (Felix, 1999, 14). לה
מארקה הוא מחוז הולדתו של קוקי, שנמצא במרכז איטליה וגובל בים האדריאטי,
ושורשיו של האמן בחבל ארץ זה עמוקים מאוד; כמעט בכל אחת מעבודותיו מופיע
היבט כלשהו של תכונותיו הפיזיות או הרוחניות של האזור: הגבעות העגלגלות,
הברושים והציפורים, בתי הכפר הנמוכים והמוארכים, ויותר מכול, האור האופייני לו
והאגדות המייחדות אותו.

שוב ושוב קוקי חוזר לבעיה שכל אמן ניצב בפניה כאשר הוא מנסה להמחיש את
המהות הטרנסצנדנטלית של המודל שלו, מהות שלא ניתן לחשוף אותה לעולם
באמצעות תיאור חקייני בלבד. "ביצירתי אין תיאורים, והם גם אינם אמורים להיות
בה... הידע על מה שמציירים הוא דבר אחר לא פשוט. אי אפשר לאייר אותו" (,Cucchi
1989, 142). בהתייחסות נוספת לסוגיה זו קוקי מדגיש: "אינך יכול לתאר הר, אלא לסמן
אותו. לסמן את ההר משמעו לחשוב על משקלו, על צורתו. אלמלא כן זהו תיאור
בלבד. אלמלא כן אתה רק מתאר את ההר, אתה מצייר נוף יפה" (שם, עמ' 87).

בדומה לשאמאן מודרני התברך קוקי ביכולת להיעננות, יכולת המאפשרת לו לספוג
ולבטא את האווירה מיוחדת והבלתי נראית שמשרה סביבו הטבע, שבשביל קוקי היא
בבחינת מציאות ממשית. עבודותיו, הניזונות מזכרונות חזותיים ורגשיים, הן לא רק
יצירות אמנות, אלא בראש ובראשונה ביטויים למסרים המועברים אליו בכוח

* האיורים למאמר זה מופיעים רק בשפה האנגלית החל מעמוד 20.

The mosaic of
Tel Aviv - Yafo, 1999 (detail)
Collection of Tel Aviv Museum
of Art

של מרדנות המאזכרים "נעורים נצחיים", וגם תעוזת ענקים שבדומה לבוני מגדל בבל
מבקשים "להגיע השמימה". העירנות והציפייה לקראת הבאות המצויינות בכיתוב כגון
VIENE (בא) מצד אחד, וההיסגרות המצויינת בכיתוב כגון DENTRO (פנימה) מצד שני, גם
בהן טמונה דואליות. המלים מופיעות לסירוגין לצד הדימויים החזותיים בסדרה כולה,
פעמים תוך השלמה ופעמים כהתנגשות ואף כסתירה.

המדבר אצל אנצו קוקי מבטא את הצורך לנצור את העבר, אבל באותה מידה להיפתח
אל החיים, כולל אל המחוזות הבלתי נודעים. לבד ממדבר יהודה התרשם אנצו קוקי
עמוקות מהיכל הספר בירושלים, שבנה האדריכל פרידריך קיסלר בעבור המגילות
שנתגלו במערות קומרן: "בניית משכן עכשווי למגילות שנתגלו במדבר ונכתבו לפני
אלפי שנים היא אתגר שרק אדריכל גדול כמו קיסלר, המעורה בכל הבעיות החשובות
של האמנות המודרנית והקרוב לדרך מחשבתו של מרסל דושאן, היה יכול להתמודד
איתו וגם להצליח להגשימו".[10]

"מגילות המדבר" של אנצו קוקי אורכן 30 מטר כל אחת, ורב בהן הנסתר על הגלוי.
בכל מגילה מספר ציורים הקוטעים בה את הרצף, והפרגמנטלי והחידתי שולטים
ומונעים קשר נראטיבי המתחבר יחדיו לכדי מיתוס מדברי חדש. כל ציור דובר ישירות
אל לב הצופה, שכמו נותר בודד בטריטוריה הפתוחה-סגורה של המדבר האנושי.

הערות

1. בראשית נובמבר 1999 חנך אנצו קוקי את הפסיפס הענק שיצר לגן הפסלים של מוזיאון תל אביב לאמנות. באותה
 הזדמנות של ביקור בארץ נסע גם למדבר יהודה.
2. בשיחה עם הכותב, 29 ביולי 2001, רומא. תודתי לג'ג' מרטי פזנר שבאמצעות תרגומיה לעברית ולאיטלקית
 התאפשרה השיחה.
3. העבודות הוצגו ב-1985 בגלריה ברנד קלוסר, מונכן, ולאחר מכן בגלריה דניאל טומפלון, פריז.
4. *Enzo Cucchi*, Museo d'Arte Contemporanea Luigi Pecci, Prato, Italy, curator: Amnon Barzel, 1989,
 p.122.
5. שם, עמ' 118.
6. שם, עמ' 160.
7. שם, עמ' 60.
8. W.H. Auden, *The Enchafèd Flood, or: The Romantic Iconography of the Sea*, Faber and Faber, London,
 1985, pp. 22-23. מאנגלית: אסתר דותן.
9. ר' הערה 2.
10. ר' הערה 2.

חטאיה שלה. מקרה כזה הוא הזדמנותו של הגיבור הזר הבא ממרחק ומגלה את סיבת האסון; הוא הורס או מרפא, ומשקם את העיר, וברוב המקרים הופך לשליט החדש".[8]

בעקבות חוויית מדבר יהודה יצר קוקי סדרה של עבודות המעוגנות הן במילון הצורות והתכנים שמעסיקים את האמן זה שנים רבות, והן בראייה מחודשת שאיפשרה לו להעמיק ולהרחיב במוטיבים קרדינליים שעניינם עצם שאלת הקיום. יותר מכול מרכזית בסדרה זאת שאלת המוות והתחייה מחדש. אנשים וגולגלות, גולגלות ואנשים, עוברים כמוטיב חוזר לאורך כל הסדרה. הדמויות מרוכזות בעצמן או בסביבתן ונוכחותן נושאת עמה את הסיכוי להתחדשות ואף ללידה מחדש. בתוך תוכה של ההערגה לתחייה מופיעה הגולגולת — מקבץ של עצמות יבשות המכיל את החיים שכבר היו, ובו זמנית את פוטנציאל החיים החדשים. "לכל אשה בנאפולי", מדגיש קוקי, "יש בביתה גולגולת ועל האבק המצטבר עליה היא נוהגת לרשום את תשוקותיה ובקשותיה לעתיד. הגולגולת אינה אובייקט אלכימי ואפילו לא פֶּטיש — היא חלק אינטגרלי של חיינו היומיומיים ונוכחותה היא הבטחה לעתיד".[9]

בסדרה מופיעה קבוצה מעניינת של בעלי חיים: גם צבאים החוצים את המרחבים האינסופיים של המדבר, וגם חרקים דמויי זבובים ומקקים הרוחשים ובוחשים לצד האדם ועל גופו. כל אלה הם ביטוי לוויטליות של הטבע על כל החיים שבו: האדם והקשר הבלתי פתור בינו לבין החי והצומח המקיפים אותו. הציורים חושפים מצבים אנושיים של תלות — תינוק בעריסה או זקן ישן וחסר אונים, ומנגד מצבים אגרסיביים

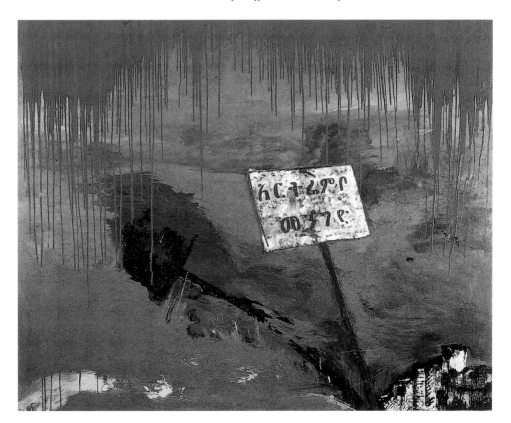

From *Europe Now*, exhibition
catalogue, Museo Pecci, Prato,
Italy, 1988

הרשעה בעולם הזה, מות חיי הגוף וקבלת עול חיים המוקדשים להתבוננות
רוחנית ולתפילה.

"3. על כן המדבר הגיאוגרפי הוא בו זמנית מושבת עונשין למי שנדחה על ידי העיר
הטובה בגלל רשעותו, ומקום של היטהרות לאלה שדחו את העיר הרשעה בשל
החיפוש אחר הטוב. במקרה הראשון דימוי המדבר מתייחס בעיקר לרעיון הצדק,
כלומר, המדבר הוא המקום שמחוץ לחוק. כזה הוא תחומו של הדרקון או של
ההפקרות העוינת את העיר; הוא מקום שהגיבור צריך להעז ולהגיע אליו על מנת
להושיע את העיר מהסכנה האורבת. מוטיב זה התגבש למיתוס הדרקון השומר על
אוצר במדבר. האוצר, השייך על פי חוק לעיר, נגנב בכוח הזרוע או אבד בעטיים של
חטאי העיר. לפני הגיבור עומדת משימה כפולה: הוא גואל את העיר מן הסכנה
האורבת ומחזיר לבעלים החוקיים חפץ יקר שמשיב נפש.

"במקרה השני, המדבר כמקום היטהרות הוא דימוי הקשור בראש ובראשונה לרעיון
התום והענווה. מדובר במקום שאין בו גוף נחשק או מיטות נוחות ולא מזון ומשקה
מגרים או רגשי התפעלות. לפיכך, פיתויי המדבר הם או חזיונות מיניים שמטפח השטן
כדי לעורר בנזיר געגועים אל חייו הקודמים; או פיתוי ערמומי יותר — פיתוי הרהב —
שעה שהשטן מופיע בכבודו ובעצמו.

"4. הישימון הגיאוגרפי יכול להשתרע לא רק מחוץ לעיר אלא גם בין עיר אחת
לאחרת, כלומר, מרחב שנאלצים לחצותו — דימוי זה קשור לרעיון הייעוד. רק אדם או
קהילה הניחנים באמונה ובאומץ ורק מי שמסוגל להעז, לסבול ולשרוד את המבחן,
ראוי להיכנס אל הארץ המובטחת של החיים החדשים.

"5. ולבסוף, הסיבה לשממת המדבר יכולה להיות לא רק תולדה של הטבע אלא גם של
אסון היסטורי. עיר פורחת הופכת שוממה בגלל אכזריותם של פולשים מבחוץ או בגלל

אבל סימן שימושי: אלה היו רכבות שנשאו את יסודות הקיום, אתה רואה את הסימן בתנועתו".[6]

העקבות שמותיר האדם במדבר הם מחד גיסא קונקרטיים ומעשיים, אך מאידך גיסא הם דימויים הנוטים להשתחרר תדיר מהתלות בסיבתם הראשונה ולעטות משמעויות חדשות שצפונותיהם לא תמיד ברורות. בניסיונו להבהיר את סוד הופעת הדימוי האנושי בעבודה הנמצאת כיום באוסף מוזיאון תל אביב לאמנות (ע' 15) כתב קוקי: "בדיוק עכשיו ציירתי דבר דומה. מדובר בתיעוד, משהו המכיל עולם פתוח בודד אחד. UOMO, אדם. המלה Uomini, בני אדם, היא נפלאה. פעם, לא לפני זמן רב, בתקופה שלא תיאמן, תקופה של טרגדיה חברתית, שאיש לא העז לפתוח את פיו, ביטא אדם את המלה. אל מי הוא דיבר? אחר כך, לאחר שאותו אדם ביטא את המלה, כולם מרדו, ואיש לא ידע בדיוק למה. שכן אדם זה השאיר סימן, עדות; זאת מלה שמותירה עדות, סימן מעיד, שהוא דימוי ומלה".[7]

המשורר וו' ה' אודן, בנסיונו לאפיין את המדבר, מתארו כ"גרעין במכלול של אסוציאציות מסורתיות":

"1. המדבר הוא מקום שחסרים בו מים חיים, בקעת העצמות היבשות בחזון יחזקאל.

"2. הסיבה יכולה להיות גיאוגרפית, כלומר ישימון השרוע מחוץ למשטחים הפוריים או מחוץ לעיר. ככזה הוא מקום שאיש אינו משתוקק לחיות בו. ההליכה למדבר, או שהיא נכפית על אדם על ידי אחרים, כי הוא פושע, מנודה או שעיר לעזאזל (כגון קין, ישמעאל), או שאדם בוחר להסתלק מהעיר כדי להתבודד. ההסתלקות יכולה להיות ארעית, תקופה של בחינה עצמית והיטהרות על מנת לחזור אל העיר בלוויית ידיעה אמיתית על תכלית ועם הכוח להגשימה (כגון ארבעים הימים שעשה ישו במדבר); וההסתלקות יכולה להיות קבועה, דחייה סופית של העיר

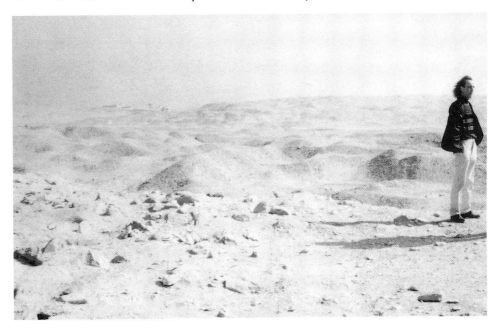

Egypt, 1988

אנצו קוקי: מגילות המדבר

מרדכי עומר

בסתיו 1999 חווה אנצו קוקי בפעם הראשונה, בדרכו מירושלים לים המלח, את מראות מדבר יהודה[1] (ע' 179). חמש "מגילות המדבר" שציירו ב-2001 מתקשרות לביקור זה ולרושם האדיר שהותירו בו מרחבי ישימון אלה. יותר מכול הופתע קוקי מיכולתו של המדבר לאכלס את האדם הנודד, להכיל אותו, ובכך להעניק לו תחושה של התמצאות ושייכות. "המדבר", אומר קוקי, "הוא בטן — כלי הקיבול המיוחד ביותר לאדם והקרוב לו ביותר; הנוף מאכלס את האדם בדרך המושלמת ביותר."[2].

לא היתה זו הפעם הראשונה שקוקי חווה מדבר. בעקבות ביקוריו בטוניס, 1985 (ע' 12), ובמצרים, 1988 (ע' 177), הוא יצר סדרות מרשימות, כגון "רמבו בהרַאר", 1985 (ע' 175),[3] ועשרות רישומי נוף לפרויקט שצייר לכתב העת **ארטפורום**, מרץ 1988. בהתייחסו לרישומיו שנעשו בעקבות ביקורו במצרים והוצגו בתערוכה "אירופה עכשיו", 1988 (ע' 176), כתב קוקי: "אזור הצללים. אמנות יכולה להיוושע מצללים — 'הצל רואה'; רחובות, גאווה שוכנת בצללים וניזונה מהם — כל הלחם בקהיר מפוזר בין צללים; מבט האנשים הוא הינומת הפירמידות. האמנות היא תיכונית כולה נטולת הינומות."[4].

קוקי נמשך לאתרים שגבולותיהם מתמוססים ומתגלה בהם עולם דיאלקטי של דמדומים המאחדים את המצוי עם הרצוי לכלל הוויה אחת: "יש צורה של התגוננות המתגלה כמרחב של משאת נפש, שלעתים הוא רצוף אי הבנות. אבל העיקר הוא שלמרות הכול מתאפשר בו רעיון המציאות המופלאה. לדעת היכן אתה, לא הוא העיקר, אלא לדעת היכן אפשר להיות בין רגע אחד למישנהו — ברגע זה; החשוב הוא להחליט היכן יתאפשר להיות מתורבת בכל הניתן. מאחר שלהחליט היכן אתה פירושו שאתה רוצה לשמר דבר מה, אתה הנך כבר לכוד בתוך ערכי תרבות. מדוע חשוב היכן אתה? 'היות' משמעו משהו סטטי, דומם, והמציאות אינה כזו."[5].

ויתור על הידיעה המודעת לטובת ידיעה אחרת, משוחררת יותר, הנפתחת אל עולמות שגבולותיהם דמיוניים התגלמה לקוקי בדמותו הפואטית והנווּדית של המשורר ארתור רמבו, שבעקבותיו הוא מבקש לצעוד: "רמבו הוא אירוע לעולם ובשבילי. הטקסטים שלי הם מרחבים של משאת נפש! רמבו, הוא אירוע במרחב של משאת נפש, כמו מה שקרה לו בהרַאר [עיר באתיופיה, חבש דאז], או מה שקרה למאלביץ' בוויטבסק; מכל מקום מדובר בהתרחשות. אני אוהב לחשוב על מאלביץ' שעה שצייר את הרכבות הלבנות ההן שנסעו לרוסיה הלבנה, לסיביר. זה היה דבר פשוט. אני אוהב לחשוב על כך כמרחב של משאת נפש, כסימן המשחרר את עצמו, שממשיך לנוע, לשוטט,

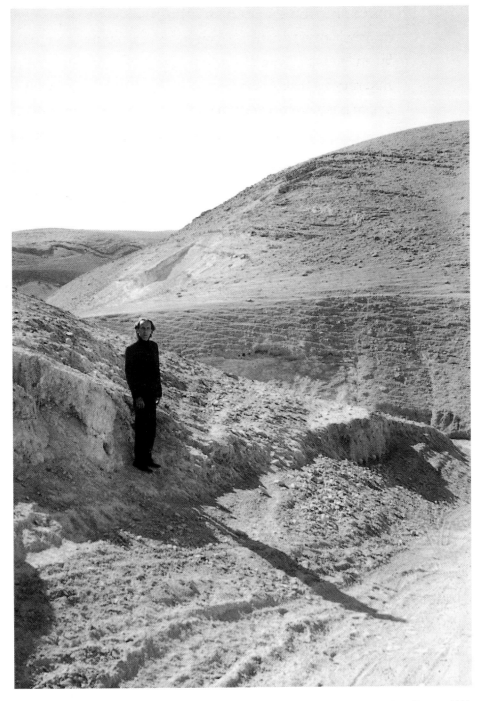

Judean Desert, 1999

פתח דבר

בראש ובראשונה ברצוני להודות לאמן אנצו קוקי על אהבתו למוזיאון תל אביב לאמנות. הפסיפס המרשים שיצר לגן הפסלים הנו יצירת מופת עכשווית המושכת קהל רב למוזיאון. תערוכתו הייחודית הנוכחית אף היא מוקדשת לישראל — למדבר יהודה ולהתנסויות ולחוויות של האמן בעקבות ביקורו בארץ בשנת 1999. אמונתנו רבה שקשר זה עם הארץ וחיי האמנות שבה יעמיק ויתרחב עם השנים.

אנו אסירי תודה לבנקה די רומא ולנשיאו סזאר ג'ירונצי, על הקשרים ההדוקים והנאמנים עם מוזיאון תל אביב לאמנות. הקטלוג והתערוכה מומשו בתרומת בנקה די רומא, וזאת בנוסף לתרומת הבנק בעבר לפסיפס שיצר קוקי בגן הפסלים — עדות קבע לאדיבות התורמים.

הקטלוג כולל את פרי מחקרו של ארטורו שוורץ, עמית כבוד של המוזיאון. אנו מודים לארטורו שוורץ על מחקרו המרתק ומוסיפים תודה מיוחדת על פעולותיו הברוכות, הנעשות במשותף עם אנה טלסו סיקוס, לקידום אגדת ידידי המוזיאון במילנו. מחקרו של ארטורו שוורץ מרחיב מעבר לדיון בציורים המוצגים בתערוכה, ובמובנים רבים הינו מבט רטרוספקטיבי על מכלול יצירתו של אנצו קוקי.

תודה לגלריה בישופברגר על שיתוף הפעולה האדיב בכל שלב של הכנת הקטלוג והתערוכה. תודה מיוחדת לאנצו קוקי ולמר בישופברגר על הענקתם למוזיאון תל אביב לאמנות את הציור גדול הממדים *Dio distratto*, 2001, שצויר בעקבות ביקורו של האמן במדבר יהודה.

ברצוני להודות למר ליוורני ולכל אנשי הוצאת Charta ממילנו על שיתוף הפעולה והמעורבות הברוכה בהכנת קטלוג מורכב ועשיר זה. לאסתר דותן, תודה על העריכה בעברית; לרותי דונר, תודה על תרגום מאמרו של ארטורו שוורץ מאנגלית לעברית; לריצ'רד פלאנץ, תודה על הנוסח האנגלי של "פתח דבר" והמאמר "אנצו קוקי: מגילות המדבר"; לשלומית דב, תודה על עיצוב חלקו העברי של הקטלוג.

אחרונים חביבים, ברצוני להודות לחברי אגדת הידידים שלנו ברומא, ובמיוחד לנוטריון תומאסו אדריו ולפרופ' קרלו ואלורי, על נאמנותם ומסירותם למוזיאון. כמו כן, תודתנו לסאבין ישראלוביצ'י ולגלוריה די ג'וקינו על העידוד והתמיכה. למרטי פזנר, נציגתנו באירופה ומייסדת אגדת הידידים באיטליה, הוקרתנו וברכתנו.

פרופ' מרדכי עומר

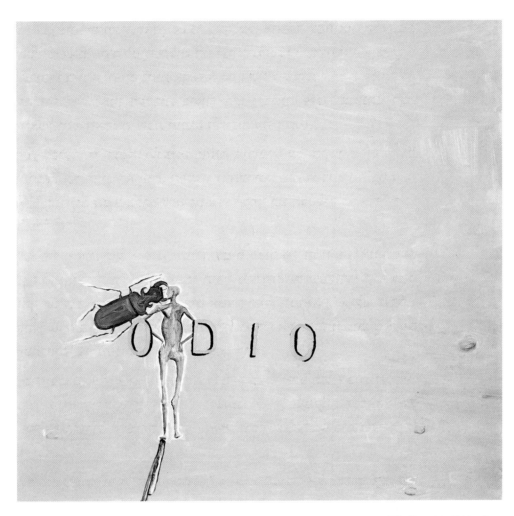

Dio distratto, 2001, oil on
canvas, 200x210 cm. Collection
of Tel Aviv Museum of Art, gift
of the artist and the Galerie
Bruno Bischofberger, Zürich

אנצו קוקי
מגילות המדבר

אנצו קוקי: מגילות המדבר

פרופ׳ מרדכי עומר

אנצו קוקי: יצירה בהתהוות מתמדת

ארטורו שוורץ

קרטה

מוזיאון תל אביב לאמנות

מנכ"ל ואוצר ראשי: פרופ' מרדכי עומר

אנצו קוקי: מגילות המדבר

אולם מרקוס ב' מיזנה, האגף ע"ש גבריאלה ריץ'

30 באוקטובר 2001 — 2 בפברואר 2002

תערוכה

אוצר: מרדכי עומר

תלייה והצבה: טיבי הירש

תאורה: נאור אגיאן, אייל ויינבלום, ליאור גבאי

קטלוג

עורך: מרדכי עומר

עיצוב החלק העברי: שלומית דב

עריכת טקסט עברי, מקור ותרגום: אסתר דותן

תרגום מאנגלית: רותי דונר

תרגום לאנגלית ועריכה באנגלית לטקסטים של פרופ' עומר: ריצ'רד פלאנץ

העיצוב וההפקה של החלק האנגלי והאיטלקי: הוצאת קרטה, מילנו

סדר ועימוד: אל אות בע"מ, תל אביב

התערוכה והקטלוג בחסות

בנקה די רומא

אנצו קוקי
מגילות המדבר

מוזיאון תל אביב לאמנות
TEL AVIV MUSEUM OF ART